靈山行

Journey to Soul Mountain
Vers la Montagne de l'âme

高行健
Gao Xingjian

高行健 **Gao Xingjian**

國際著名的全方位藝術家，集小說家、戲劇家、詩人、戲劇和電影導演、畫家及思想家於一身。1940 年生於中國江西贛州，1988 年起定居巴黎，1997 年取得法國籍。2000 年獲諾貝爾文學獎。

他的小說已譯成四十種文字，全世界廣爲發行。他劇作在歐洲、亞洲、北美洲、南美洲和澳大利亞頻頻演出，達一百二十多個製作。他的畫作也在歐洲、亞洲和美國的許多美術館和畫廊展出，已有九十次個展，出版了三十多本畫冊。近十年來，他又拍攝了三部電影詩，融合詩、畫、戲劇、舞蹈和音樂，把電影做成一種完全的藝術。

他還榮獲法國藝術與文學騎士勳章、法國榮譽軍團騎士勳章、法國文藝復興金質獎章、義大利費羅尼亞文學獎、義大利米蘭藝術節特別致敬獎、義大利羅馬獎、美國終身成就學院金盤獎、美國紐約公共圖書館雄獅獎、盧森堡歐洲貢獻金獎；香港中文大學、法國艾克斯—普羅旺斯大學、比利時布魯塞爾自由大學、臺灣的臺灣大學、中央大學、中山大學、交通大學和國立臺灣師範大學皆授予他榮譽博士。

此外，2003 年法國馬賽市舉辦了他的大型藝術創作活動「高行健年」。2005 年法國艾克斯—普羅旺斯大學舉辦《高行健作品國際學術研討會》。2008 年法國駐香港及澳門總領事館和香港中文大學舉辦了「高行健藝術節」。2010 年英國倫敦大學亞非學院舉辦《高行健的創作思想研討會》。2011 年德國紐倫堡—埃爾朗根大學舉辦了《高行健：自由、命運與預測》大型國際研討會。同年，韓國首爾高麗大學舉辦《高行健：韓國與海外視角的交叉與溝通》，韓國國立劇場則舉辦《高行健戲劇藝術節》。2014 年香港科技大學高等研究院舉辦《高行健作品國際研討會》。2017 年國立臺灣師範大學舉辦《高行健藝術節》。2018 年法國艾克斯—馬賽大學圖書館設立《高行健研究資料中心》。2020 年國立臺灣師範大學圖書館設立《高行健資料中心》。現任國立臺灣師範大學講座教授。

A world-renowned and multi-talented artist, Gao Xingjian is at once a novelist, dramatist, poet, theater and movie director, painter, and thinker. He was born in 1940 in Ganzhou, Jiangxi Province, China. He settled down in Paris from 1988 onwards. He then acquired French citizenship in 1997 and won the Nobel Prize in Literature in 2000. His novels and theatrical works are concerned with the human predicament, and the Swedish Academy commended his works for its "universal value, memorable insights, and linguistic ingenuity."

His novels have been translated into forty languages and are widely distributed around the world. His plays are frequently performed in Europe, Asia, North and South America, and Australia, with more than 120 productions to date. His paintings are constantly on exhibition in art museums, art fairs, and galleries around Europe, Asia, and the US. There have been 90 solo exhibitions held and more than 30 albums of paintings published. In recent decades, Gao made 3 "film-poems," fusing poetry, painting, theater, dance, and music together, and turning film into a total art form.

In addition, Gao has received numerous awards and honors. He was recipient of the French Order of Arts and Letters, the French Legion of Honour, the Gold Medal of the French Renaissance, the Premio Letterario Feronia of Italy, the special Homage Award at the Milanesiana, the Premio Roma in Italy, the Golden Plate Award of the American Academy, the Library Lion of the New York Public Library, and the Gold Medal of the European Merit Foundation from Luxembourg. He received the honoris causa doctorates from the Chinese University of Hong Kong, the University of Aix-en-Provence, and the Free University of Brussels. In Taiwan, he was awarded honorary doctorates from National Taiwan University, National Central University, National Sun Yat-sen University, National Chiao Tung University, and National Taiwan Normal University.

In addition, Marseilles held a grand artwork exhibition entitled "the Year of Gao Xingjian" in 2003. An international conference on Gao Xingjian's works was held at Aix-en-Provence in 2005. The Consulate General of France in Hong Kong and Macau organized the Gao Xingjian Arts Festival with the Chinese University of Hong Kong in 2008. SOAS, University of London, convened the symposium "Realms of the Spirit in Gao Xingjian's Literature and Art" in 2010. In 2011, the University of Erlangen-Nuremberg in Germany hosted an international conference on the theme of "Gao Xingjian: Freedom, Fate, and Prognostication." In the same year, Korea University in Seoul, South Korea, sponsored an international conference called "Gao Xingjian: Inter-crossings Between Korean and Overseas Perspectives," while the National Theater of Korea hosted the Gao Xingjian Theatrical Arts Festival. In 2014, "An International Workshop on Gao Xingjian's Literary Works" was carried out at IAS in the Hong Kong University of Science and Technology. In 2017, National Taiwan Normal University held the Gao Xingjian Arts Festival. In 2018, the Aix-Marseille University libraries established l'Espace de Recherche et de Documentation Gao Xingjian. In 2020, National Taiwan Normal University Library set up the Gao Xingjian Center. Gao Xingjian is now a Chair Professor at National Taiwan Normal University.

Gao Xingjian est un artiste protéiforme: romancier, dramaturge, poète, metteur en scène de théâtre et de cinéma, peintre et penseur. Né en 1940 en Chine, il vit à Paris depuis 1988 et il a eu la nationalité française en 1997. Il a reçu le prix Nobel de littérature en 2000. Ses romans sont traduits en quarante langues et publiés dans le monde entier. Ses pièces de théâtre ont été jouées en Europe, en Asie, en Amérique du nord et du Sud, en Australie. plus de 120 productions. Ses peintures ont été exposées dans beaucoup de musées et galeries en Europe, en Asie et aux Etats-Unies, plus de 90 expositions personnelles et 30 livres d'art publiés. En dix ans, il a tourné trois films qui fusionnent la poésie, la peinture, le théâtre, la danse et la musique en un art total.

Il a été récompensé du chevalier de L'Ordre des Arts et Lettres et du chevalier de l'Ordre National de la Légion d'Honneur en France, de la Médaille d'or de la Renaissansse Française, du prix Premio Letterario Feronio, du prix de La Minanesiana, du prix Premio Roma en Italie, du prix d'Academy of Achievment Golden Plate Award, du prix New York Public Library Lions Award aux Etats-Unis et de La Médaille d'or de la Fondation du Mérite Européen à Luxembourg.

Il a eu le titre de Docteur Honoris Causa de l'Université Chinoise de Hong Kong, de l'Université d'Aix-en-Provence, de l'Université Libre de Bruxelles, de l'Université Nationale de Taiwan, de l'Université Nationale Centrale de Taiwan, de l'Université Nationale Sun Yat-Sun de Taiwan et de l'Université Nationale Normale de Taiwan.

2018 L'inauguration de l'Espace de Recherche et de Documentation Gao Xingjian à la Bibliothèque de l'Université d'Aix-Marseille en France. 2020 L'inauguration du Centre Gao Xingjian à la bibliothèque de l'Université Nationale Normale de Taiwan. Il est actuellement professeur de conférence à l'Université National Normale de Taiwan.

序言

《靈山行》

高行健

臺灣的朋友們希望我八十歲壽辰也是《靈山》出版三十周年之際出版一本我的新書。我由衷感謝朋友們的盛情，可惜這所謂耄耋之年已力不從心。但細細琢磨，何嘗不可舊作翻新，把當年啟發我寫這部書的老照片翻出來，幸好國立臺灣師範大學圖書館已經把這些老膠卷加以數位化處理，打開電腦便歷歷在目。

這些照片 2017 年在臺師大首次得以展出，之後，新加坡的誰先覺畫廊和臺北的亞洲藝術中心在舉辦我的畫展之際，也選了若干張照片配合參展。新近在法國中部文藝復興之地索蒙城堡舉辦我的《呼喚新文藝復興展》出的畫冊，出乎我意料，畫作之外竟然選用了上十張照片，並且給我諸多稱謂又加上個攝影家的頭銜。

我倒是愛好攝影，追述起來已有五十年的經驗。可從未自認為攝影師，沒想過辦攝影展和出畫冊，更沒有把攝影當藝術創作，純粹是一種消遣。上世紀七十年代初文革期間，我下放到皖南山區農村，為了同農民打成一片，能在此安度一生，拿個相機，給農家拍全家福照。小鎮上的照相館老闆的兒子學木匠，我買了他兩件粗製的桌椅，便可以使用他的暗房，沖印膠卷和照片，送給農家。我也藉此拍攝些山鄉的風景，聊以自慰。這本影集中的《雨中行》和《農家》便是我那時的攝影。

影集中除了這兩張，其他的照片都是我 1982 到 1985 年間數次長途跋涉時拍攝的。最長的一次是 1983 年，北京人民藝術劇院上演的我的劇作《車站》被禁演，我匆匆離開北京南下，奔蠻荒之地去當野人。橫穿長江流域八個省、七個自然保護區，行程達一萬五千公里。五個月後，那場所謂「清除精神污染運動」不了了之，我才回到北京。此外，還有幾次長途旅行，或青藏高原，或東海之濱，既去過長江的入海口，那一望無際泥水彌漫地質學稱之為的海塗，也遊過風光秀麗的江南水鄉。從大熊貓出沒的臥龍原始林區到盛傳野人的神農架，從三峽中的鬼城豐都到屈原的故鄉秭歸；從苗、彝、土家、羌人和藏族的村寨到天臺山的佛廟、武當山的道觀；北從黃河故道南至海南島，拍了數千張照片。

當時我有個日本簡易的 Sony 相機，一位北京電影製片廠的朋友替我買過期處理的電影膠卷，按公斤計價很便宜，一大盤可以裝十幾圈膠卷。我任編劇的北京人藝劇院有暗房，可以使用。但這些沖洗出來的底片我在中國的時候大都沒有印成照片。只是我 1987 年底應邀出國，向劇院請了一年的創作假，答應給劇院寫一部神話史詩劇《山海經傳》，也帶上一小包各地拍攝的膠卷和幾本旅途做的筆記，作為提示，好繼續寫《靈山》。至於留在中國的那許多膠卷，如同我的書畫和手稿，如今都沒有下落。

把攝影作為藝術創作始於我拍電影的時候。2003 年馬賽市舉辦高行健年，這大型的創作計畫讓我大學時就做的電影夢終於有了著落。在兩位拍數位影視的朋友幫助下，拍攝了我的第一部電影詩《側影或影子》。我們沒有經費，只是這馬賽計畫中的歌劇《八月雪》和戲劇《叩問死亡》排練的時候，以及我做畫展的同時，搶拍和加拍一些電影鏡頭。所以每個鏡頭都得精心策劃，我先用相機取景，出示給攝影師和演員們看，畫面和演員的表演也得十分精確。之後，我拍的另外兩部電影詩《洪荒之後》和《美的葬禮》，也是如此。攝影對我來說，不只是記錄個場景，還同時講究選景、圖構和表演，如果有人物納入鏡頭的話。

面對四十年前這些舊照片，首先得選出一些影像質地尚可的加以修整，再適當剪裁，調整光線和黑白的層次與對比。然後再精選編輯，十分費心，絕不亞於電影影片的剪輯。小說《靈山》自有一番精心的結構，這一大堆照片無法納入，得先選出圖像，再重新建構，當來自現實的影像終於能構成個旅程，這《靈山行》也就成行了。

在愛爾蘭首府都柏林舉行的世界高峰會議上，和我同時獲得美國終身成就學院金盤獎的美國前總統克林頓祝賀我，同我握手時通過翻譯對我說：「《靈山》是一部人類的書。」確實如此，這書已有四十種語言的譯本。新加坡舉辦的作家節上，一位塔吉克作家請我在他的《靈山》波斯文譯本上簽名，還告訴我這書塔吉克、伊朗和阿富汗三國家有波斯文的三種譯本。而我家的書架上也有埃及、伊拉克、沙烏地阿拉伯三種阿拉伯文譯本，每本書的厚度都大不相同。

《靈山行》這本影集中的每張照片如何命名，是個難題。如果標明的只是照片拍攝的地點，除了個別對中國人文地理有興趣的學者之外，喚不起廣大讀者的共鳴。我於是選用提示性的標題，只在若干有特殊意味之處，譬如，大禹陵點明的是中華文化的源起，苗、彝、羌、藏則表明這中華文化也是多民族的匯合，源遠而流長。

《靈山》這部書雖然從中國的現實與歷史出發，探究的卻是人的生存困境和人性的複雜，並不拘泥於某一種民族文化，也非尋根。如何超越人生存的種種困境達到清明的意識正是《靈山行》追求的宗旨。因此，徒有現實的攝影還不夠，誠如《靈山》一書中的我，在現實世界長途跋涉，而你卻在內心不斷叩問。這本畫冊要也展示內心的探索就得訴諸另一種圖像，也即繪畫。而這繪畫並非對現實的模寫，顯示的該是心象。

有意思的是這恰恰是我繪畫的方向。遠在寫《靈山》之前，我就在找尋一種圖像，既非寫實又非純然抽象，如同夢境與幻象。把我的繪畫電子檔打開，出乎意料，我 1980 年的一張老畫，畫與標題居然正是「靈山」！我當時並沒想到寫這部書，事後也忘了這張畫。細細追憶，想起來了，是我離開中國的前幾天，突然想起可能在國外辦個畫展，拿了些畫交給一位朋友，請他找人托裱好再寄給我。之後，我人在巴黎，拿了這卷畫去找畫廊，走遍了塞納河左岸的畫廊街。二百多家畫廊，那當代藝術火爆的年代，對這些畫不肖一顧，沒有畫廊肯展出。之後存在一個畫夾子裏，也就忘了。二、三十年後，我在歐洲、亞洲和美國許多美術館舉辦的那些回顧展，也沒把這張小畫收入。如今，時過境遷，巴黎那條街上的畫廊十之七、八已關門，不是改為服裝、傢俱店，便轉賣古董。

意外發現這張小畫卻並非偶然，讓我醒悟到《靈山》一書寫作之前，這番追求就已經孕育在心，只等機緣自會萌發。從《靈山》的寫作到《靈山行》的編輯，之間又相隔三十多年，回顧我的繪畫創作，不難發現竟也一脈相傳。我另一張也題為「靈山」在畫布上的大畫，標明的年代 2012，可見這番心象還持續在心。我很快便選出了四十張畫作，勾畫出這番內心的歷程。

繪畫與語言的表述兩者並行不悖，既非前者圖解後者，而用語言去描述圖像也枉費心機。這是兩種不同的思維方式，既可以相互溝通，卻各有各的方式和魅力。而人的心象既超越國界，又超越語言，語言最多只給個提示。

《靈山行》這本畫冊就這樣編輯，一百幅攝影加上四十幅畫作，各有個標題，無需多加解說，既獨立於小說《靈山》，也可以當作小說的另一種參照。讀者如果能從中得到些啟發和愉悅，編者也就十分欣慰。

2019 年 9 月 14 日，巴黎

Preface

Journey to Soul Mountain

Gao Xingjian

My friends in Taiwan wanted me to publish a new book to mark the 30th anniversary of the publication of *Soul Mountain* on my 80th birthday. I am truly grateful to them for their kindness, but I felt that I was really too old to start a new book now. I thought about the matter for a long time, and then I said to myself: Why not turn something old into something new again? So I took out some old photographs, the same photographs that inspired me to write *Soul Mountain*. Fortunately, the National Taiwan Normal University Library already digitized the old negatives. As soon as I turned on my computer, the photographs immediately came to life.

The photographs were first exhibited at National Taiwan Normal University in 2017. Later, iPreciation, an art gallery in Singapore, and the Asian Art Center in Taipei selected several photographs to go with the exhibitions of my paintings. Recently, I put on an exhibition entitled "*Appel pour une nouvelle renaissance*", at Domaine de Chaumont-sur-Loire in central France, where the French Renaissance took place. An album was published to commemorate the event, and the editor, to my surprise, selected and included ten of my photographs together with the paintings. I was also bestowed with many appellations and designations, one of which was "photographer".

I love photography. Now that I think about it, I have already had fifty years of experience. But I have never claimed to be a photographer, nor have I dreamed of having a photographic exhibition or a photographic album of my own, let alone regarding taking pictures as serious artistic creation. To me it was purely a pastime, nothing more. During the Cultural Revolution in the early 1970s, I was sent to the countryside in the mountains of southern Anhui Province. At the time I really wanted to join the peasants' community, because I thought that I had no choice but to spend my whole life in the country and I might as well live there happily. So I took out my camera and did some family portraits for the peasants. There was a photo

studio owner in a small town nearby, whose son wanted to learn carpentry. I bought him a crudely made table and chair set so that I could use his father's darkroom to develop films and photographs and gave them to the peasants. I also took some pictures of the mountains and the countryside for my own pleasure. Two of the pictures in this album, entitled "In the Rain" and "Farmhouse", were taken during that time.

Except for these two photographs, all of the others in the present album were made during the long trips I took between 1982 and 1985. The longest one was in 1983. When my play *Bus Stop,* which had been scheduled to be staged in the Beijing People's Art Theatre, was banned, I had to leave Beijing in a hurry to become a "wild man". I crossed eight provinces and seven nature reserves in the Yangtze River area, covering a distance of some 15,000 kilometers. Five months later, I returned to Beijing after the so-called Eradicate Spiritual Pollution Campaign had ended. In addition, I also embarked on several long-distance travels, including those to the Qinghai-Tibet Plateau, the coast of the East China Sea, the mouth of the Yangtze River filled with boundless muddy waters which in geology was known as tidal flat, and the beautiful water country south of the Yangtze River. I also went to the Wolong primeval forest area where pandas roamed, the Shennongjia area where reportedly the Wild Man resided, the city of ghosts Fengdu in the three gorges, Zigui, the hometown of the famous poet Qu Yuan, the villages of the Miao, Yi, Tujia, Jiang and Zang (Tibetan) tribes, the Buddhist temples on Tiantai Mountain and the Taoist temples on Wudang Mountain, and from the old river bed of the Yellow River in the north to Hainan Island in the south. During these trips, I took a total of several thousand photographs.

At that time, I had in my possession a simple Japanese-made Sony camera. A friend of mine, who was working at the Beijing Film Studio, bought some expired films for me. They were sold by the kilo and were dirt cheap, and one wheel of film could be made into more than ten rolls. At the time I was the Resident Playwright of the Beijing People's Art Theater, which had a darkroom I could use. Unfortunately, most of the developed negatives were not printed. I was invited to go abroad at the end of 1987, so I took a one-year leave to write an epic drama based on ancient Chinese mythology entitled *Of Mountains and Seas* for the theater. I also brought with me a small pack of negatives I made during my trips to various places. Together with a few books of travel notes, they were to jog my memory so that I could continue to write *Soul Mountain.* As for the countless rolls of film I left behind in China, I have no idea where they are now, just like many of my paintings and manuscripts. (Translator's note: Gao went on exile in 1987 and has been living in Paris since.)

I began to regard photography as artistic creation when I first started to make movies. In 2003, *l'Anne Gao Xingjian* was held in the city of Marseille. This large-scale creative project finally allowed me to realize my dream I had since my college days, that is, to make a movie of my own. With the help of two friends in the movie business, I made my first filmic poem *Silhouette/Shadow.* We did not have any funding, so we used some clips taken from the Marseille project's opera *Snow in August* and the rehearsal of my play *The Man Who Questions Death.* I also snatched more shots from my painting exhibition to add to the movie. Therefore, every single shot had to be meticulously planned. I first used my camera to frame the shots and showed them to the cameraman and the actors. In this way, both the scenes and the acting also had to be very precise. My later filmic poems, *After the Deluge* and *Requiem for Beauty,* were made in a similar way. To me, photography is more than mere recording. One should at the same time pay special attention to scene selection, composition and acting, if and when there are actors in the movie.

With these 40-year-old photographs in hand, the first step was to select those that were good enough to be retouched. Then there were the tasks of cutting, which had to be done

appropriately, and adjusting the light level and the gradation and contrast of black and white. And then the photographs had to be meticulously selected and edited. It was a process no less arduous than film editing. The novel *Soul Mountain* has its own elaborate structure, which cannot be incorporated into such a large number of photographs. They had to be selected and reconstructed step by step, so that the images of reality could finally constitute a journey, and the book could be aptly called *Journey to Soul Mountain*.

At the World Summit in Dublin, Ireland, former US President Bill Clinton, who had received the Golden Plate Award with me at the American Academy of Achievement, shook my hand and congratulated me through an interpreter: "*Soul Mountain* is a book for all mankind." Indeed, the book has been translated into forty languages. At the Writers' Festival in Singapore, a Tajik writer asked me to sign his copy of the Persian translation of *Soul Mountain*, and he told me that there were three Persian translations of the book published in Tadzhikistan, Iran and Afghanistan. On my bookshelf at home, there are also three Arabic versions published in Egypt, Iraq and Saudi Arabia, each with a different thickness.

It was actually quite difficult to caption each and every one of the photographs in this album. If only the locations were indicated, the photographs might not resonate with the general reader, except with the scholars interested in Chinese human geography. So I decided to adopt indicative captions, unless the locations of the photographs had special significance. For example, with Da Yu's Mausoleum I indicated that it is the origin of Chinese culture, and with the photographs of the Miao, Yi, Jiang and Zang tribes, I explained that Chinese culture has a long history and that it is actually a meeting point blending the cultures of many races.

Although the starting point of *Soul Mountain* is the reality and history of China, it actually intends to explore the quagmire of human existence and the complexity of human nature.

Such an exploration is not confined to any particular race or culture, nor is it an attempt at root searching. What the novel tries to pursue is how to transcend the quagmire of human existence to reach clarity of consciousness. In the same manner, the mere existence of reality in photography is insufficient, just like the "I" in *Soul Mountain*, who takes a long journey in the world of reality, but the "you" has to keep on questioning in his inner self. What this album intends to show is exactly that exploration into the inner self has to resort to another kind of image, which is painting, and that this kind of painting should not be an imitation of reality—it should portray, for want of a better phrase, a mind image.

Interestingly this exactly describes my approach to painting. Long before I wrote *Soul Mountain*, I had been looking for a kind of image which was neither realistic nor purely abstract, just like a dreamscape or an illusion. At one time I opened the file on my painting on my computer, I unexpectedly came across an old painting which I did in 1980, the title of which was, to my utter surprise, "Soul Mountain"! When I did that painting, I had no idea I would write a book by that title, and I forgot about the painting afterwards. I searched my memory and remembered that a few days before I left China, I suddenly thought that I might want to hold an exhibition abroad, so I took some paintings to a friend and asked him to find someone to mount them and then send them to me. When I moved to Paris, I took the painting "Soul Mountain" to look for a gallery to sell it for me. I went to all the more than two hundred galleries on the left bank of the River Seine. It was the time when contemporary art was all the rage, and nobody would take a look at my paintings. Of course, there were no takers. I then put the painting "Soul Mountain" inside a portfolio and forgot about it. Twenty or thirty years later, I held a few retrospective exhibitions, but I did not include that small painting. Now a lot of things have changed and most of the galleries on that Parisian street were closed, having been transformed into clothing shops, furniture stores or antiques markets.

The discovery of this small painting was out of my expectation, but it was no accident. It made me realized that the idea, as seen in the painting, had been brewing in my mind just waiting for the right time to germinate. It has been more than thirty years from *Soul Mountain* to editing *Journey to Soul Mountain*. If one takes a look back at my painting career, it is not difficult to see that there is a continuity. I have another bigger painting also entitled "Soul Mountain", which is dated 2012. Evidently such a mind image continued to haunt me during the years. That was why I was able to select forty paintings in a short period of time to delineate this inner journey.

The discourses of painting and language go hand in hand without conflict. The former is not an illustration of the latter, and using language to describe graphic images is also an exercise in futility. Each medium has its own method and possesses its particular kind of charm. Mind images transcend national borders and languages, which at most can only serve as a hint.

Journey to Soul Mountain was edited with these ideas in mind. There are one hundred photographs and forty paintings. Each photograph or painting is given a title, thus there is no need for additional information. The album is independent of the novel *Soul Mountain*, but it could be used as a cross reference. If the reader can derive some inspiration and delight from it, this editor will be very pleased and gratified.

September 14, 2019, Paris.
Translated from the Chinese by Gilbert C. F. Fong and Shelby K. Y. Chan

Préface

Vers la Montagne de l'âme

Gao Xingjian

Mes amis de Taiwan espéraient qu'à l'occasion de mes quatre-vingt ans et des trente ans de mon roman *La Montagne de l'âme*, je pourrais leur fournir un nouveau livre. Je les ai sincèrement remerciés de leur gentillesse, mais malheureusement au cours de cette année de mes quatre-vingt ans je n'ai pas pu faire tout ce que j'aurais voulu. Cependant, en y réfléchissant bien, je me suis demandé pourquoi je ne ferais pas du neuf avec du vieux, en reprenant les vieilles photographies qui m'avaient tellement inspiré lorsque j'écrivais ce roman. Heureusement, la bibliothèque de l'Université Nationale Normale de Taiwan a déjà numérisé toutes ces photographies anciennes, qui sont immédiatement consultables dès qu'on ouvre un ordinateur.

Un certain nombre de ces photos ont été sélectionnées afin d'être exposées pour la première fois à l'Université Nationale Normale de Taiwan en 2017, puis à la galerie Ipreciation de Singapour, et enfin au Centre d'Art asiatique de Taiwan à l'occasion d'une exposition de mes œuvres.

Récemment, au Domaine de Chaumont-sur-Loire, lieu de Renaissance des arts et lettres au centre de la France, un livre d'art intitulé *Appel pour une nouvelle renaissance a été publié*, et à ma grande surprise, en dehors de mes peintures, plus d'une dizaine de mes photographies ont été publiées, tandis que mon nom y figurait aussi en tant que photographe.

En fait, j'ai une cinquantaine d'années d'expérience de la photographie, que j'aime beaucoup. Pourtant je ne me suis jamais considéré comme un photographe, je n'ai jamais pensé à exposer mes photos ou à en faire des albums, et je n'ai jamais pris non plus mes photos pour des œuvres d'art, les considérant seulement comme un simple passe-temps. Au début des années 1970, au cours de la Révolution culturelle, j'ai été envoyé à la campagne pour travailler la terre avec les paysans dans les villages montagneux du sud de l'Anhui. En sympathiser avec les paysans, j'ai pris des photos des paysans en familles pour eux. Dans la bourgade, le fils du patron du studio photo était apprenti menuisier. Je lui ai acheté une tables et une chaises et j'ai pu utiliser leur chambre noire pour développer les photos que je donnais aux paysans. J'ai également pris des photos des paysages et des villages de montagne juste pour mon plaisir.

Ces deux photos *Marcheur sous la pluie et Les Maisons paysannes* contiennent mes photographies de cette époque.

De plus, toutes les autres photos ont été prises au cours de mes longs voyages entre 1982 et 1985. Le plus long de ces voyages a eu lieu en 1983. Ma pièce de théâtre *L'Arrêt d'autobus* avait été interdite et j'avais quitté précipitamment Pékin en direction du sud. J'ai parcouru toutes sortes de lieux à la recherche de l'homme sauvage. J'ai traversé huit provinces du bassin du fleuve Yangzi et sept réserves naturelles protégées, parcourant en tout 15,000 km. Cinq mois plus tard, le prétendu Mouvement d'éradication de la pollution spirituelle a pris fin et je suis rentré à Pékin.

J'ai fait également d'autres longs voyages, comme les hauts-plateaux du Qinghai et du Tibet et la côte de la Mer orientale. J'ai vu aussi l'embouchure du Yangzi, avec cette eau boueuse appelée par les géologues « bancs de terre au bord de la mer », qui se répand à l'infini. J'ai également voyagé à travers les magnifiques paysages des villages sur l'eau au sud du Yangzi.

De la zone forestière originale de Wolong où vit le grand panda, de la cité fantôme de Fengdu dans les Trois gorges du Yangzi, à la ville natale du grand poète Qu Yuan, des villages Miao, Yi, Tujia, Qiang et Tibétain au temple bouddhiste de la montagne Tiantai, et au temple taoïste des monts Wudang, du nord de l'ancienne route du fleuve Jaune à l'île de Hainan, j'ai fait des milliers de photos.

A l'époque, j'avais un simple appareil photographique japonais, un Sony ; un ami qui travaillait dans un studio de cinéma à Pékin avait acheté pour moi des pellicules périmées de film vendues au poids à très bas prix.

En tant que scénariste du Théâtre d'art du peuple de Pékin, je pouvais disposer de la chambre noire du théâtre. Mais lorsque je vivais en Chine, ces négatifs n'ont pas été imprimés comme des photos. C'est seulement quand je suis parti à la fin de 1987 grâce à une invitation à quitter la Chine, que j'en ai profité pour demander à mon théâtre une année de création à l'étranger. J'avais promis d'écrire pour le théâtre un drame épique mythique, *Chronique du Classique des mers et des monts*. J'avais aussi emporté un petit paquet de pellicules et quelques carnets de notes de mes voyages, pour continuer à écrire *La Montagne de l'âme*. Quant à ces nombreux rouleaux de pellicules restés en Chine, tout comme mes tableaux et mes manuscrits, je n'en ai plus jamais eu de nouvelles.

C'est en tournant mon premier film que j'ai commencé à réaliser des films en tant que création artistique. En 2003, la ville de Marseille avait organisé *L'année Gao Xingjian*, une manifestation de grande ampleur qui m'a permis de réaliser mon premier film, ce dont j'avais toujours rêvé depuis l'université. Grâce à l'aide de deux amis qui utilisaient la vidéo numérique, j'ai tourné ce premier film *La Silhouette sinon l'ombre*.

Nous n'avions aucune aide financière pour ce film et nous ne tournions que pendant les répétitions de l'opéra La Neige en août et de la pièce de théâtre *Le Quêteur de la mort* dans le cadre du projet de Marseille. Et moi, tout en préparant une exposition de mes peintures, je tournais aussi des séquences de film. C'est pourquoi chaque objectif devait être soigneusement planifié ; j'utilisais l'appareil de photo pour définir le cadrage et je le montrais au cameraman. Les images comme le jeu des acteurs devaient être d'une grande précision.

Ensuite, il en a été de même pour les deux autres ciné-poèmes que j'ai réalisés, *Après le déluge et Le Deuil de la beauté*.

Pour moi, filmer ce n'est pas seulement enregistrer une scène, il faut en même temps soigner les cadrages, les décors et l'interprétation des acteurs si un personnage est inclus dans l'objectif. Face à des photographies vieilles de plus de quarante ans, il faut tout d'abord sélectionner des images de qualité suffisante pour être retouchées. Il faut également ajuster les niveaux et les

contrastes de la lumière. Ensuite, il faut compiler l'ensemble, une tâche très complexe, tout autant que le montage du film.

Le roman *La Montagne de l'âme* repose sur une structure minutieuse, il est impossible d'y faire entrer toutes ces photos, il faut d'abord choisir les images, les reconstruire pour qu'elles puisseent enfin former un nouveau voyage, *vers la Montagne de l'âme.*

Au sommet mondial de Dublin, capitale de l'Irlande, j'étais avec l'ancien Président des Etats-Unis, Bill Clinton, qui avait lui aussi remporté la médaille d'or de l'American Academy of Achievement. Il m'a félicité, m'a serré la main et par l'intermédiaire d'un interprète m'a déclaré : « *La Montagne de l'âme* est un livre qui appartient à l'humanité toute entière. » Et de fait, ce livre a été traduit en une quarantaine de langues. Au Festival des écrivains de Singapour, un auteur tadjik m'a demandé d'écrire une dédicace sur son exemplaire de *La Montagne de l'âme* en persan, puis il m'a dit que ce livre avait trois versions de cette langue, en Tadjik, en Afghanistan et en Iran. Chez moi, se trouvent aussi dans ma bibliothèque un exemplaire égyptien, un exemplaire irakien, et un d'Arabie Saoudite. Les trois sont en arabe, mais l'épaisseur de chacun diffère considérablement.

Comment nommer chaque photo de l'album *Vers la Montagne de l'âme* ? Ce n'est pas facile. S'il s'agit seulement de l'endroit où la photo a été prise, hormis pour les spécialistes qui s'intéressent à la géographie humaine de la Chine, ces noms n'auront aucun écho auprès des lecteurs. C'est pourquoi j'ai choisi des titres évocateurs, sauf pour quelques lieux ayant une signification particulière comme, par exemple, ce que représente le tombeau de Yu le Grand, à l'origine de la culture chinoise. Les Miao, les Yi, les Qiang et les Tibétains montrent, quant à eux, que cette culture chinoise est également un confluent de nombreux groupes ethniques et que sa source vient de très loin.

Bien qu'il parte de la réalité et de l'histoire de la Chine, ce que le livre *La Montagne de l'Ame* recherche le plus, ce sont les difficultés de l'existence et la complexité de la nature humaine. Ce

n'est en rien un roman qui s'attache à une sorte de culture nationale, il n'est pas non plus à la recherche de racines. Comment dépasser les différentes difficultés de l'existence humaine pour atteindre une conscience claire, constitue le but de l'album *Vers la Montagne de l'âme*. C'est pourquoi il ne suffit pas d'avoir une photographie réaliste. C'est comme le « je » dans la *Montagne de l'âme* qui fait un long voyage dans le monde réel, tandis que « tu » ne cesse de se poser des questions. Si cet album veut aussi montrer la recherche intérieure, il doit avoir recours à d'autres images, comme la peinture qui n'est pas un modèle de réalité, mais l'image du cœur.

Ce qui est intéressant c'est qu'il s'agit exactement de la direction suivie par ma peinture. Bien avant que j'écrive *La Montagne de l'âme*, j'étais déjà à la recherche d'une sorte d'image ni réaliste ni totalement abstraite. En ouvrant le fichier numérique de mes peintures, j'ai découvert soudain qu'une d'entre elles datant de 1980, avait justement pour titre *La Montagne de l'âme* ! A cette époque, jamais je n'avais pensé écrire ce livre et par la suite, j'ai totalement oublié cette peinture. J'ai fini par y repenser et je me suis aperçu que c'était quelques jours avant que je quitte la Chine. J'ai alors soudain réalisé que je pouvais tout à fait organiser une exposition de mes peintures à l'étranger et j'en ai confié quelques-unes à un ami en lui demandant de les apporter à un atelier de marouflage. Plus tard, une fois installé à Paris, j'ai pris ce rouleau de peintures et me suis mis à rechercher des galeries en arpentant la rive gauche de la Seine, plus de deux cents galeries.

Pendant ces années où l'art contemporain était en vogue, mais aucune galerie n'a accepté d'exposer mes peintures, à leurs yeux sans aucun intérêt. Par la suite, elles sont restées dans un carton à dessin que j'ai complètement oublié. Au bout de trente ans, Mes peintures ont été présentées en Europe, en Asie ou aux Etats-Unis par beaucoup de musées et galeries d'art, mais jamais ce petit tableau n'y a été exposé. A présent, les temps ont changé et dans cette rue de Paris, sept ou huit galeries sur dix ont disparu, remplacées par des magasins de vêtements, de meubles ou d'antiquités.

Avoir retrouvé inopinément ce petit tableau n'est pas dû au hasard. Cela m'a éveillé vers un livre, *La Montagne de l'âme*. Avant que je l'aie écrit, cette recherche était déjà conçue dans mon cœur, attendant juste l'occasion de germer. De l'écriture de la *Montagne de l'âme* à l'édition de l'album *Vers la Montagne de l'âme*, il y a plus de trente ans, mais si je revois ma création picturale, il est facile d'y trouver toujours la même inspiration. Un autre de mes grands tableaux sur toile est aussi intitulé *La Montagne de l'âme* et daté de 2012. On peut constater que cette image est encore dans mon cœur. J'ai rapidement sélectionné quarante tableaux pour esquisser ce voyage intérieur.

L'expression de la peinture et celle du langage sont parallèles, la peinture n'est pas là pour illustrer le langage tandis que utiliser un langage pour décrire une image est parfaitement inutile. Ce sont deux façons de penser différentes, on peut tout à fait les combiner, mais chacune a sa propre manière de penser et son propre charme. L'esprit de l'homme dépasse les frontières et aussi les langages, tout au plus le langage ne fait que donner une indication.

L'album *Vers la Montagne de l'âme* est donc édité ainsi : cent photos plus quarante peintures, avec un titre pour chacune sans autres explications, indépendantes du roman *La Montagne de l'âme*, mais qui peuvent aussi être utilisées comme une autre référence pour ce roman. Si le lecteur peut y trouver l'inspiration et le plaisir, le rédacteur en sera ravi.

Paris, 14 septembre 2019
Traduit par Noël Dutrait

目 次

Contents

繪畫作品
Paintings
Tableaux

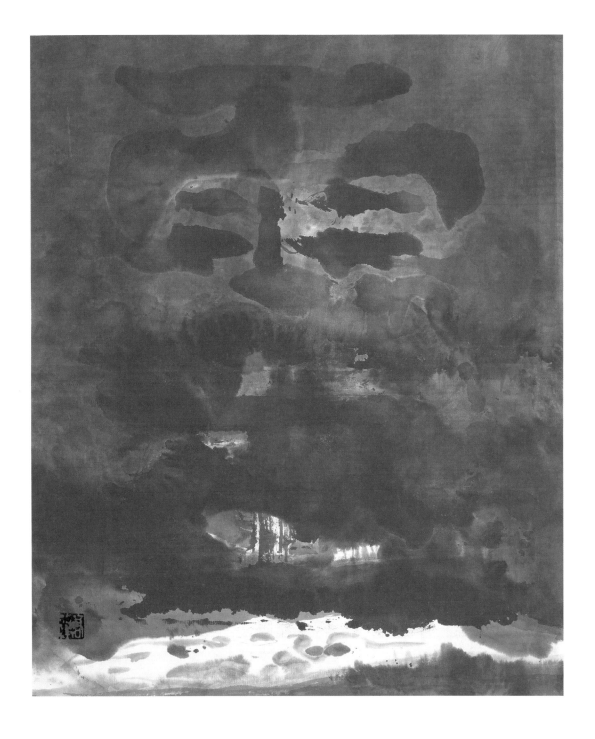

靈山　Soul Mountain　La Montagne de l'âme　1980　51x42cm

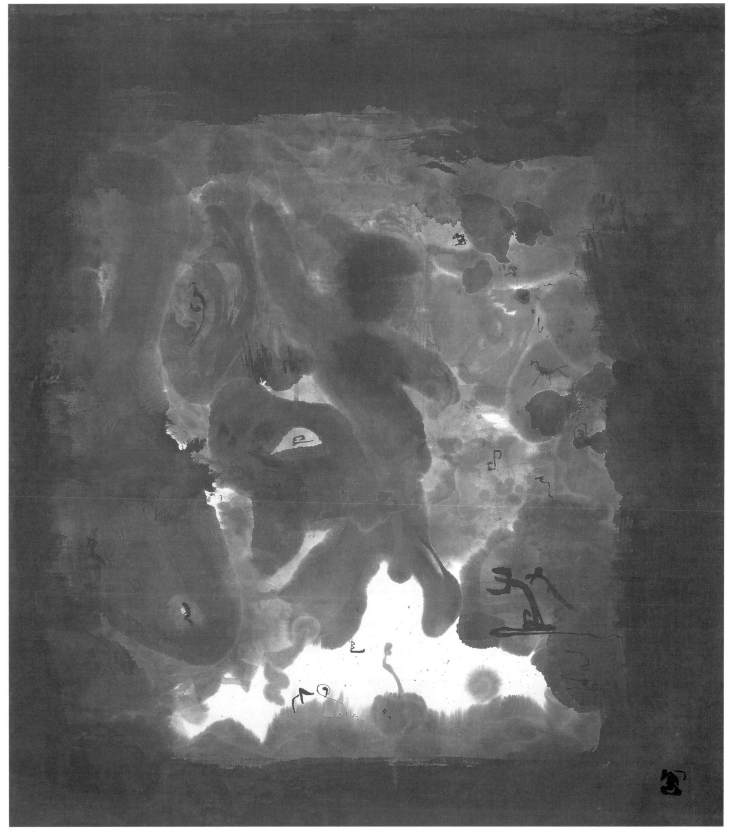

火神　God of Fire　Le Dieu du feu　1982　49.5x44cm

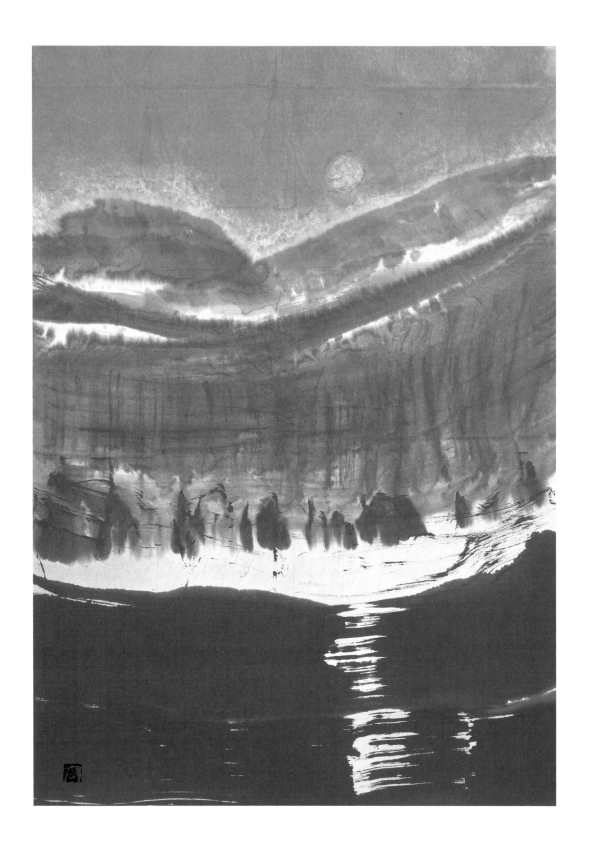

寒夜　Cold Night　La Nuit glacée　1979　95x68cm

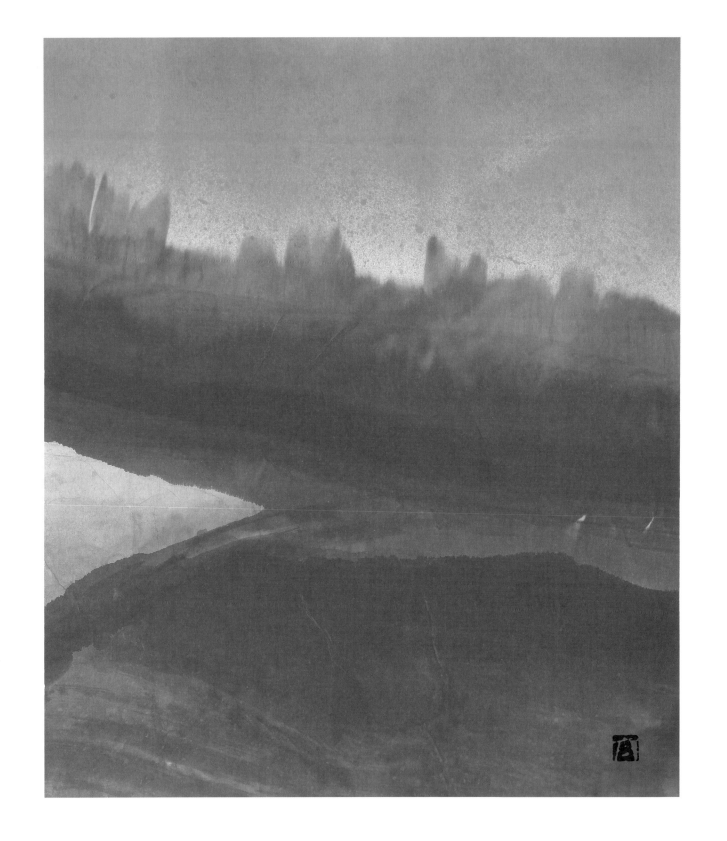

雨中　In the Rain　Sous la pluie　1993　68x58.5cm

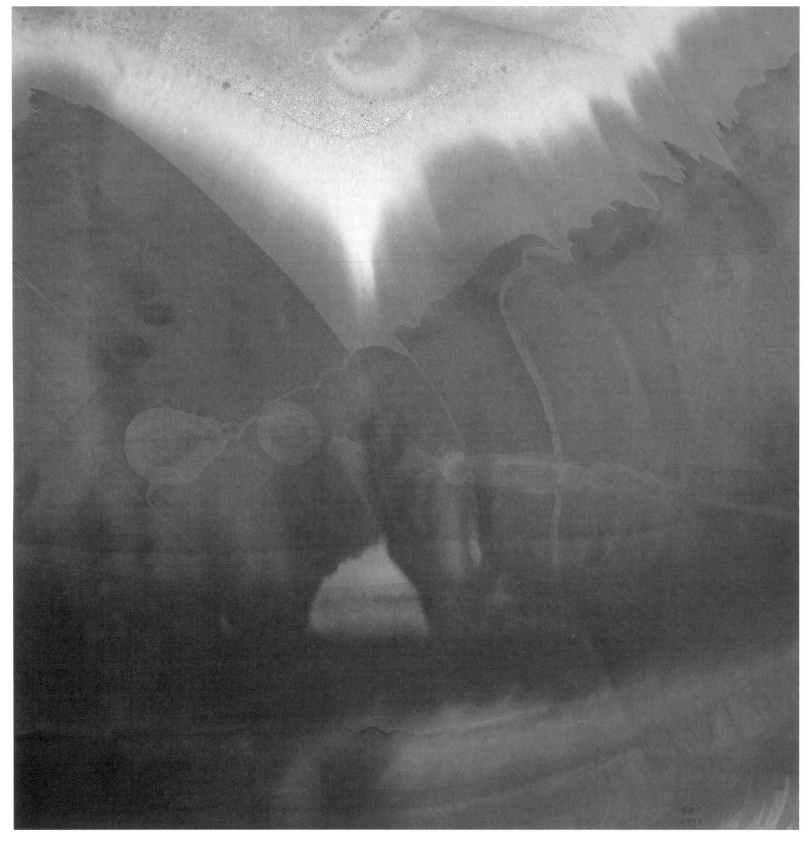

光與反光　Light and Reflection　Lumière et reflet　1997　46x45cm

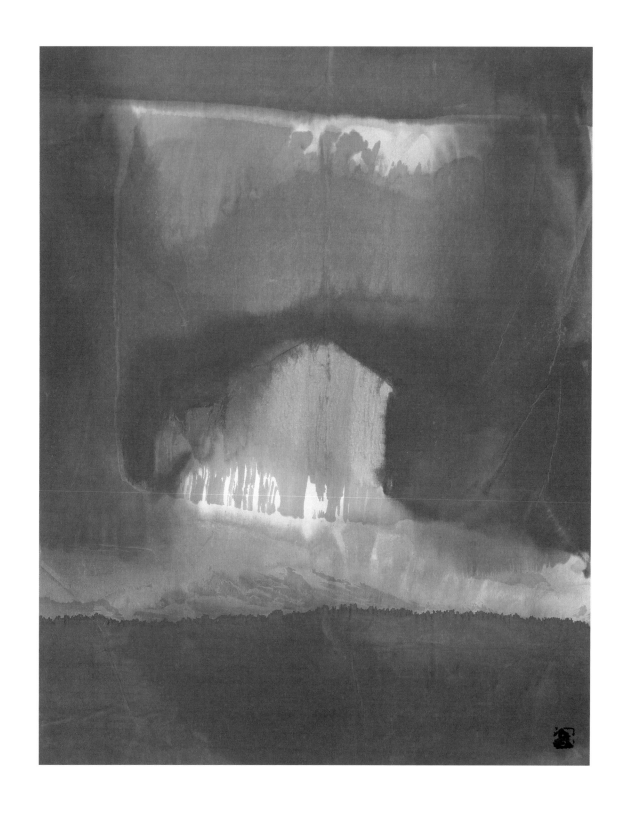

烏有之鄉　Utopia　Un lieu inexiste　1995　51.5x40cm

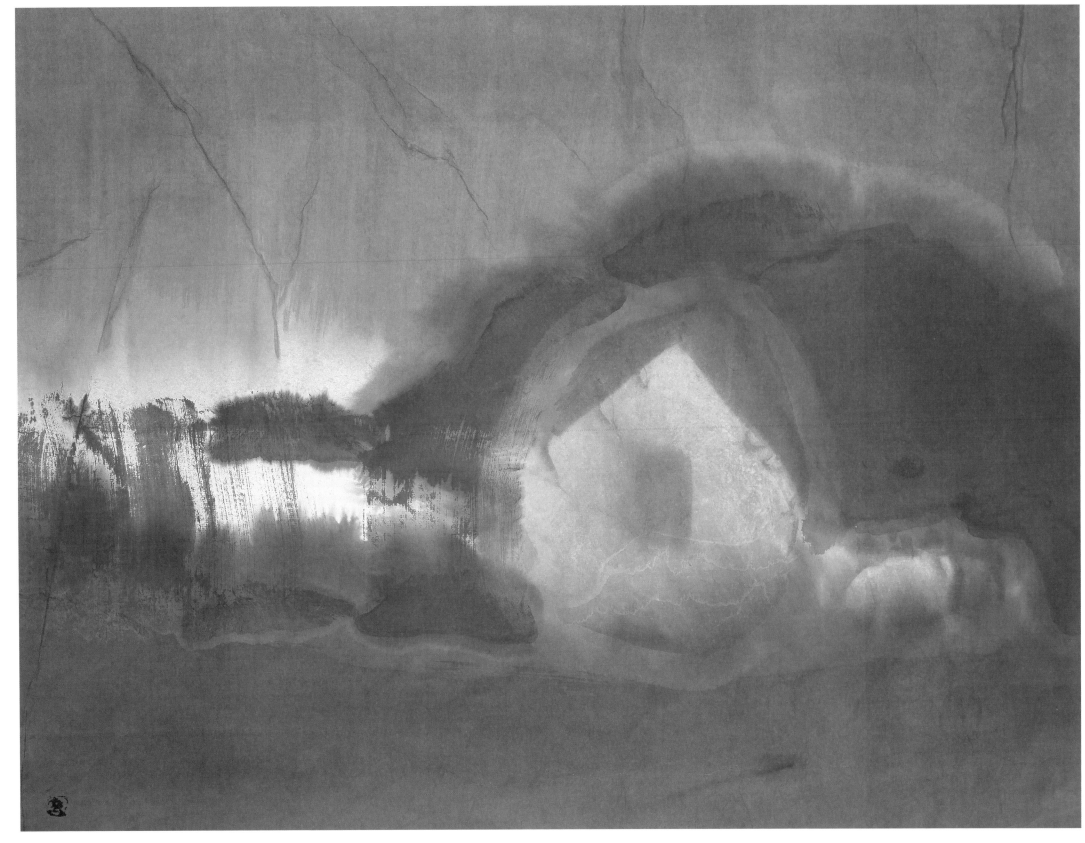

記憶　Memory　La Mémoire　1996　56x74.5cm

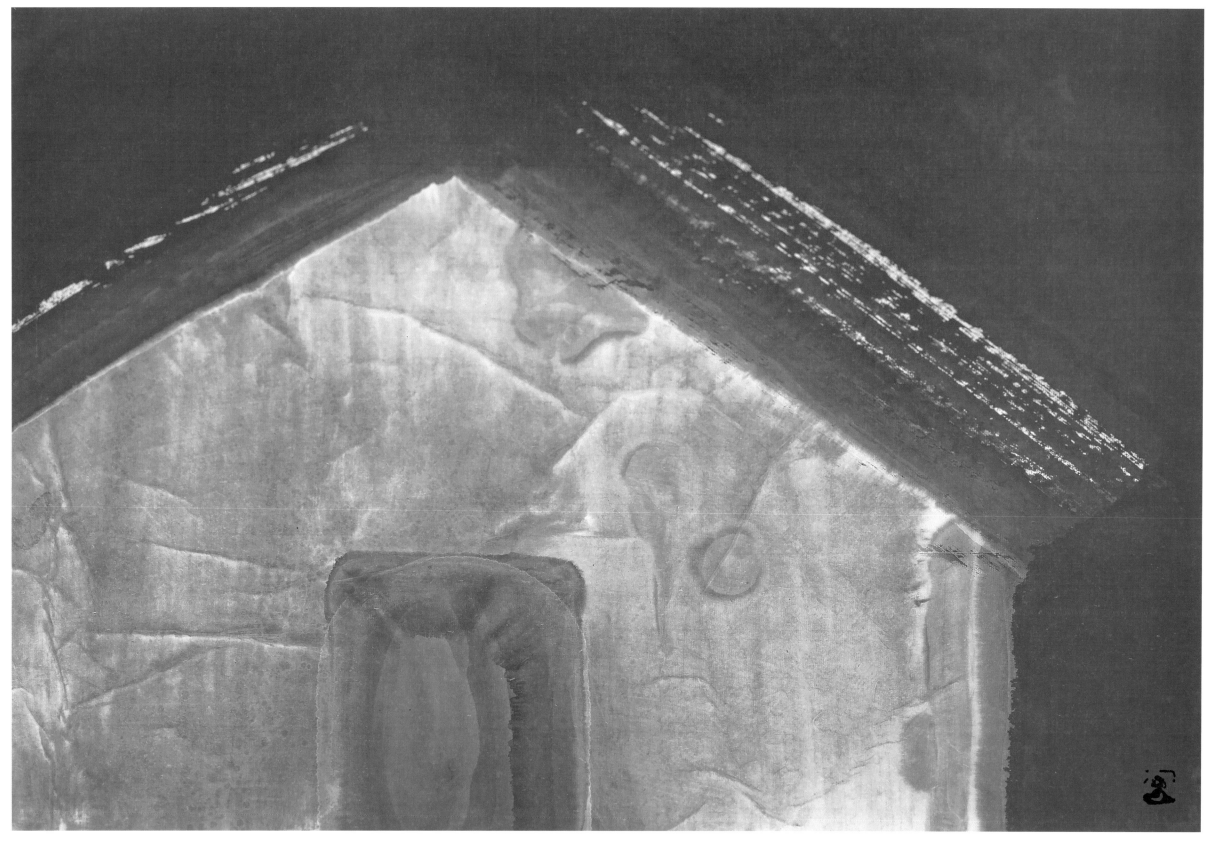

幻覺　Illusion　L'Illusion　1994　36x55cm

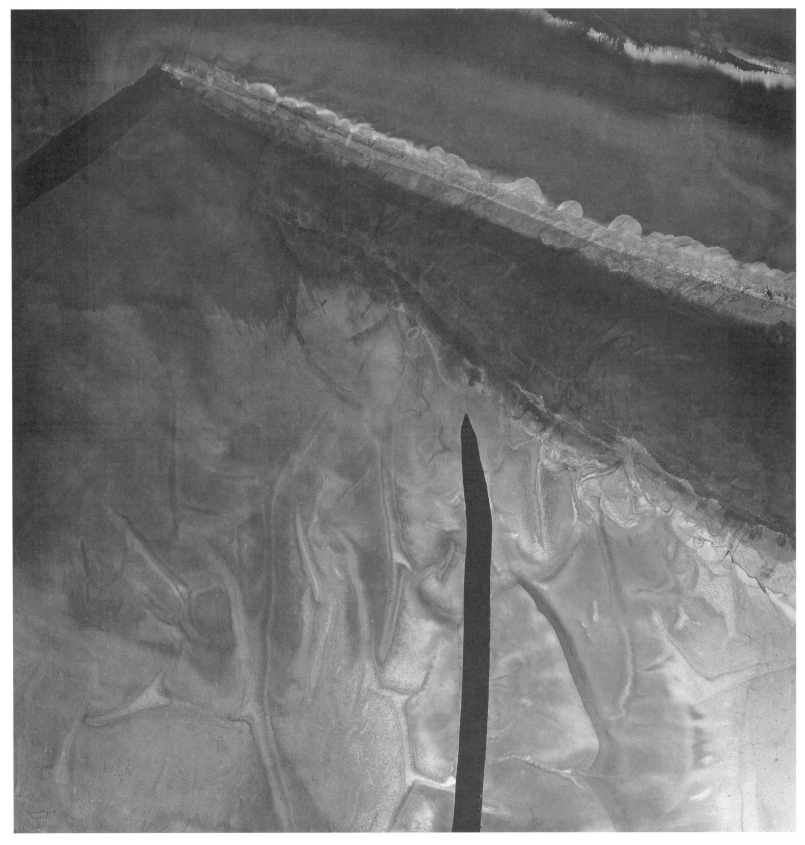

記憶的回應　Memory's Reflection　Le Reflet de la mémoire　1997　124x123cm

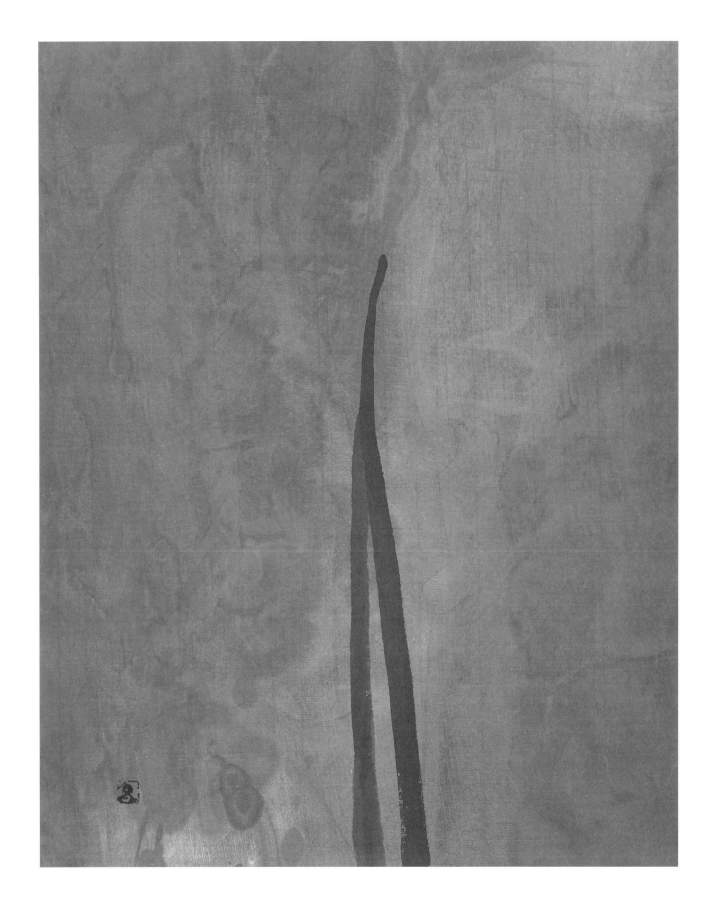

影　Shadow　Ombre　1991　54x43cm

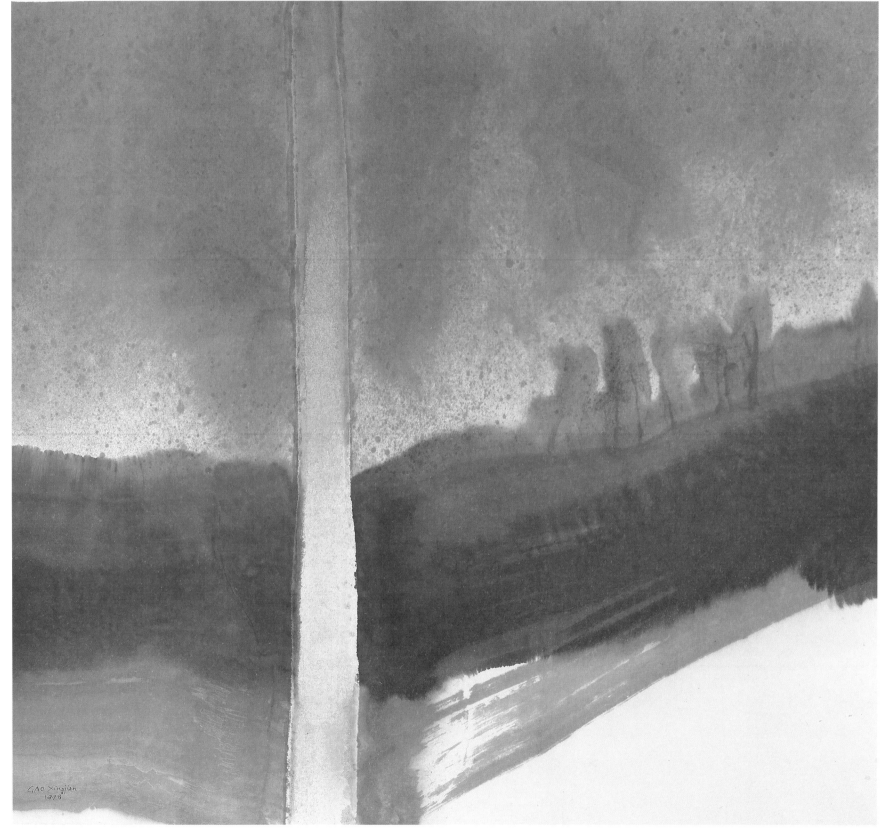

距離感　Sense of Distance　Le Sens de la distance　1998　63.5x68cm

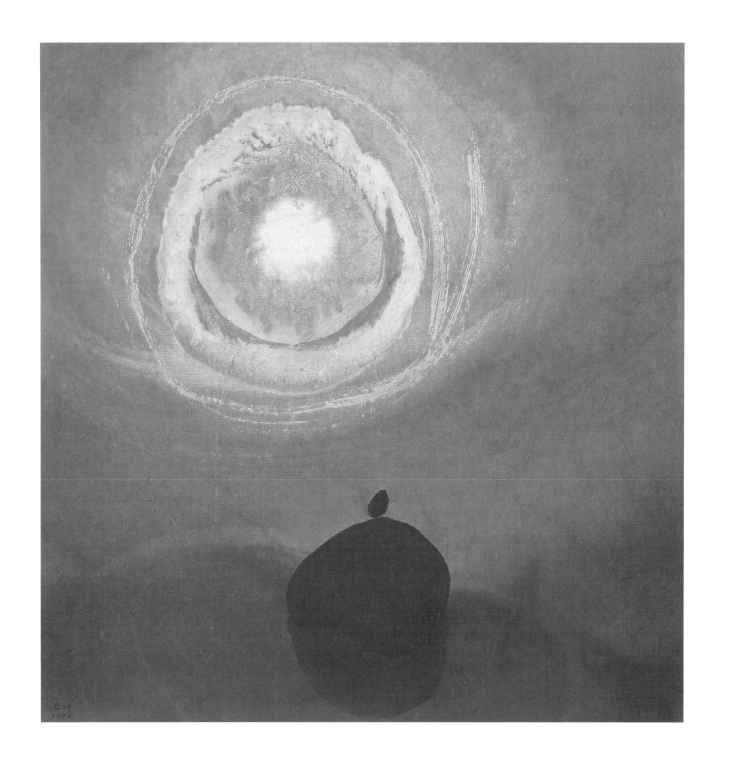

妙不可言　Amazement　L'Emerveillement　1999　47.5x46cm

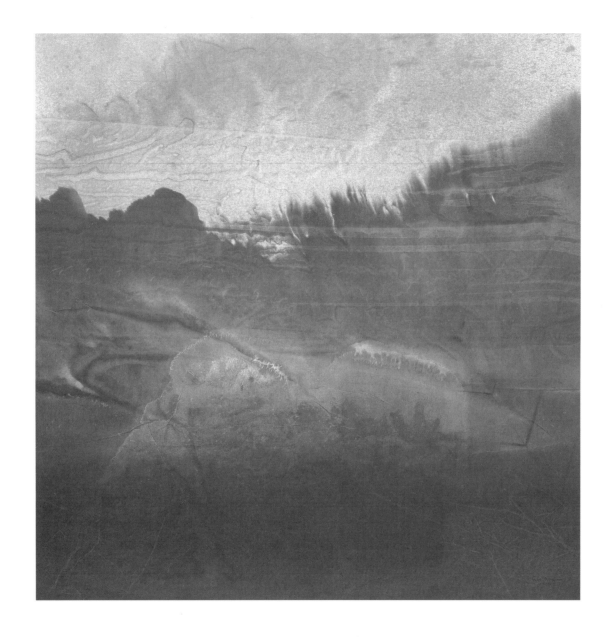

霧　Mist　La Brume　1999　69.5x70cm

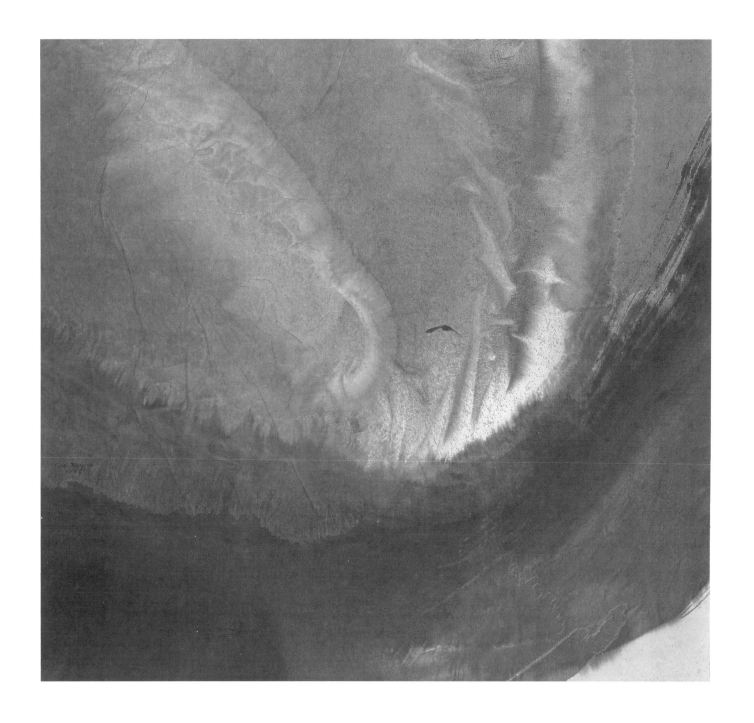

夜火　Midnight Fire　Le Feu à minuit　2004　69x75.5cm

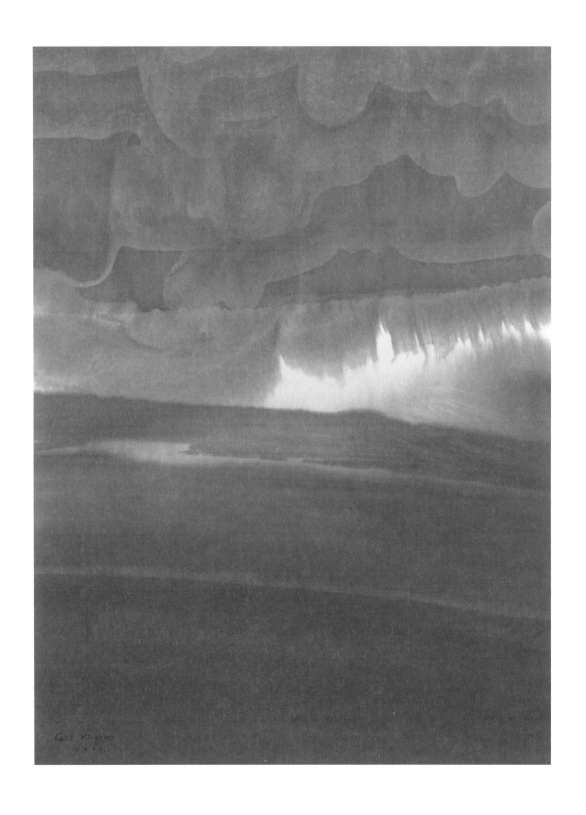

天地之間　Between Heaven and Earth　Entre liel et terre　2006　50.5x37.5cm

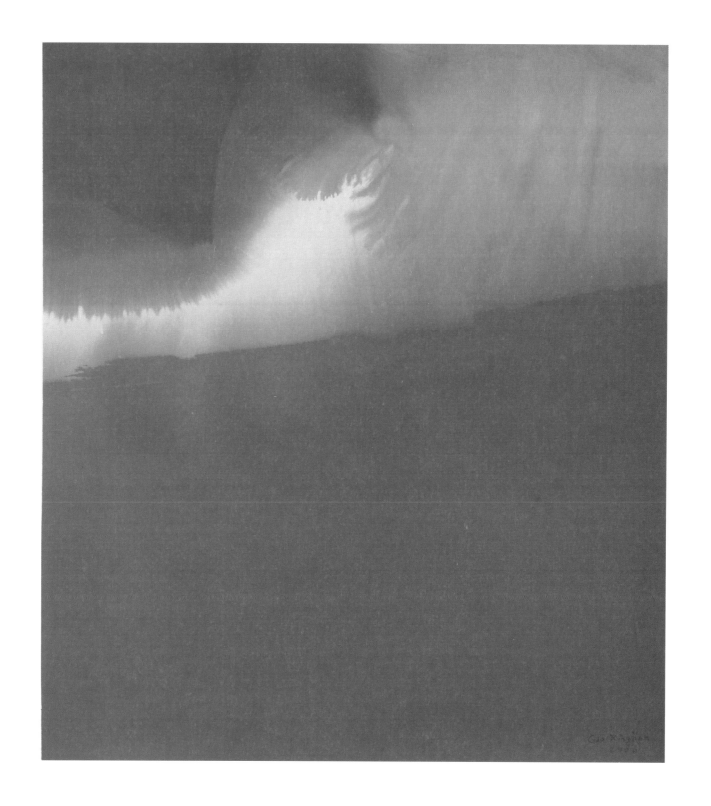

暴風眼　Eye of the Storm　L'Eeil de typhon　2006　39.5x35cm

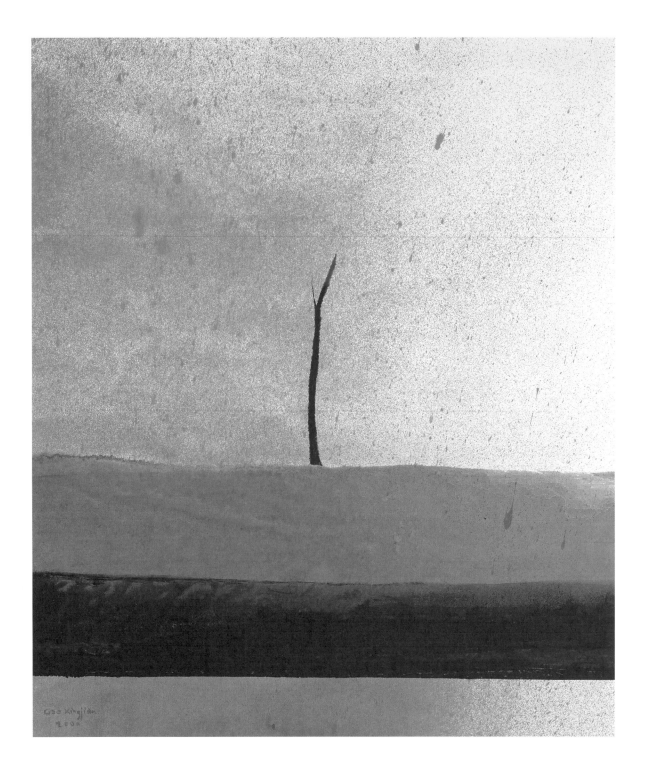

雨　Rain　La Pluie　2000　55.5x47.5cm

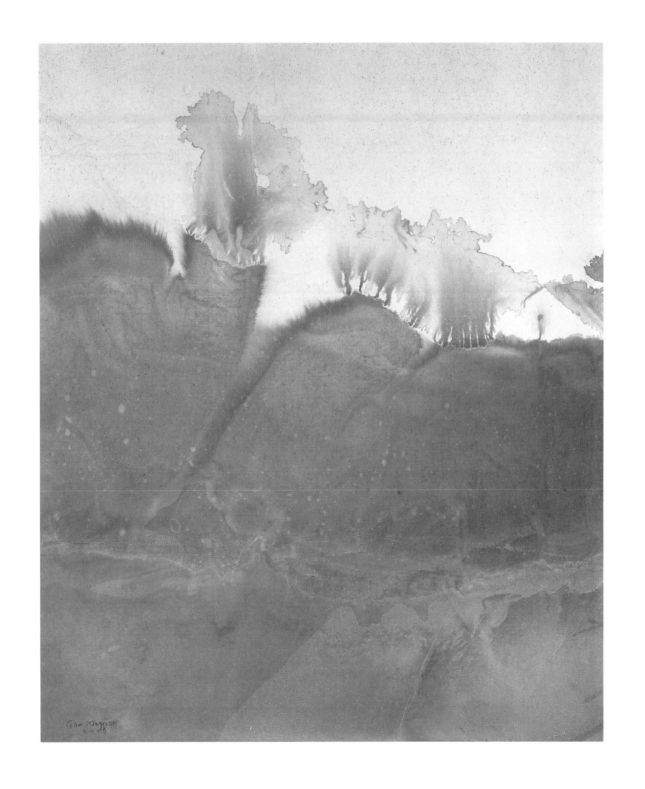

隱居　Hermitage　L'Hermitage　2006　42x34.5cm

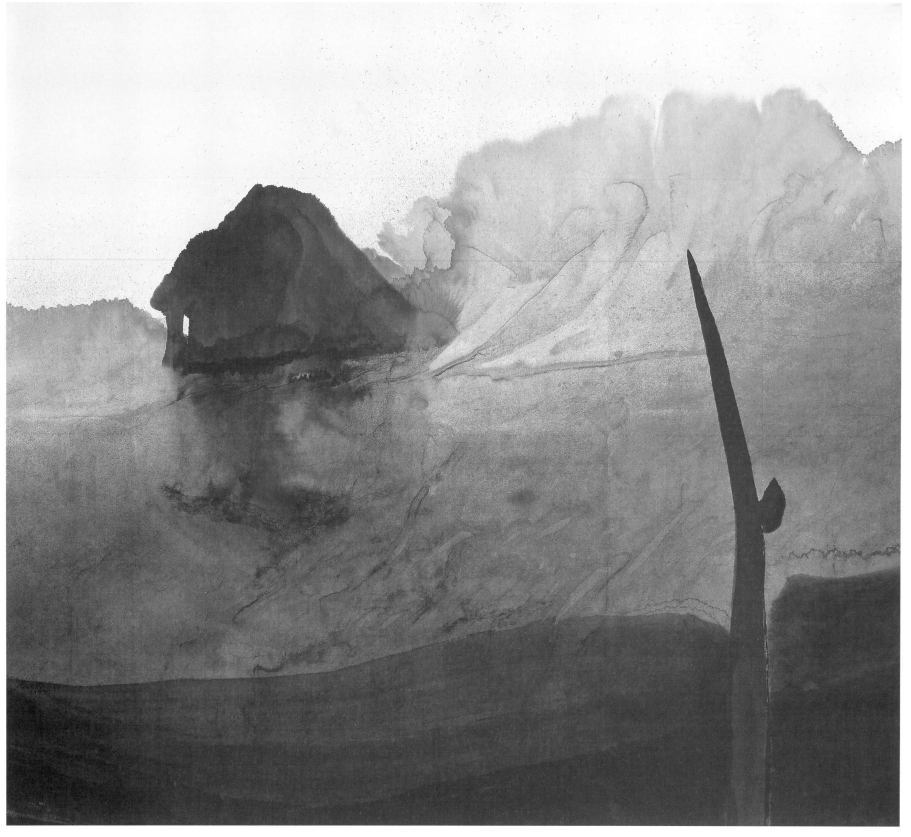

遺忘　Forgotten　L'Oubli　1997　86x96cm

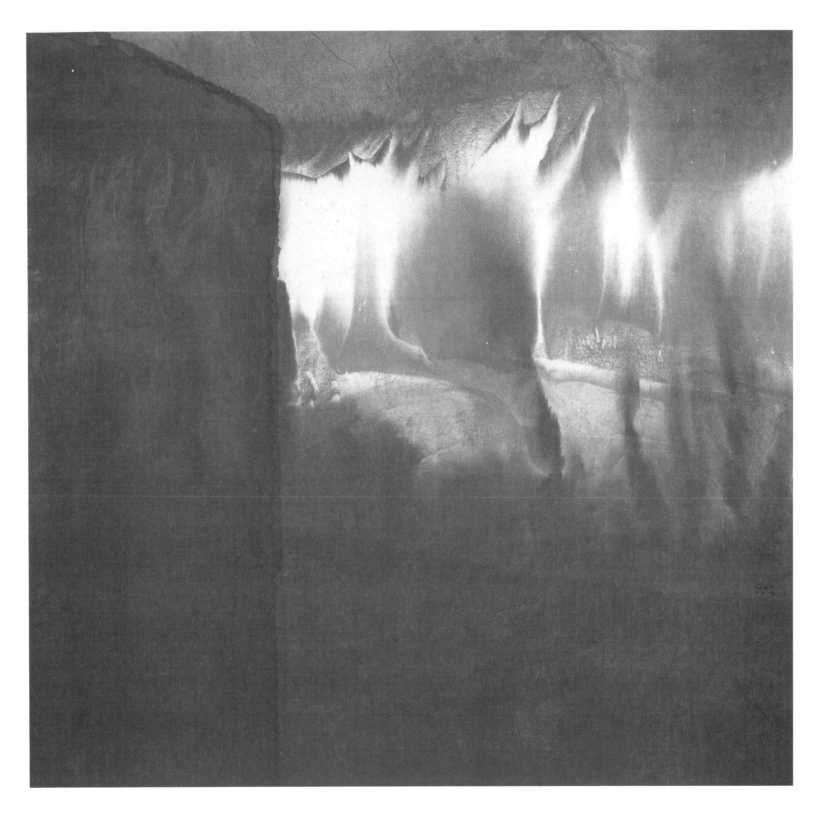

奇景　Fascination　La Fascination　2002　51x53cm

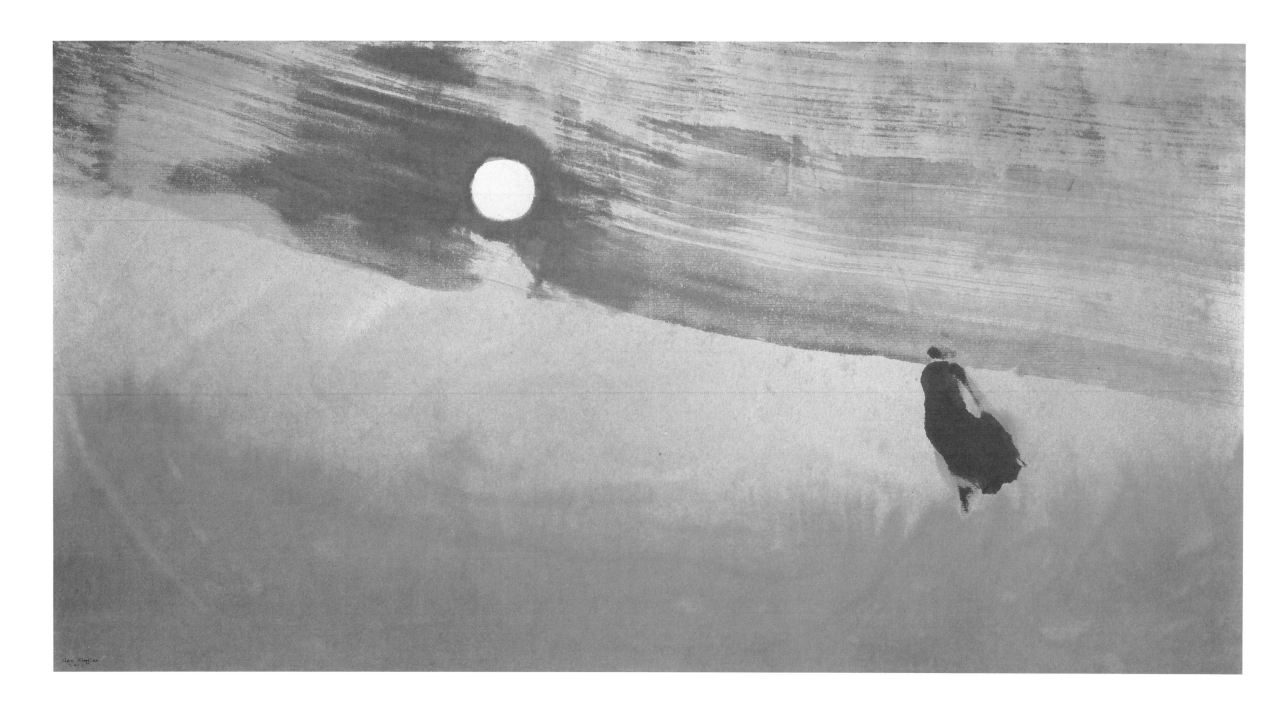

風中　In the Wind　Au vent　2015　75x144cm

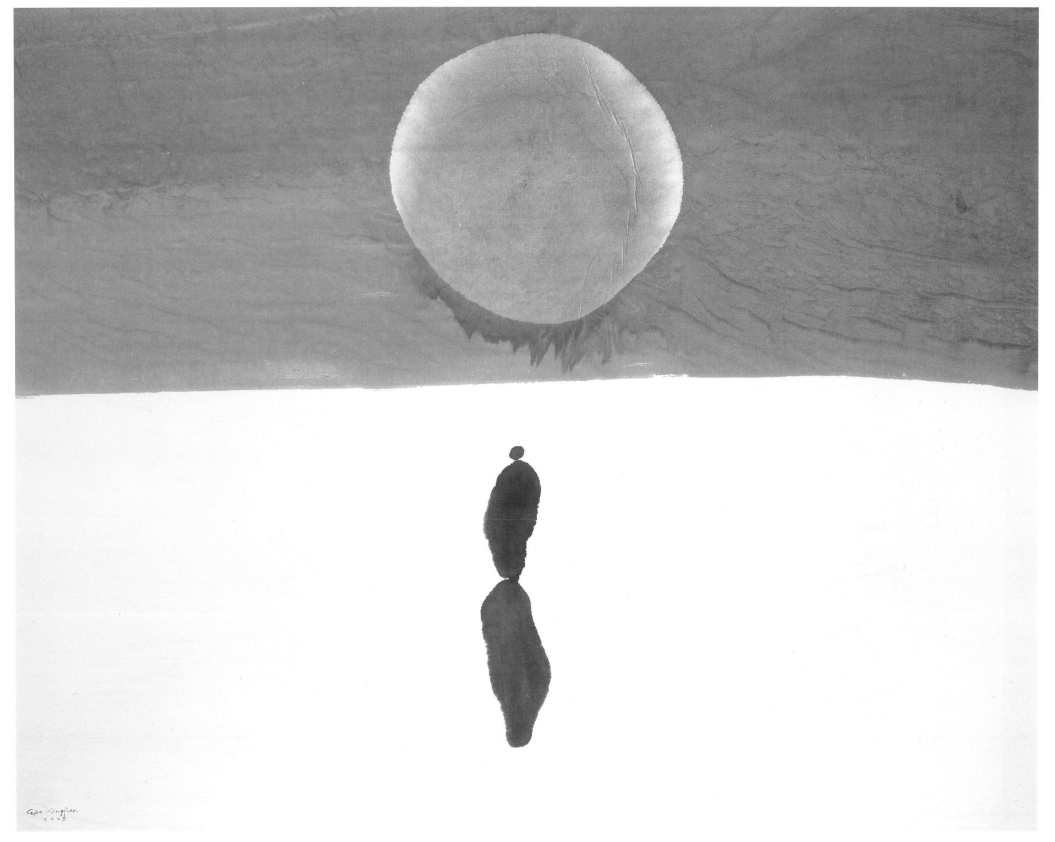

遠行　Long Journey　La Marche　2005　74.5x97cm

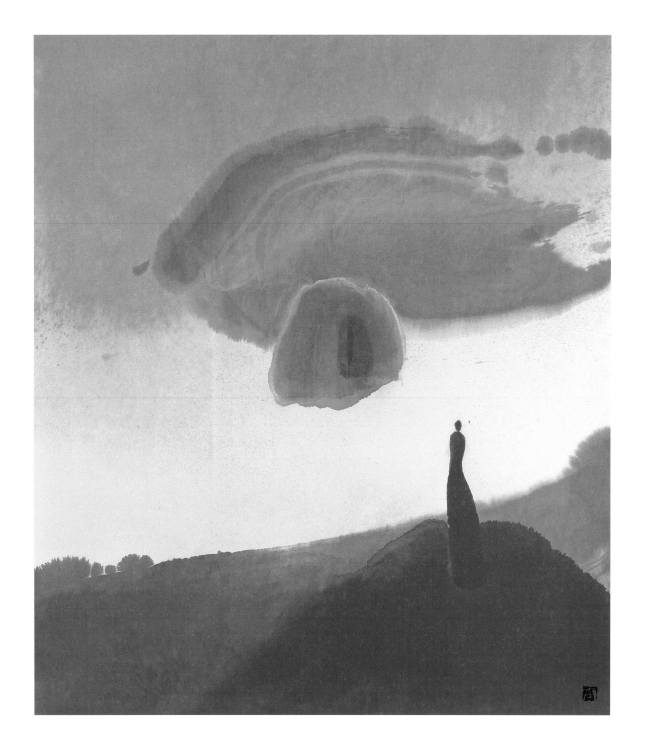

冥想　Contemplation　Le Recueillement　1996　109x95cm

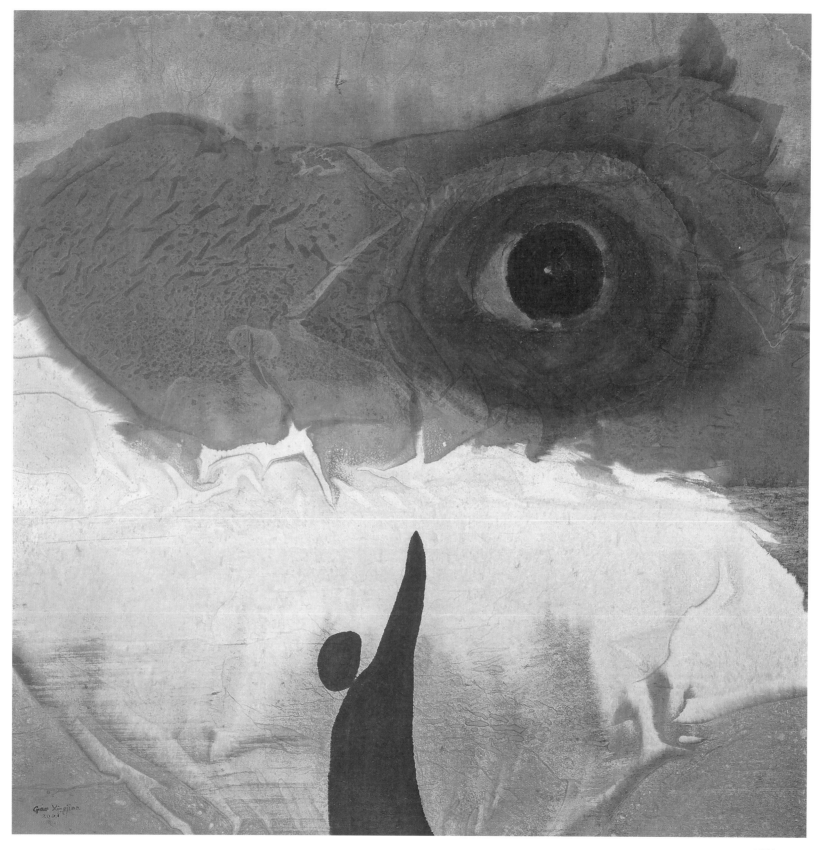

叩問　Question　La Quête　2001　81x82cm

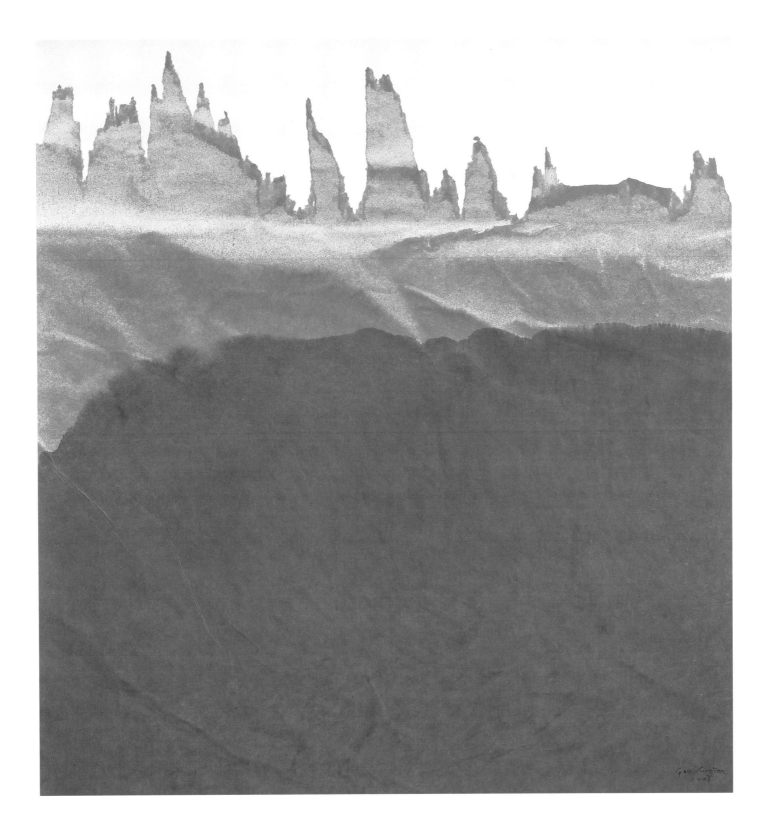

幻境　Illusion　L'Illusion　2006　68.5x64.5cm

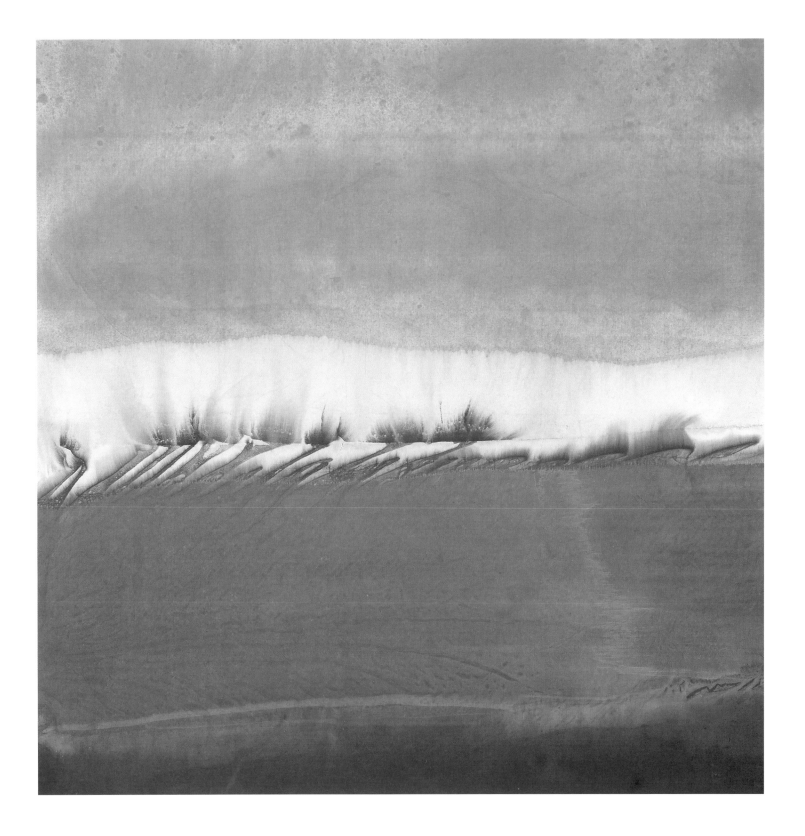

雪國　Snow Country　Le pays de neige　2006　96x97cm

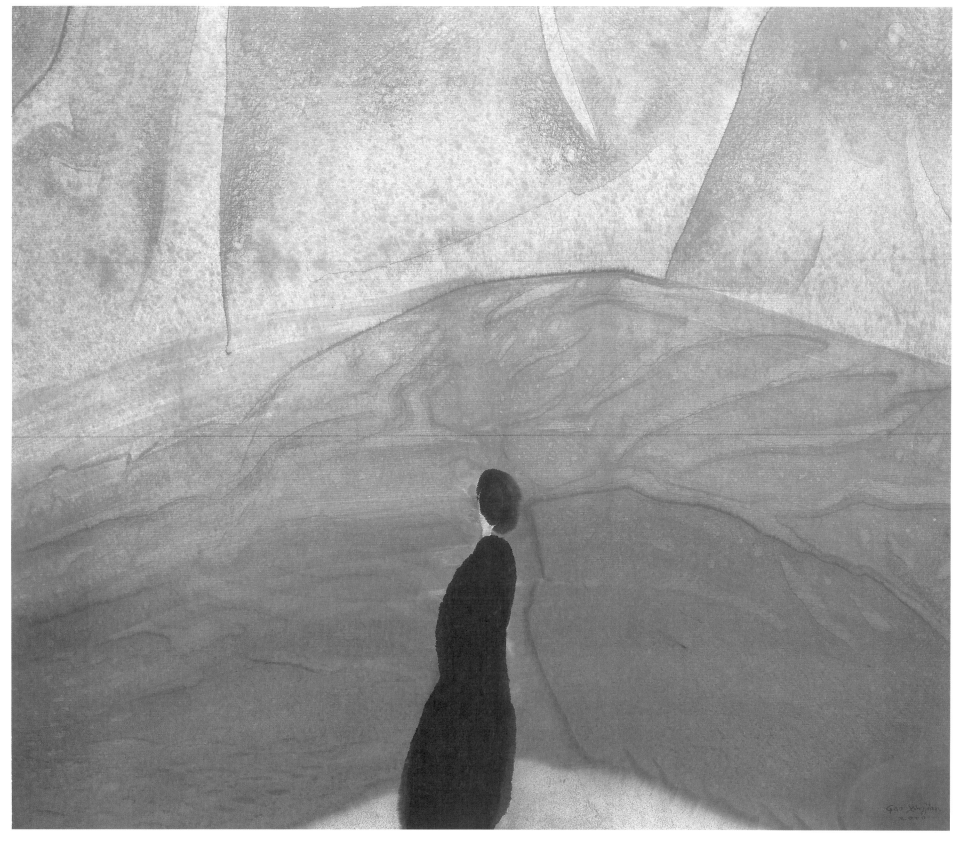

展望　Peospect　La Perspective　2000　50.5x59.5cm

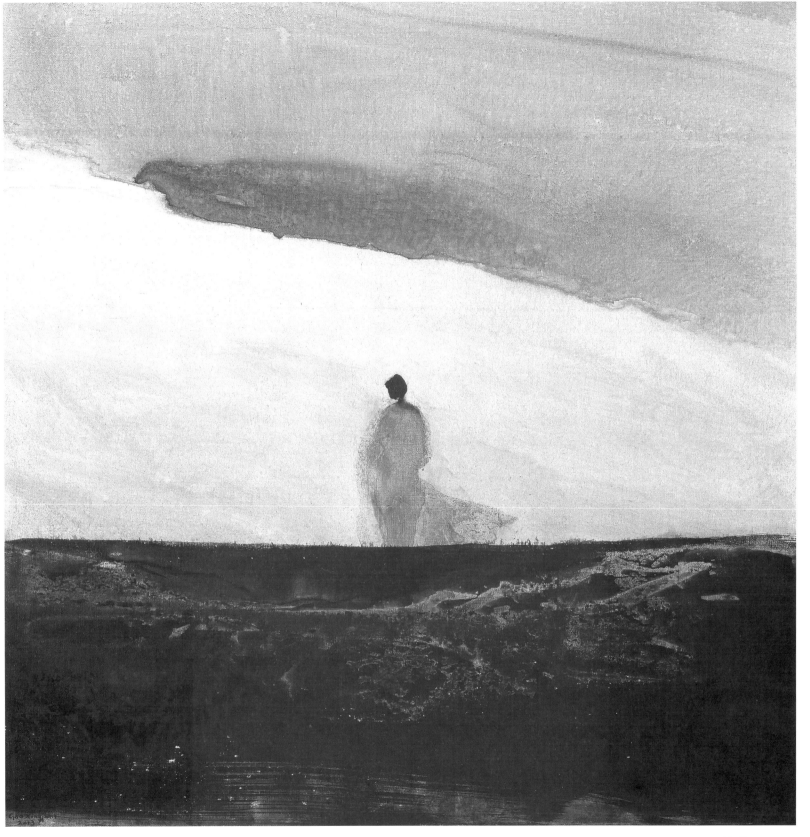

誘惑　Seduction　La Séduction　2013　80x80cm

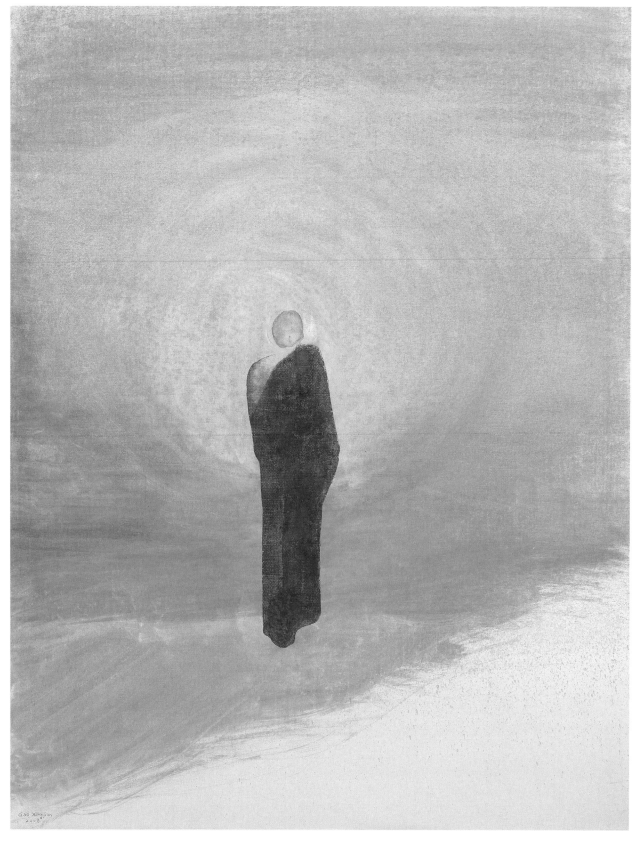

清明的思想　　Clear Thought　　La Pensée limpide　　2008　　116x89cm

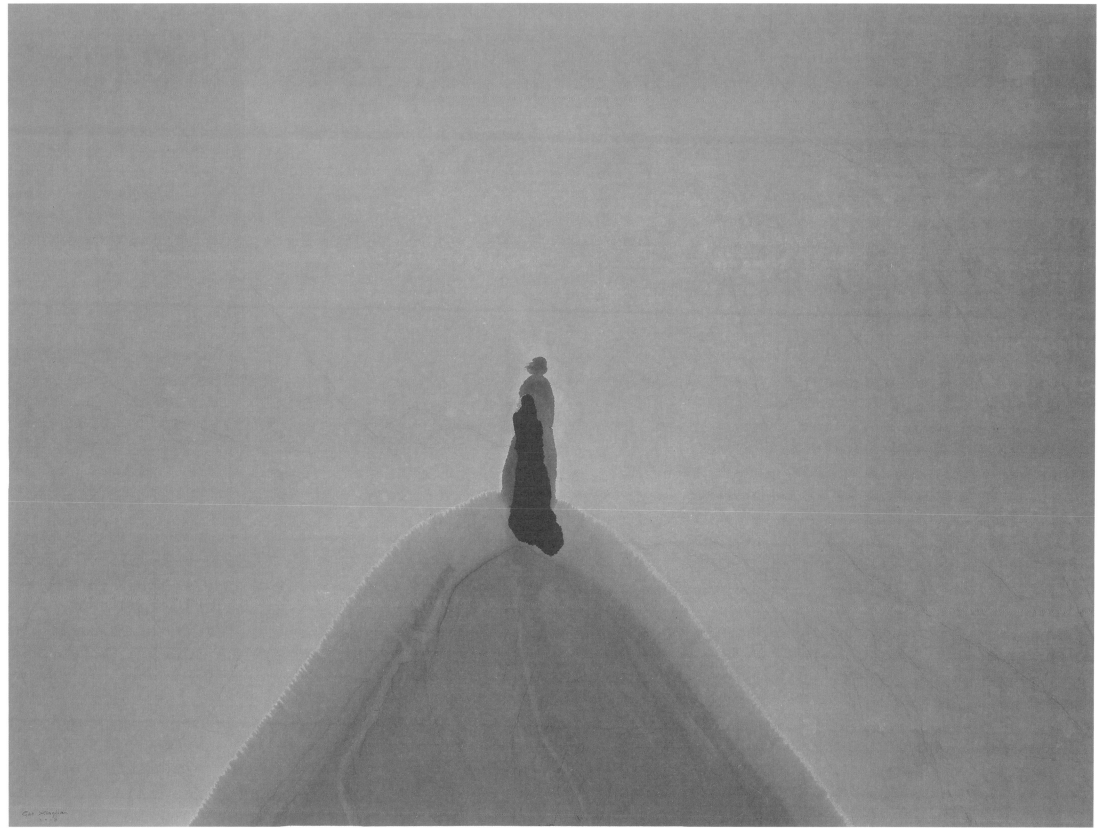

鬱 Melancholy L'Angoisse 2008 59.5x131cm

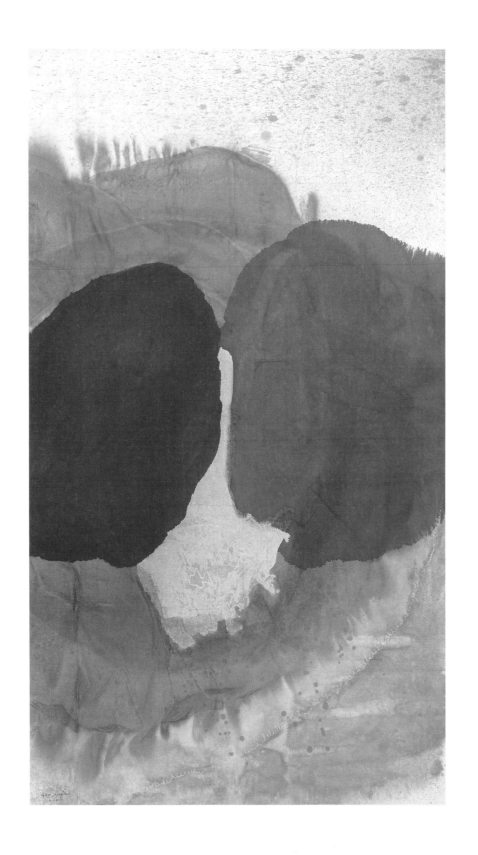

泉　Water Spring　La Source　2000　83x47cm

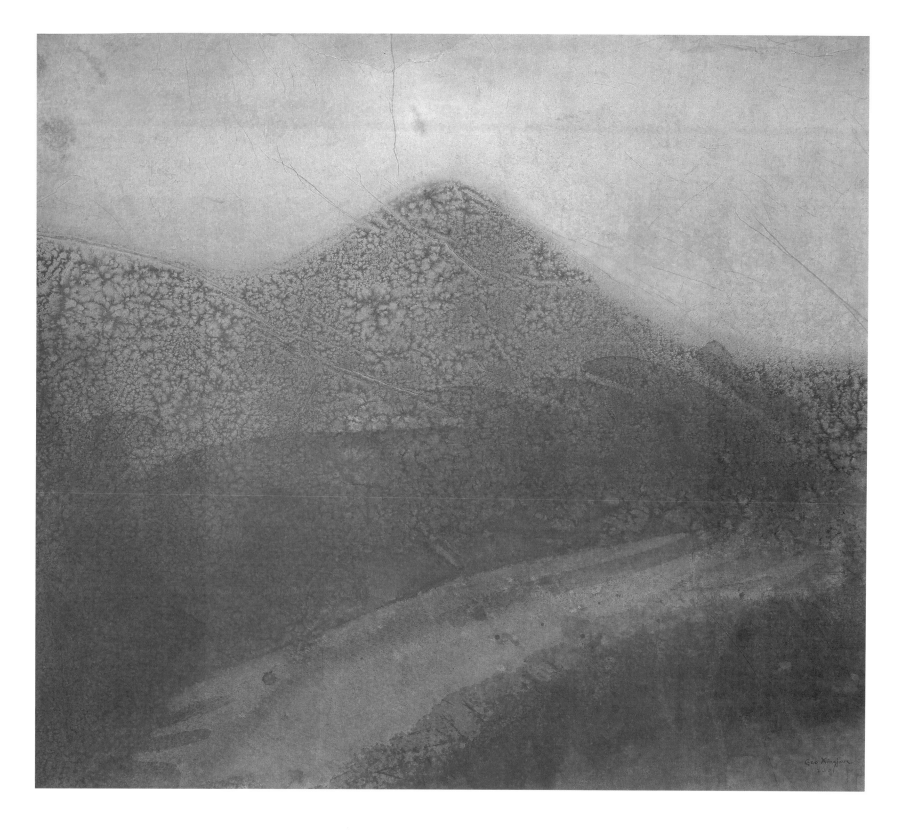

春山　Spring Mountain　Le Mont printanier　2001　52x61cm

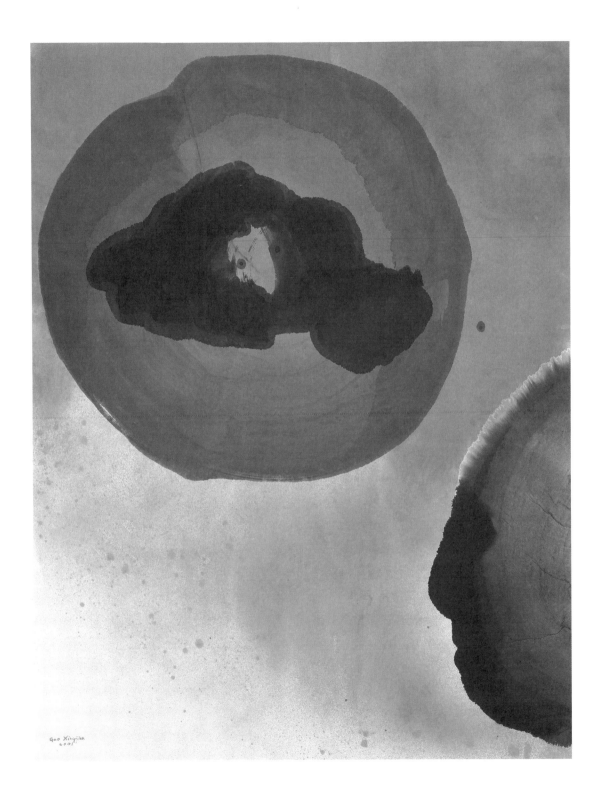

思想　Thought　La Pensée　2001　103x80cm

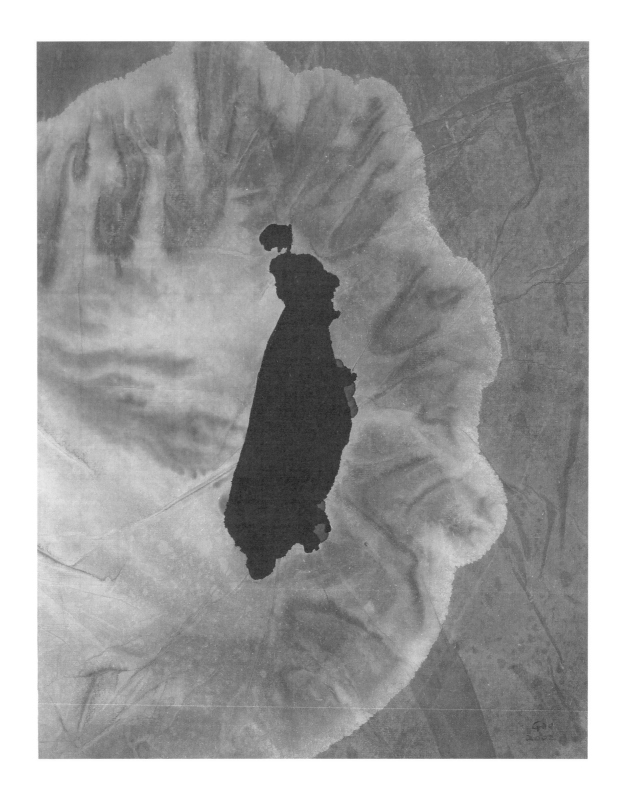

死亡　Death　La Mort　2001　31.5x25cm

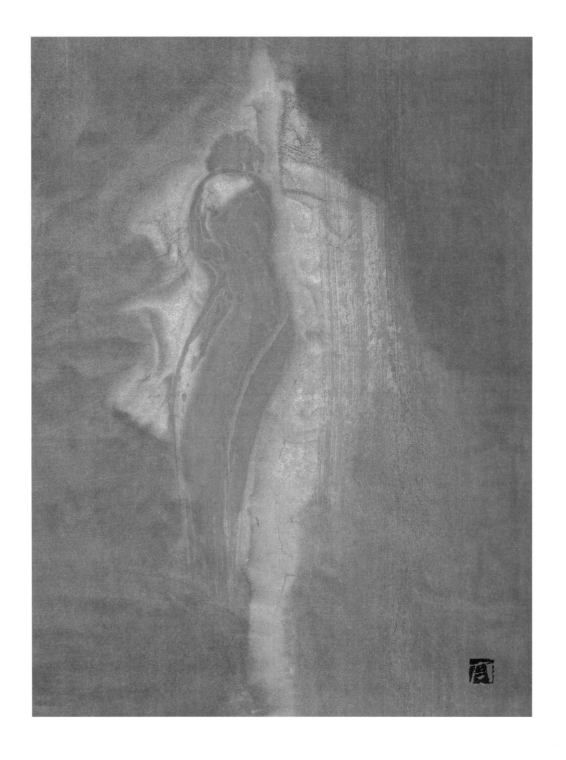

沉醉　Intoxication　L'Ivresse　1994　64.5x48.5cm

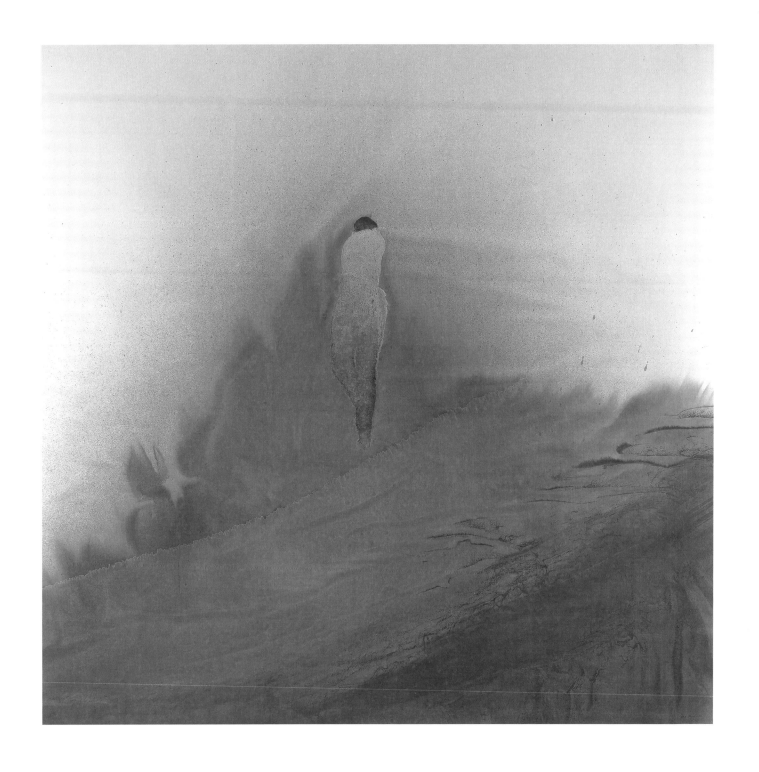

想　Think　Penser　2005　145.5x147.5cm

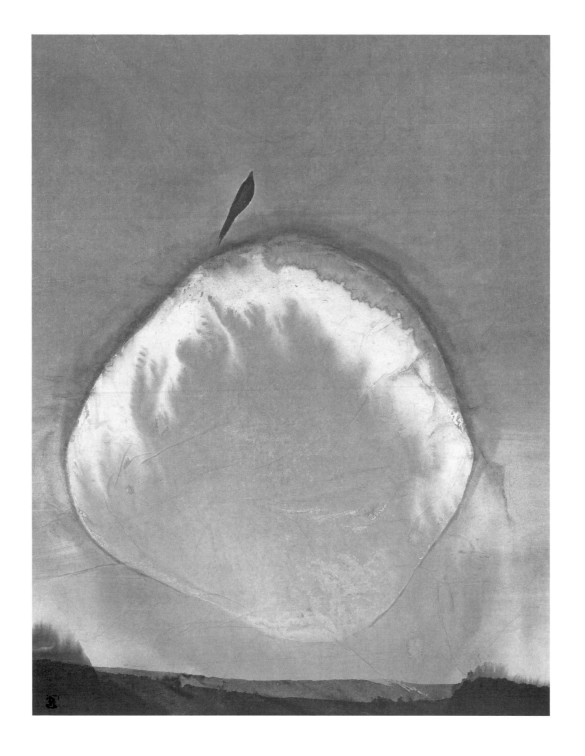

升　　Ascension　L'Ascention　1996　74x58cm

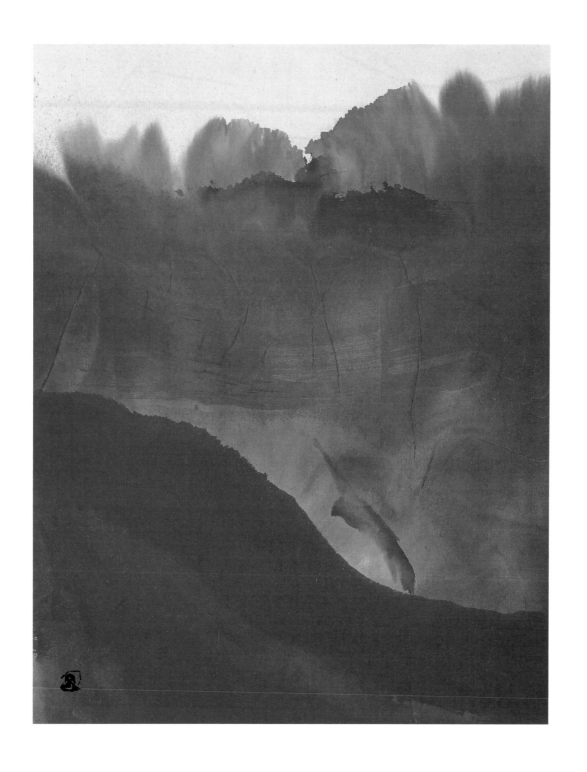

夜行　Night Flight　Le vol de nuit　1996　48x37.5cm

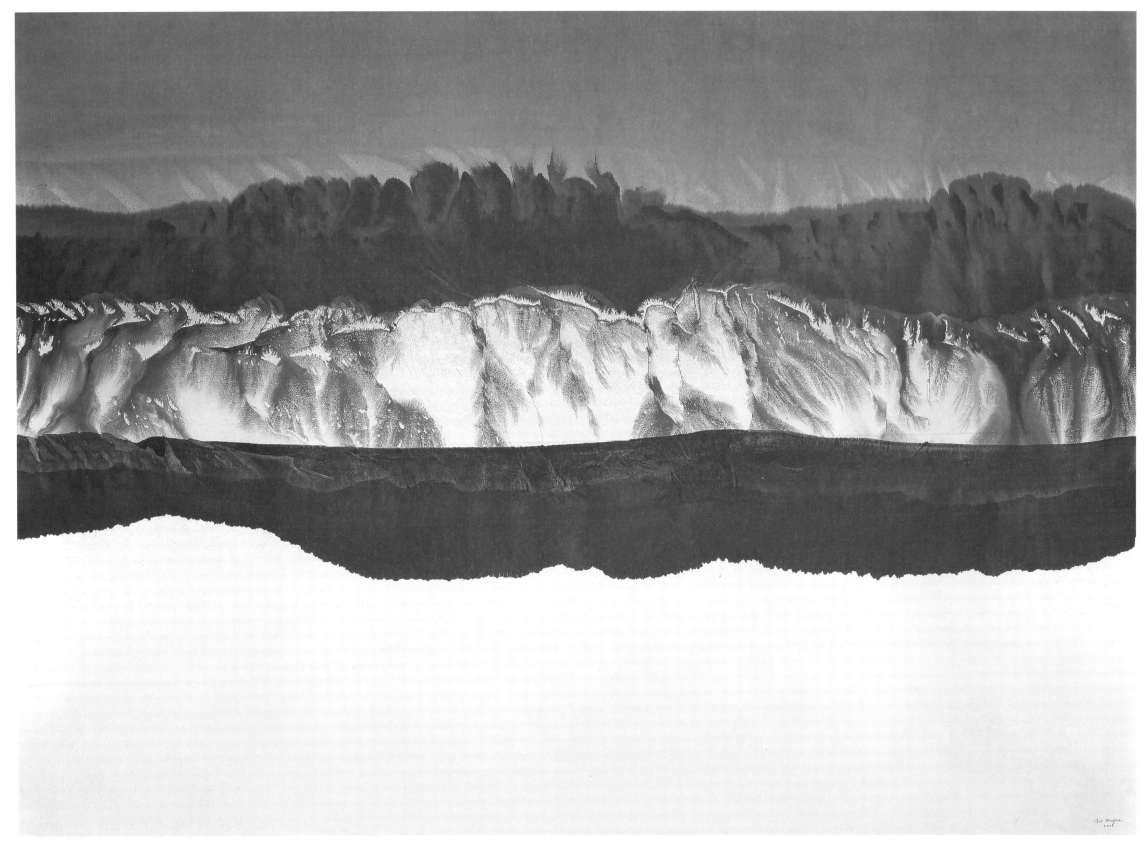

夢中的山　Mountain in a Dream　La Montagne de rêve　2005　146x207cm

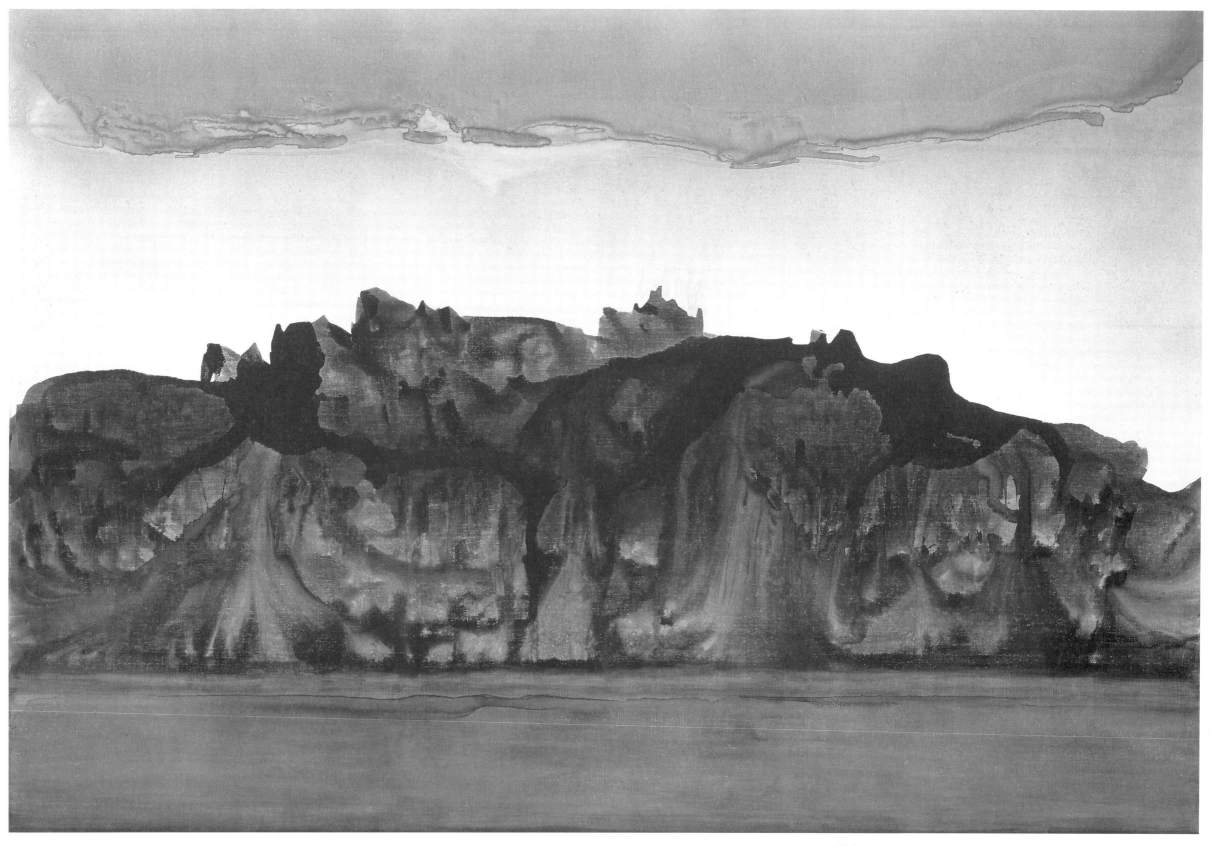

靈山　Soul Mountain　La Montagne de l'âme　2012　240x359cm

攝 影 作 品
Photographs
Photos

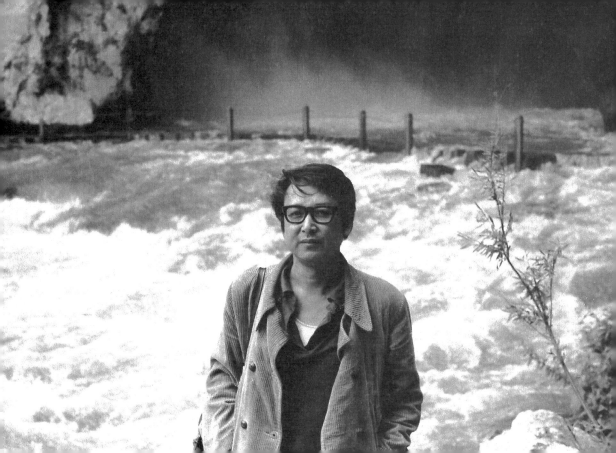

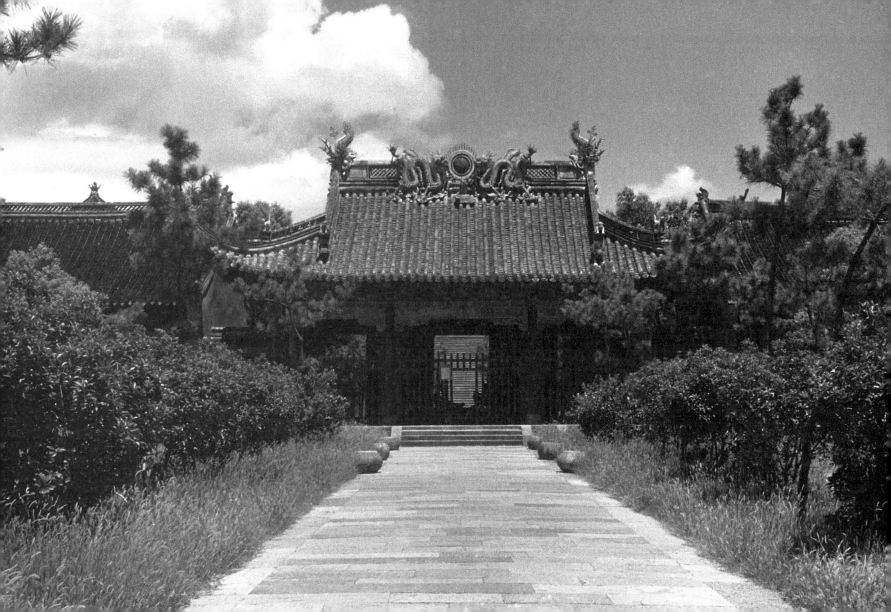

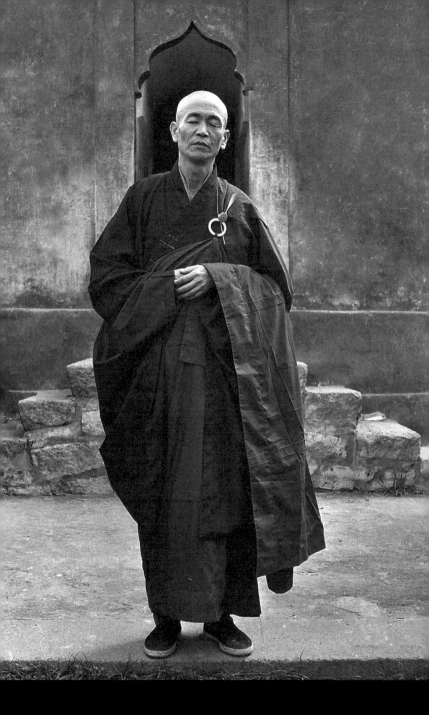

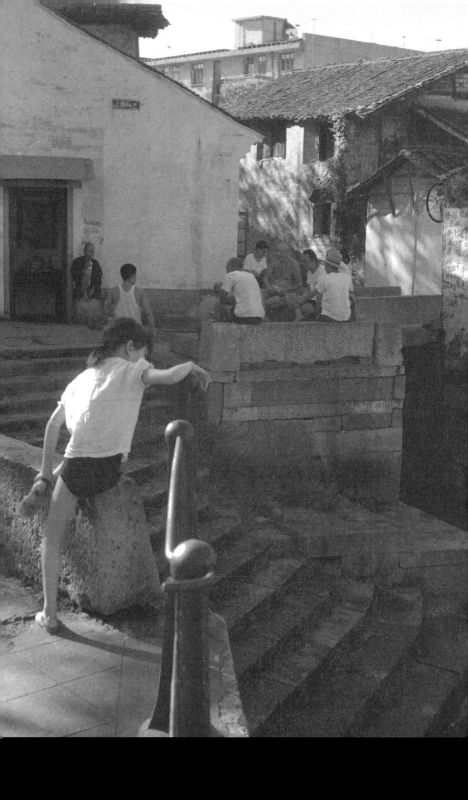

乘涼　Relaxing in a Cool Place　Prendre de la fraîcheur

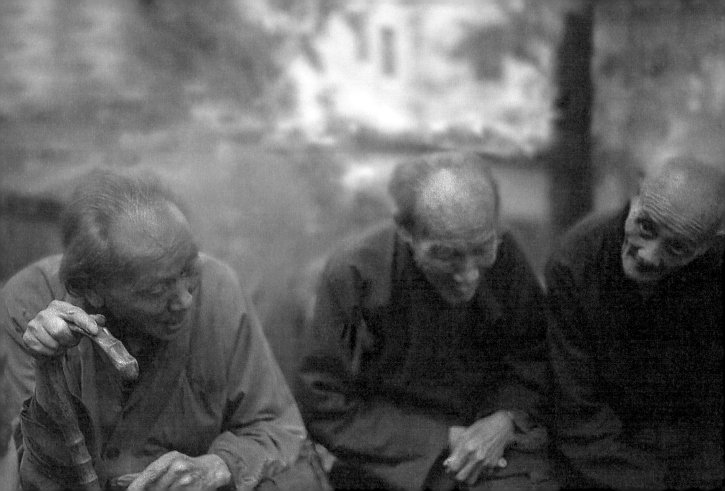

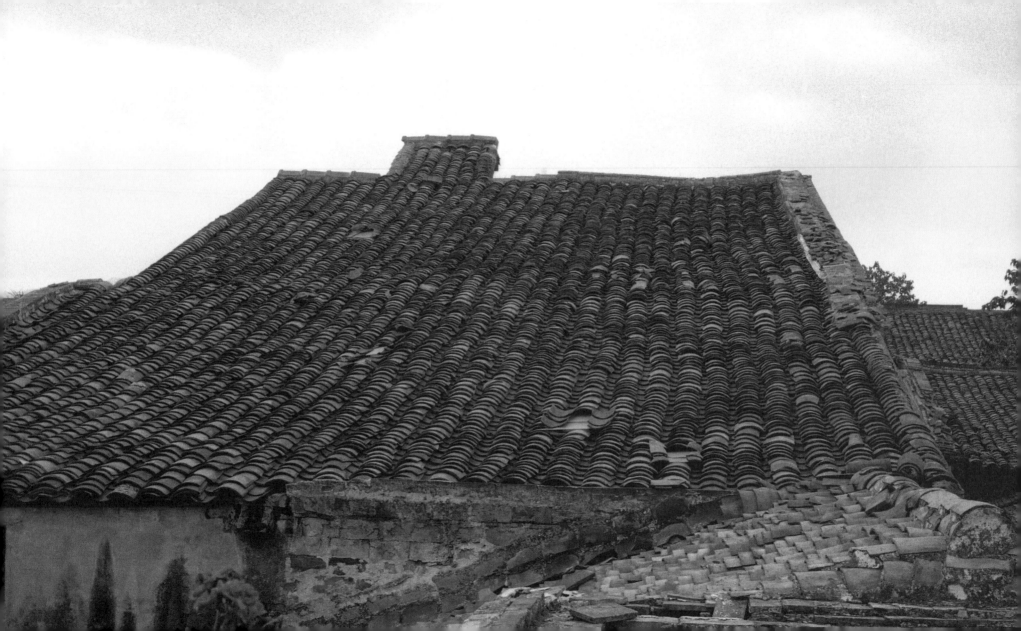

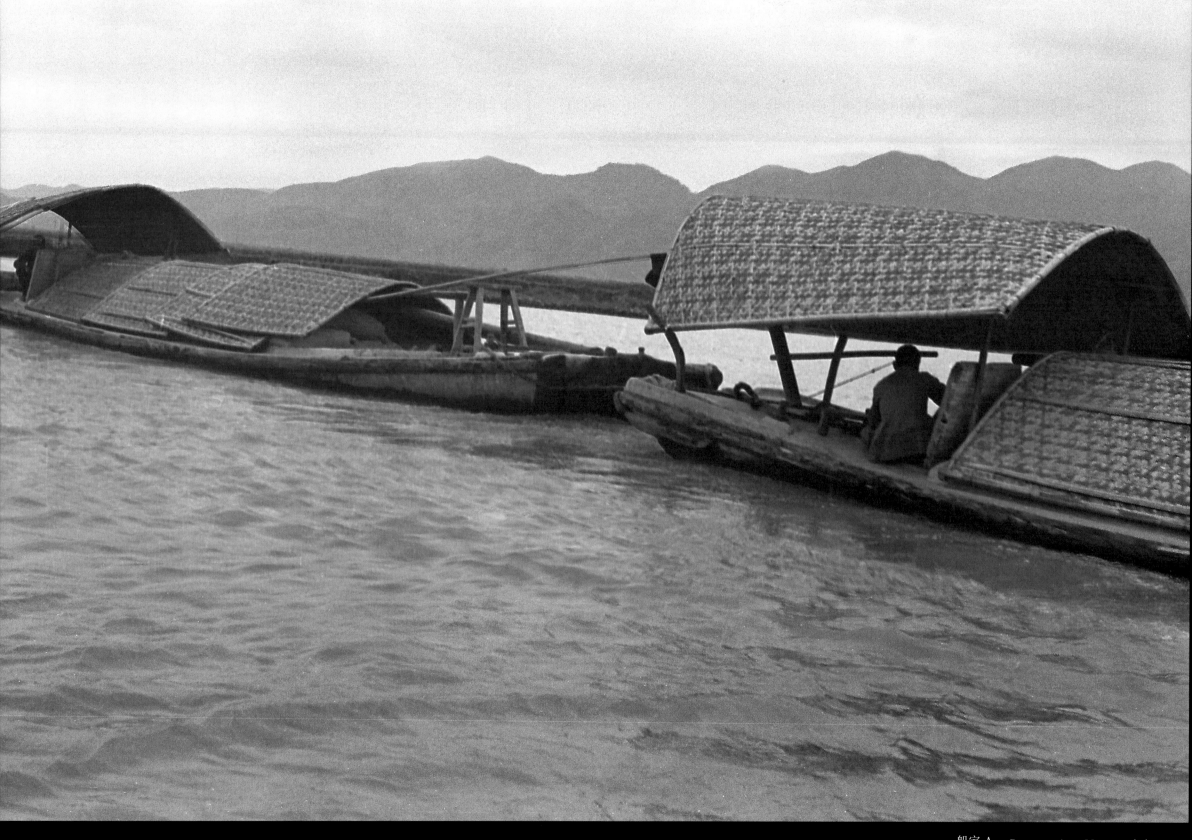

船家 A　　Boatman A　　Vivre sur le bateau A

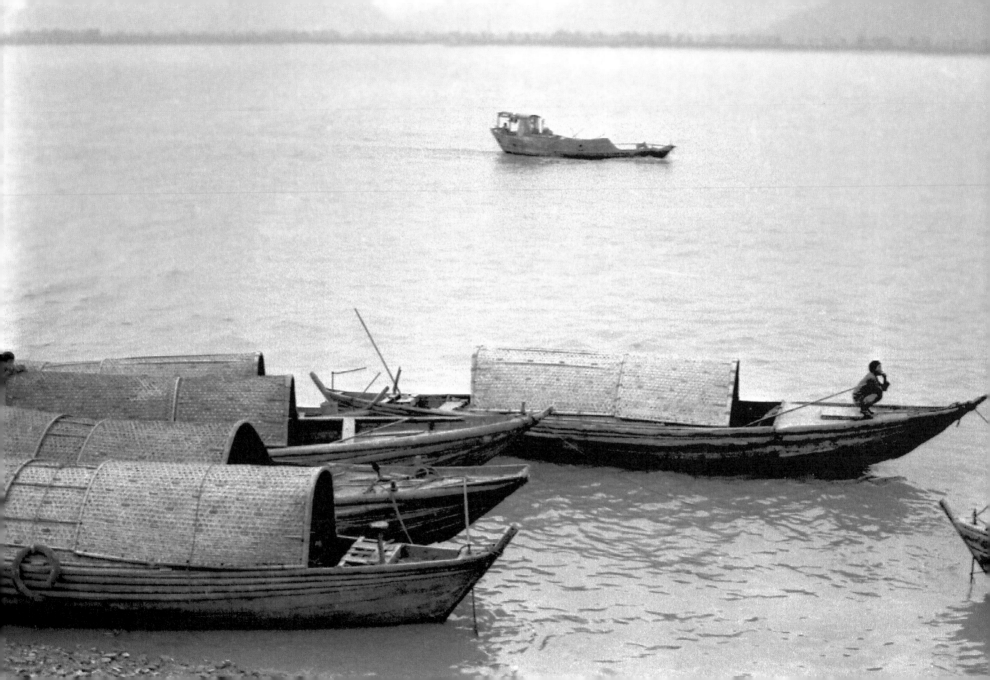

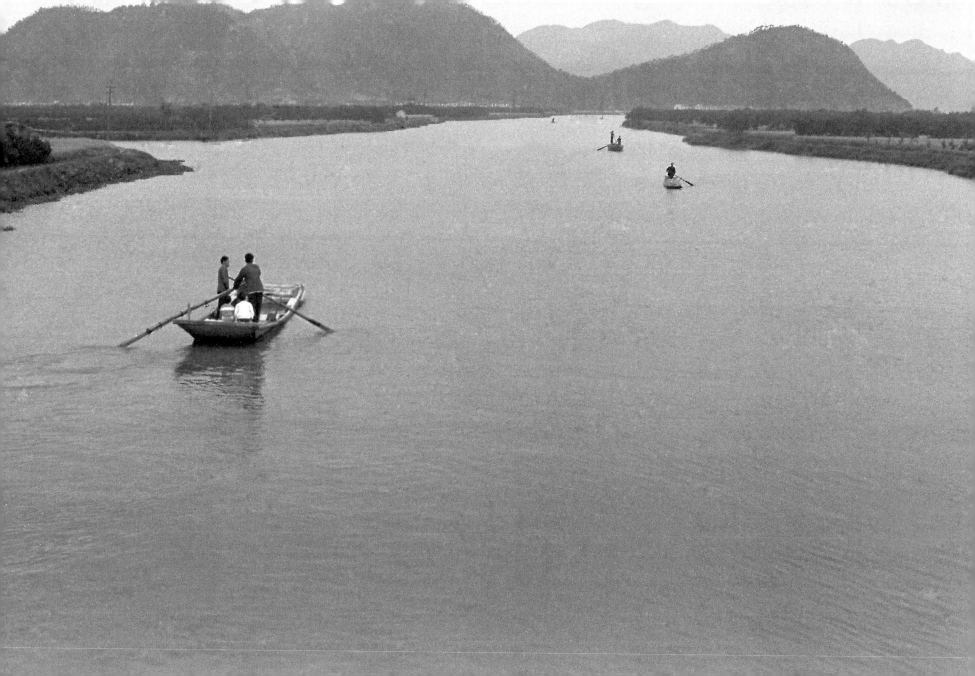

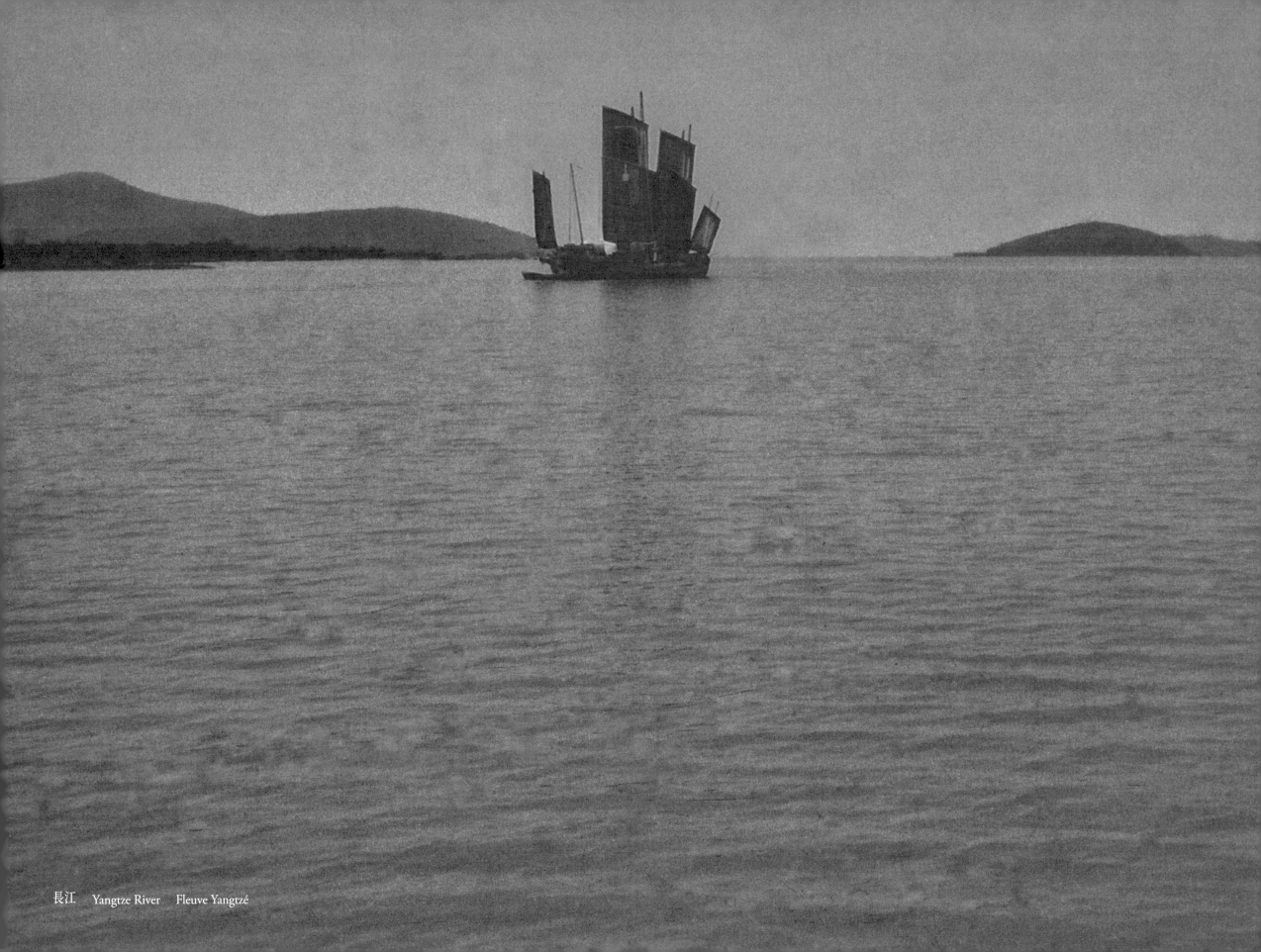

長江 Yangtze River Fleuve Yangtzé

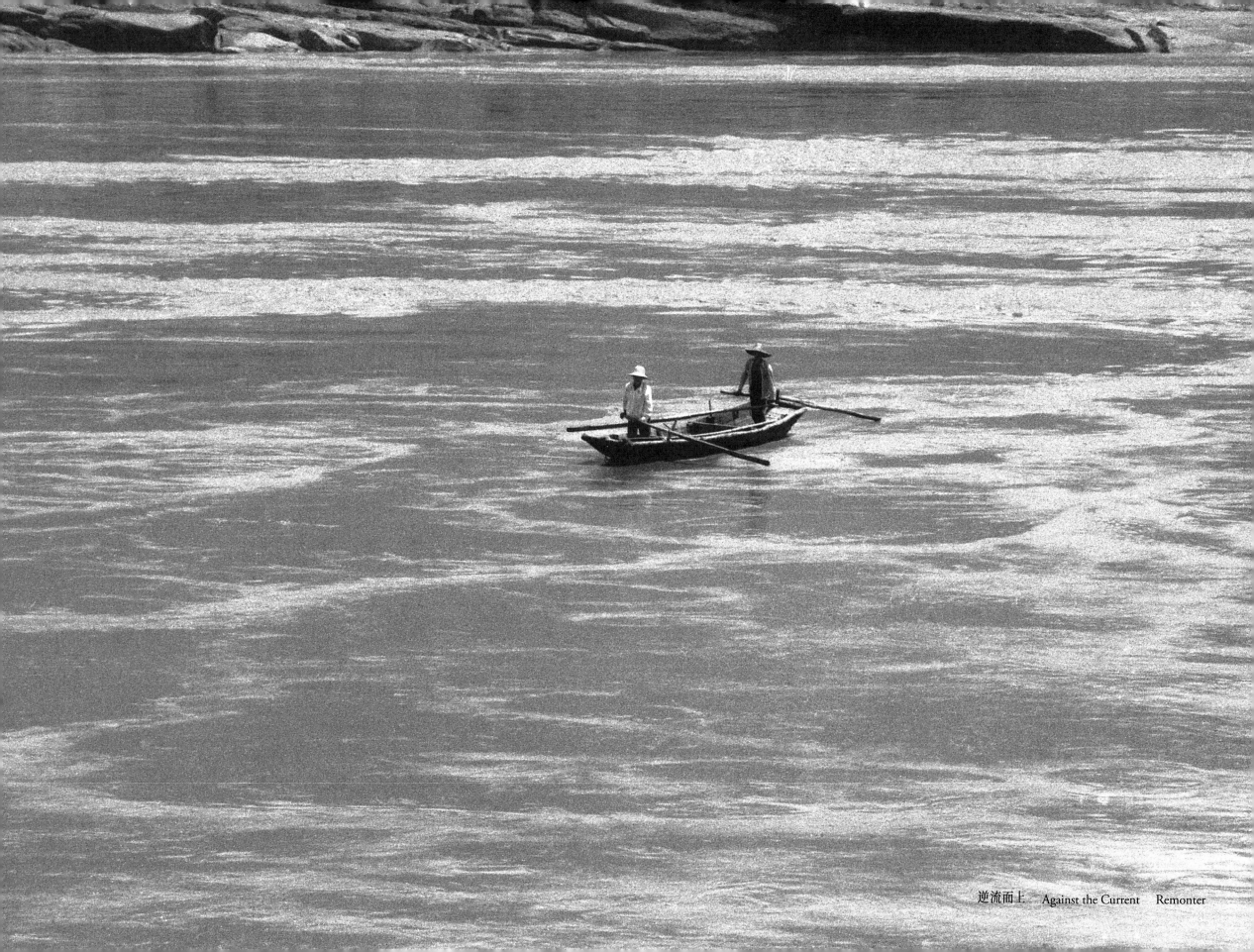

逆流而上　Against the Current　Remonter

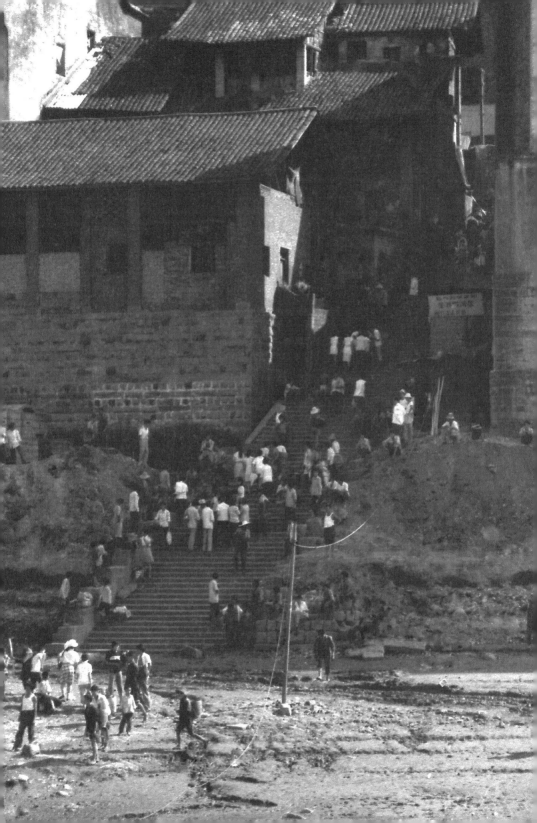

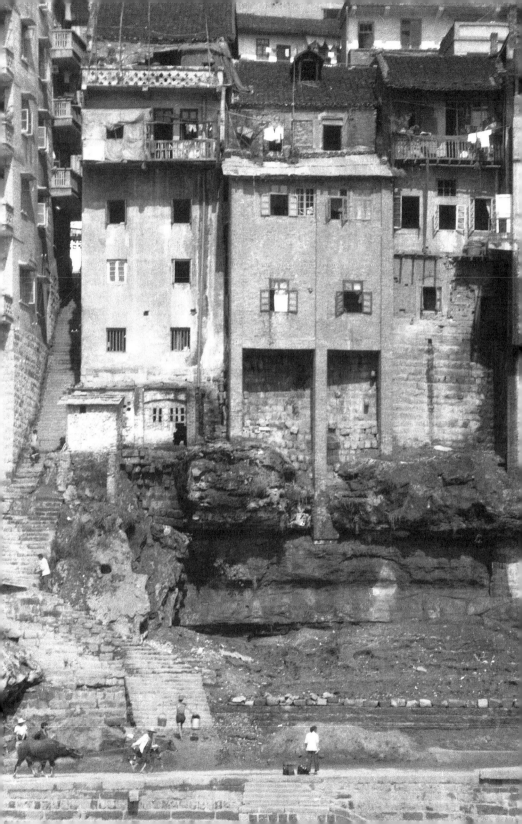

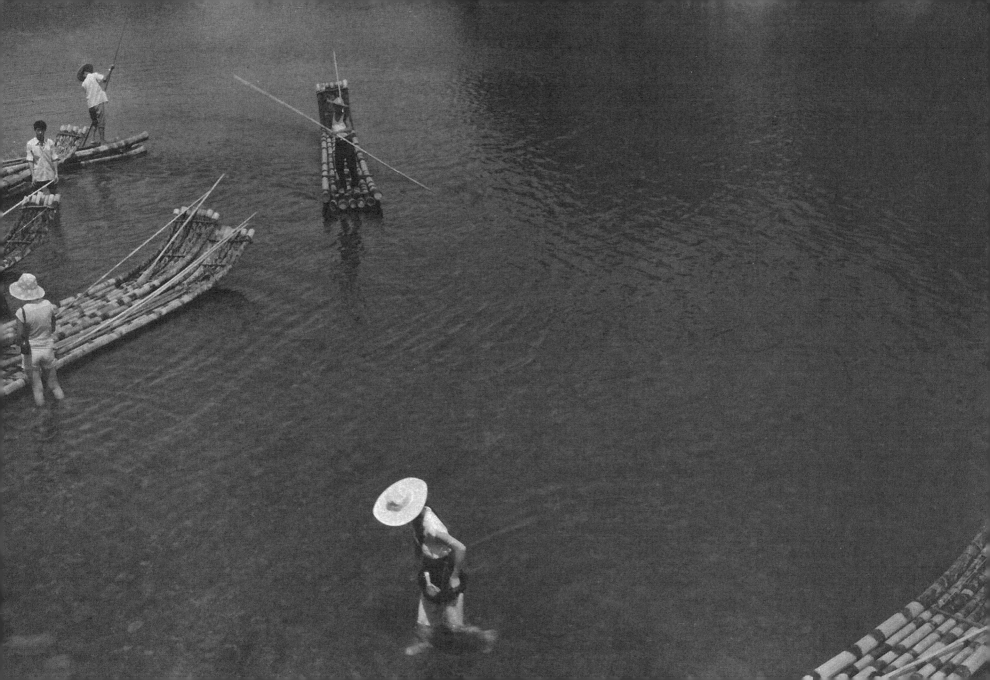

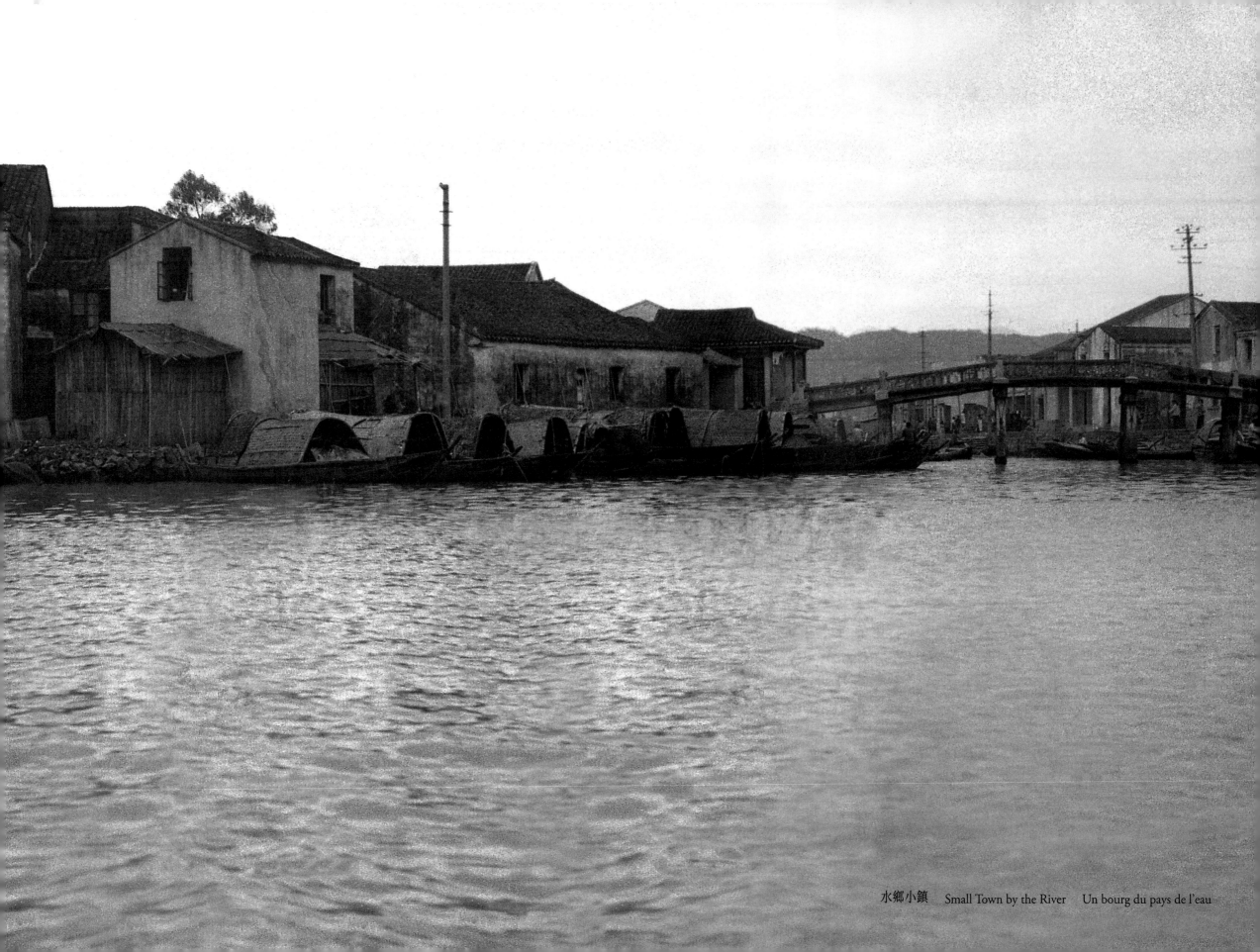

水鄉小鎮　Small Town by the River　Un bourg du pays de l'eau

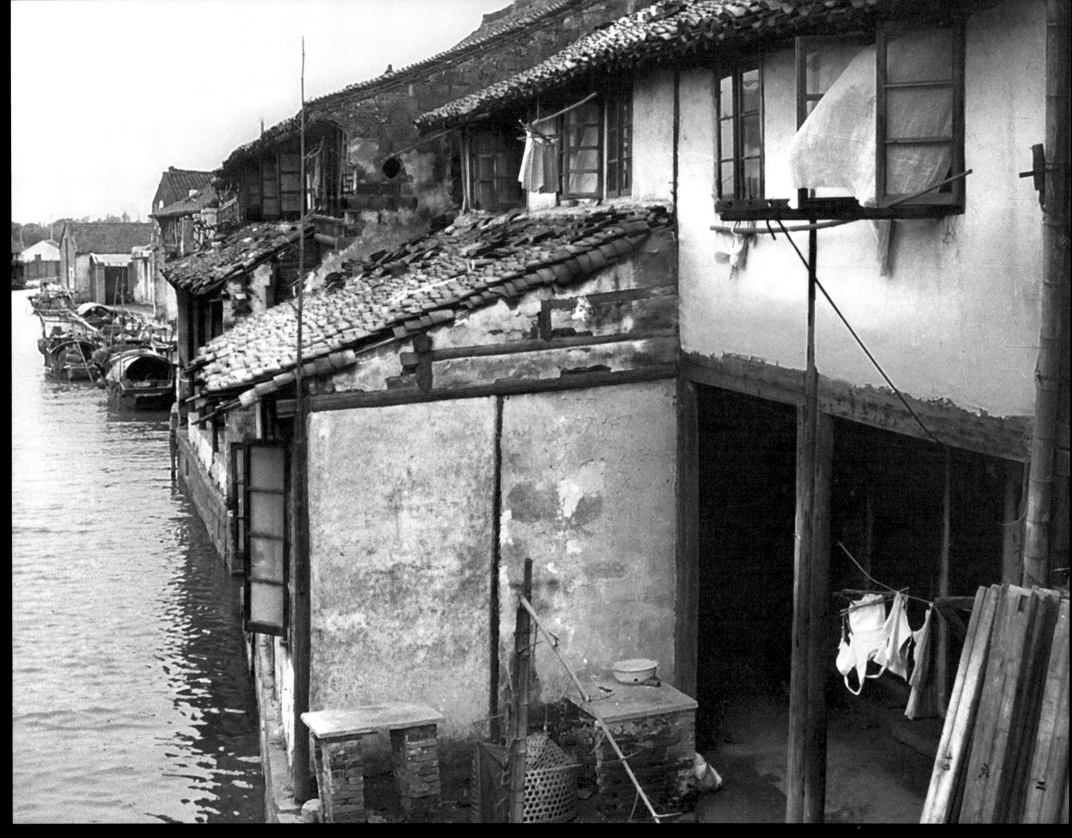

Waterside A Au bord de l'eau A

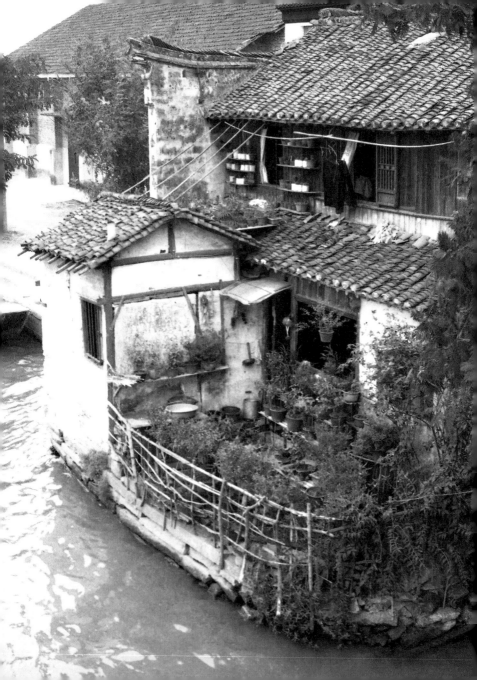

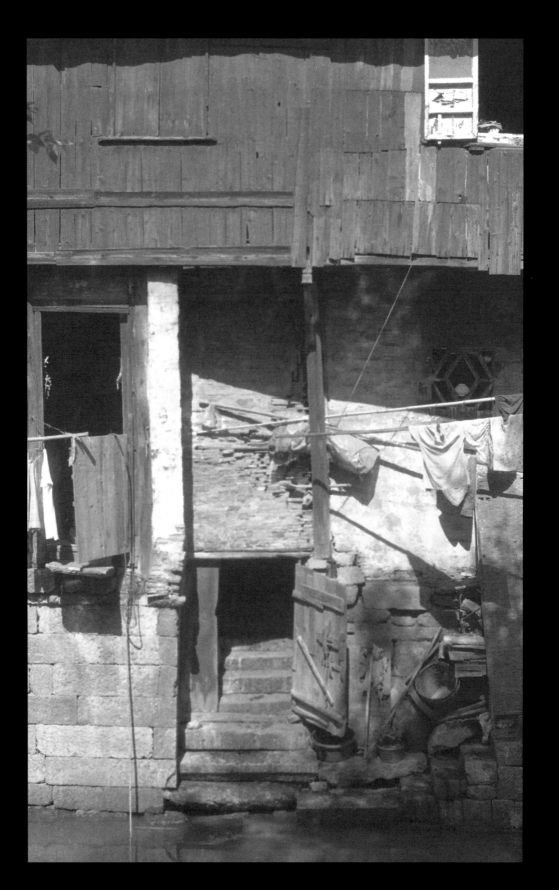

水邊 C Waterside C Au bord de l'eau C

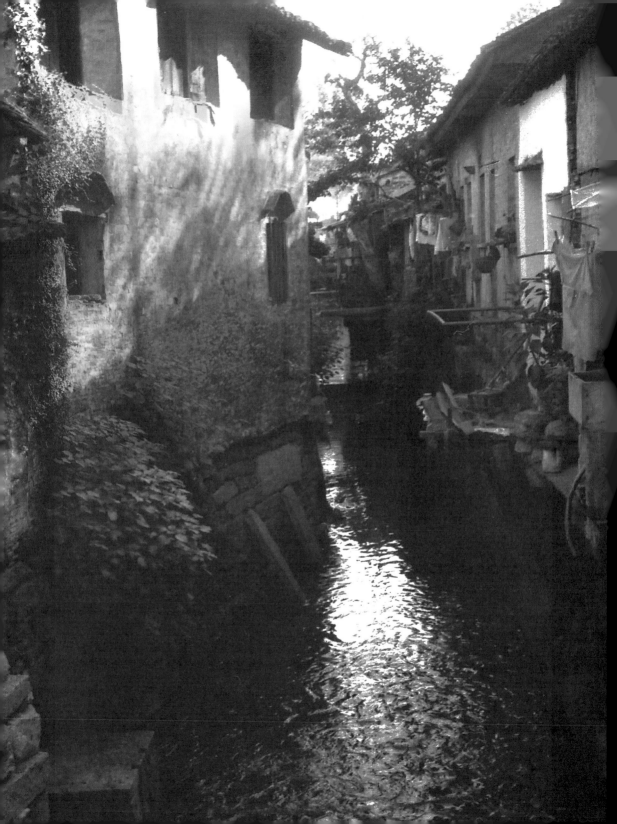

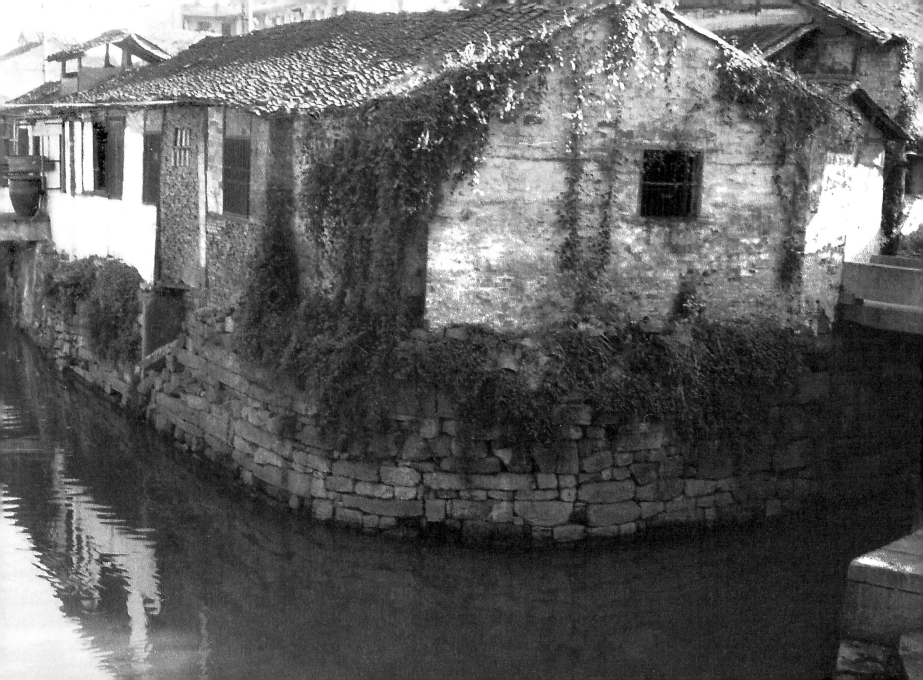

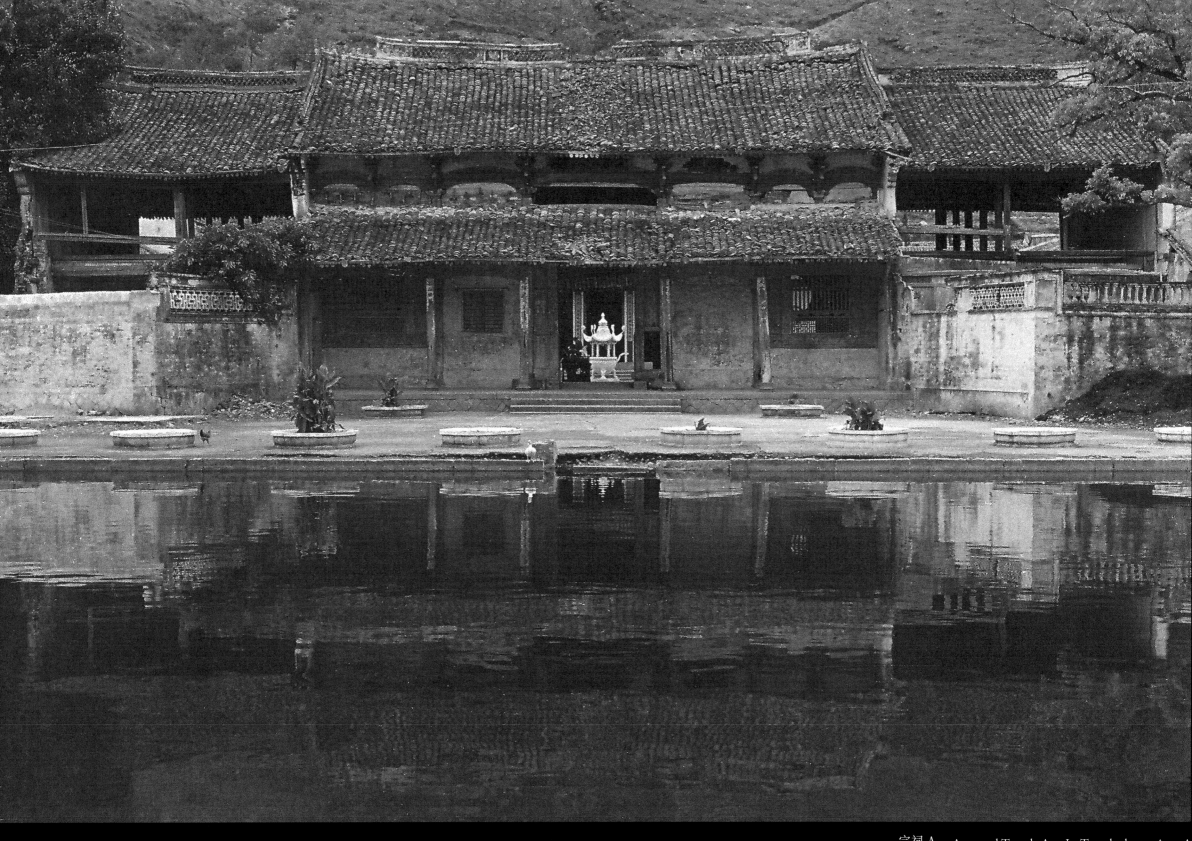

宗祠 A　Ancestral Temple A　Le Temple des ancêtres A

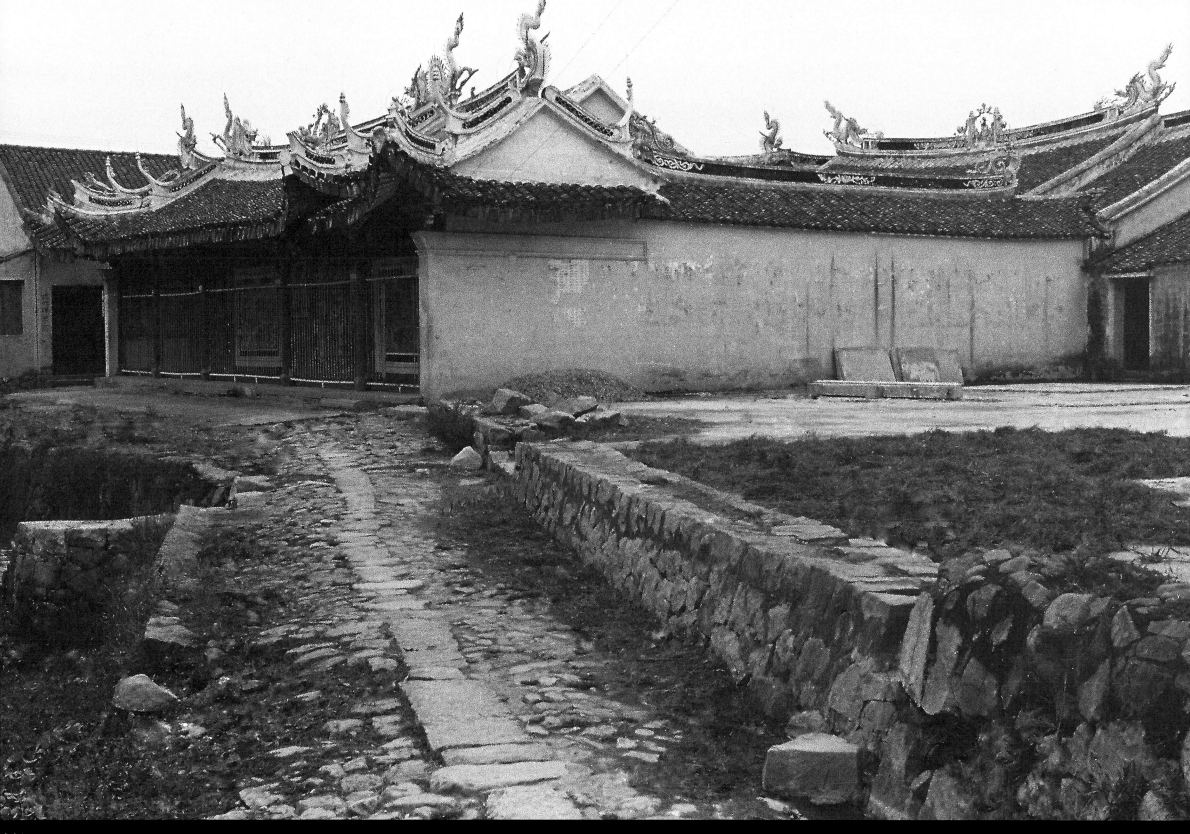

宗祠 B　　Ancestral Temple B　　Le Temple des ancêtres B

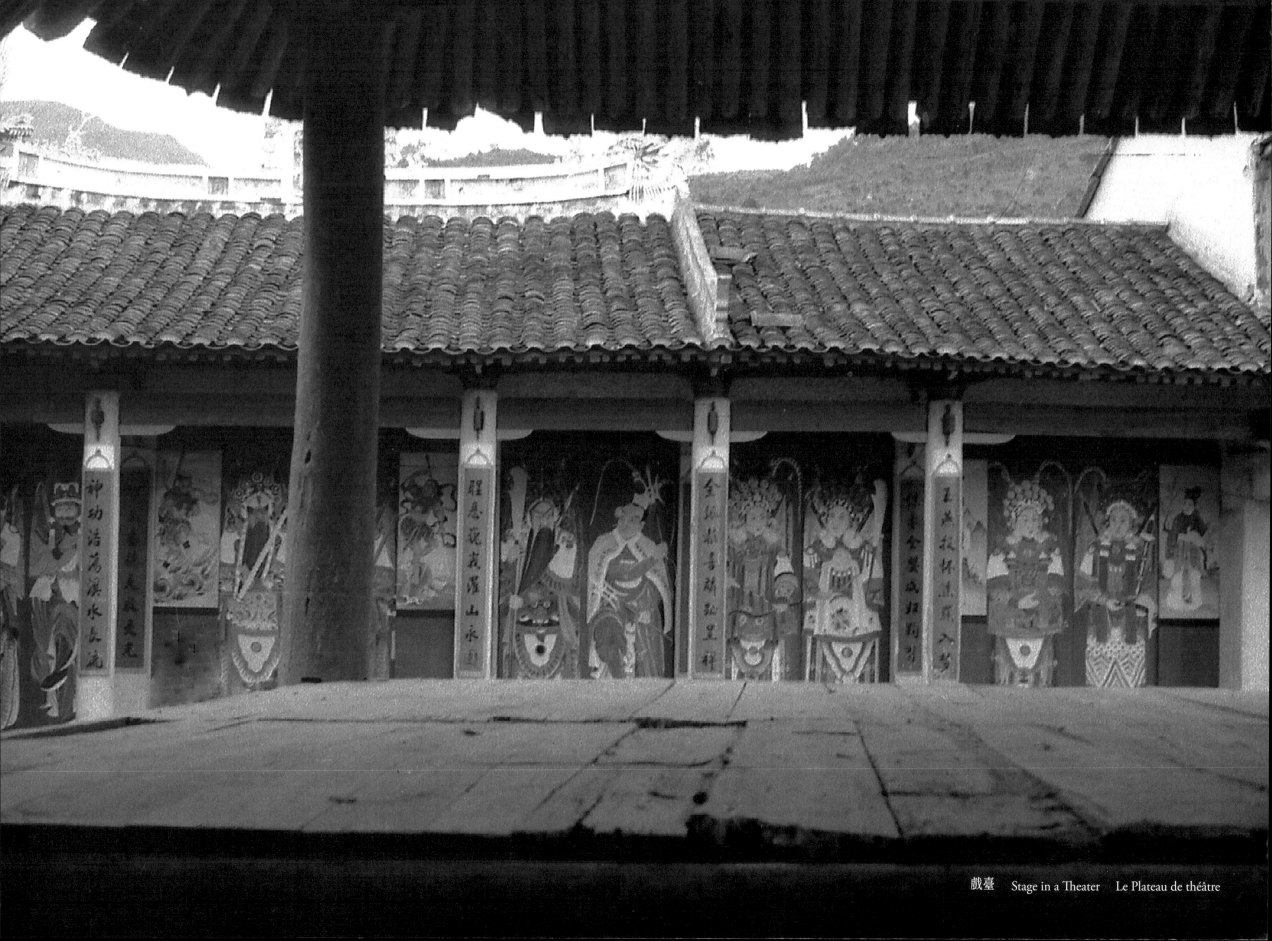

戲臺　Stage in a Theater　Le Plateau de théâtre

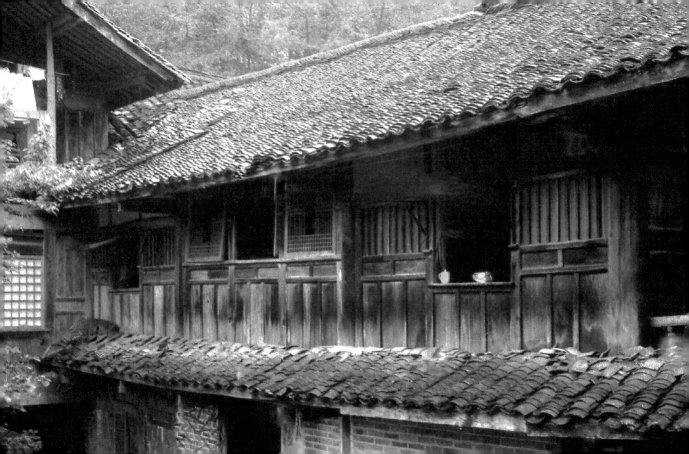

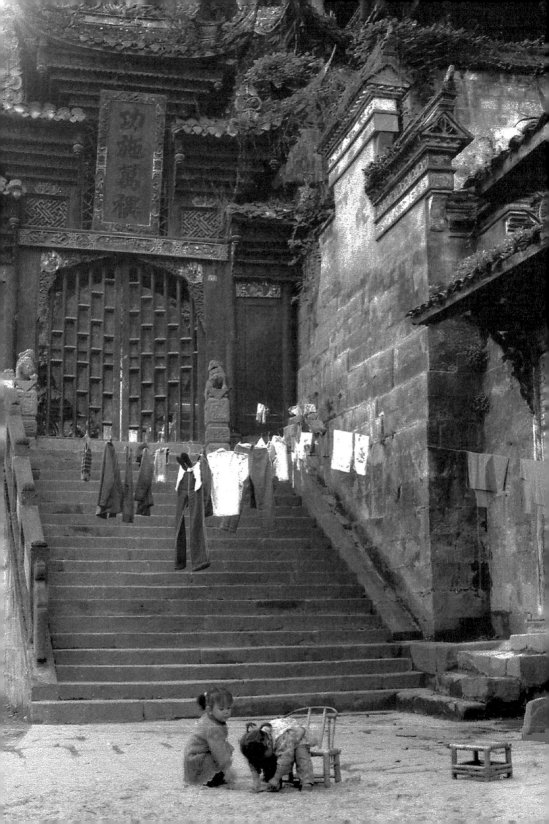

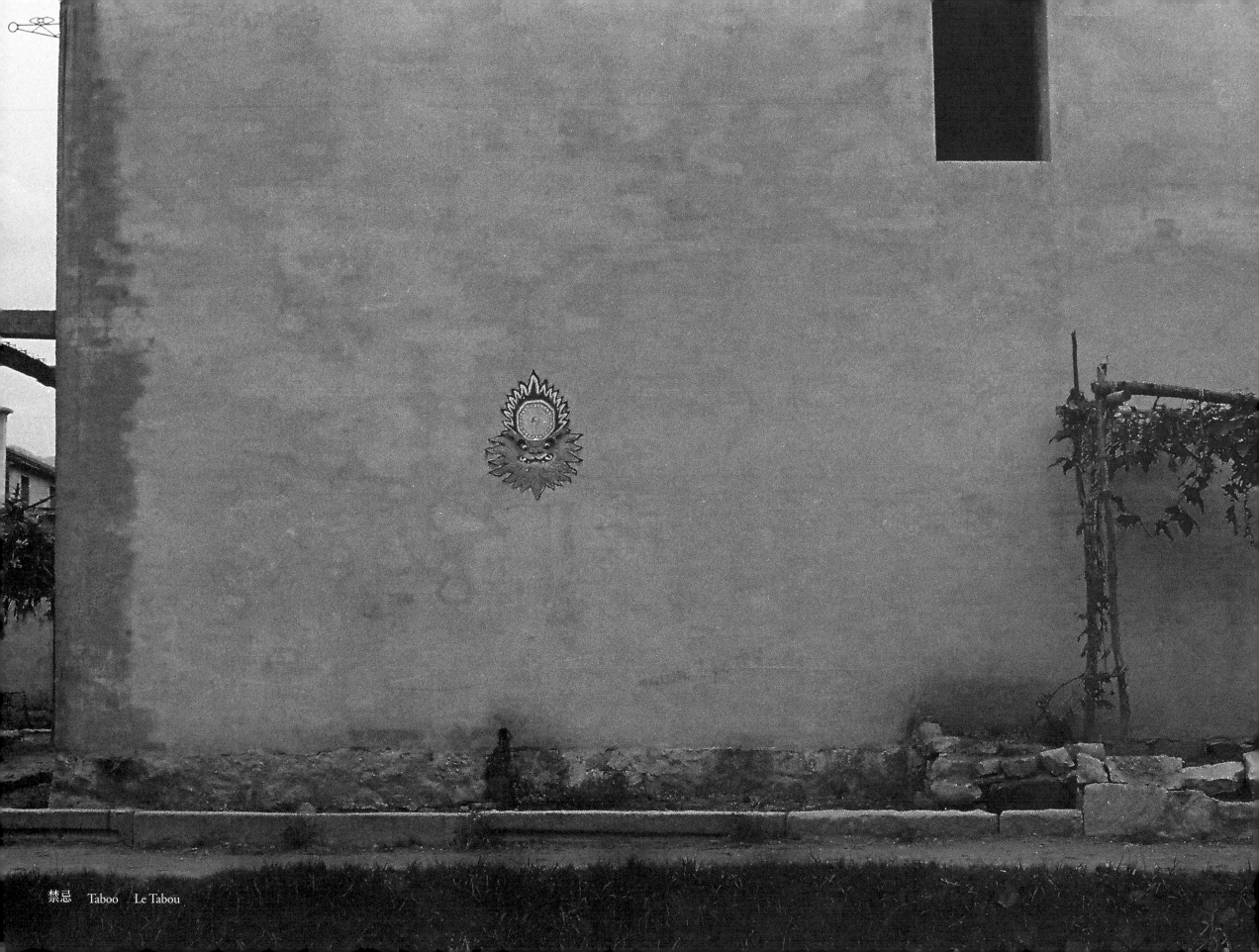

禁忌　Taboo　Le Tabou

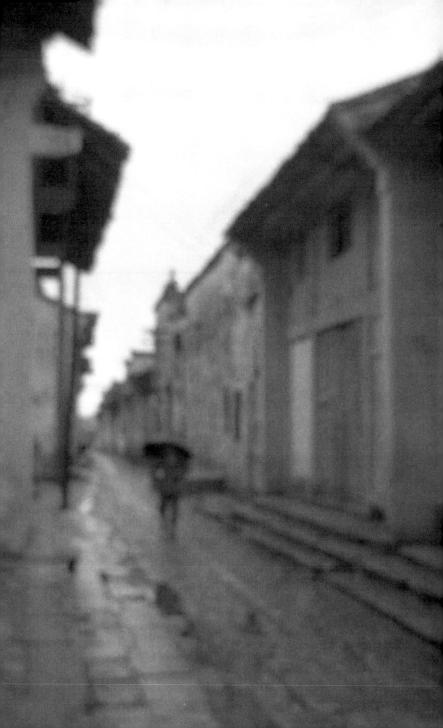

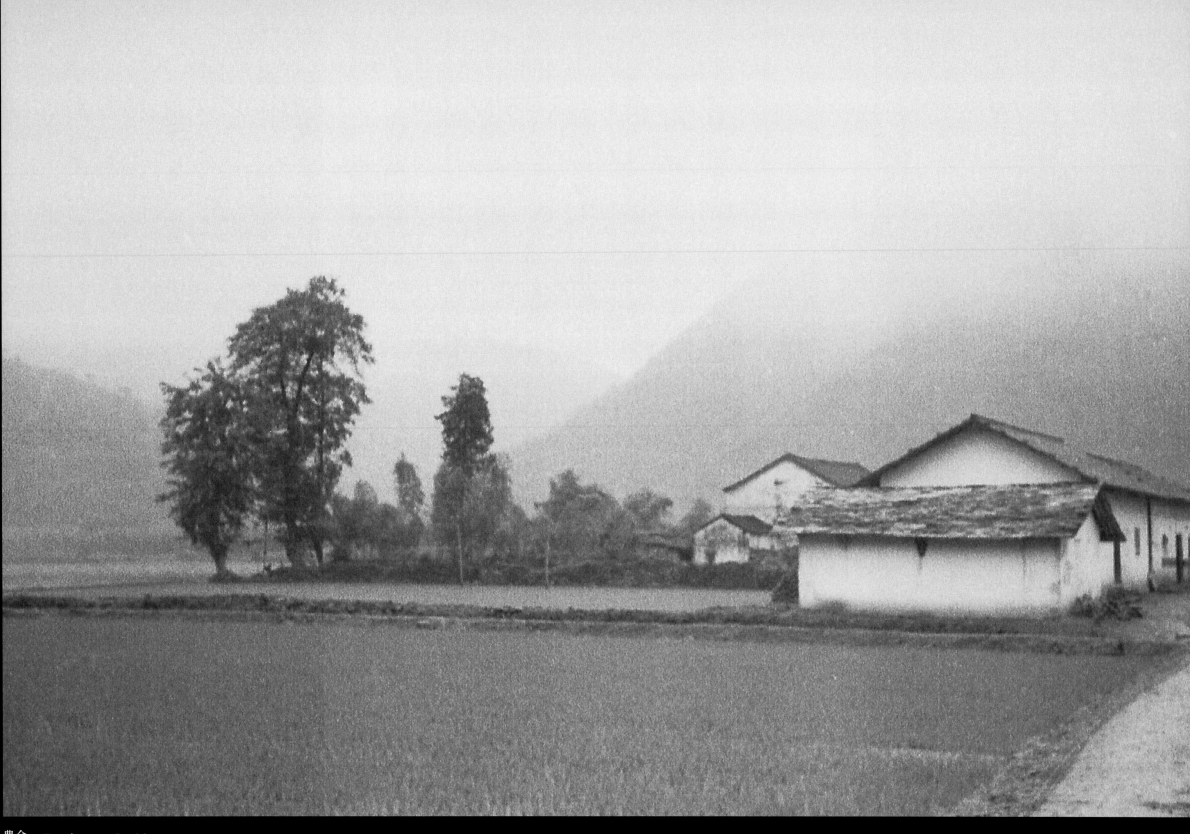

農舍　Farmhouse　Les Maisons paysannes

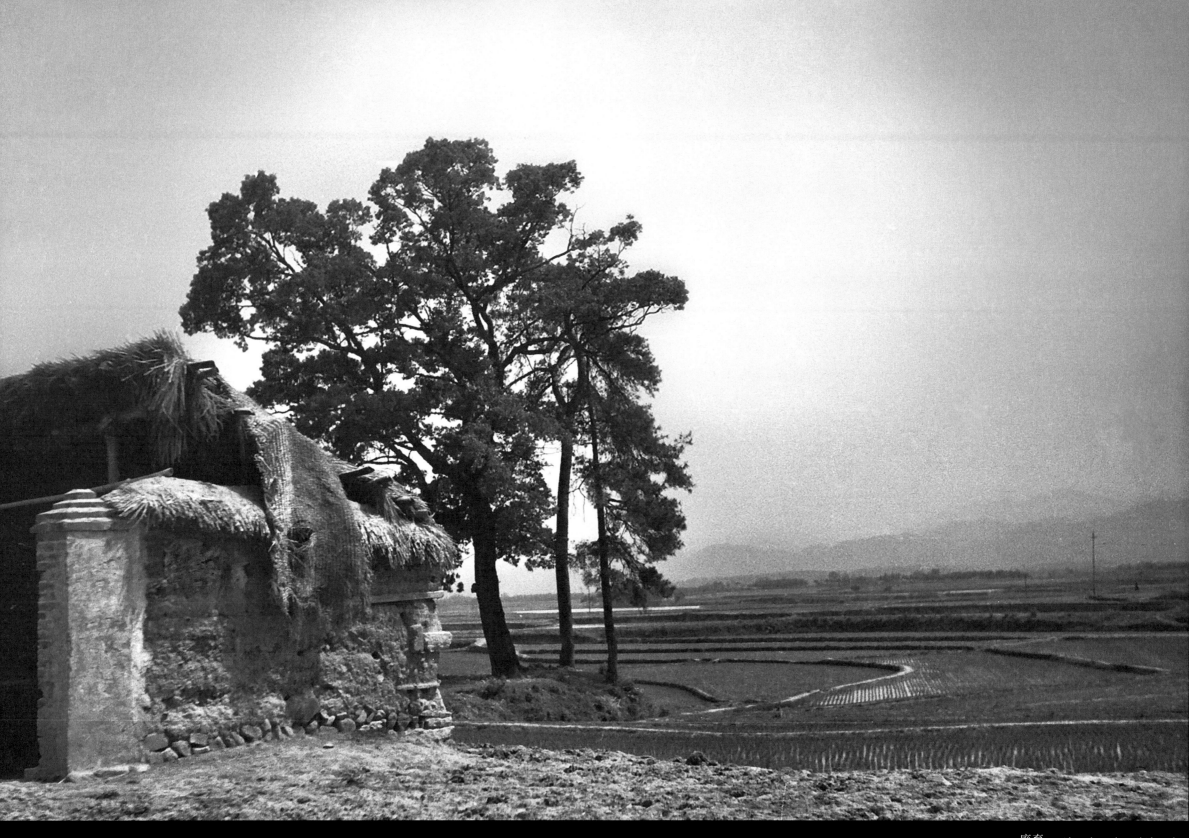

廢棄　Abandoned　L'Abandon

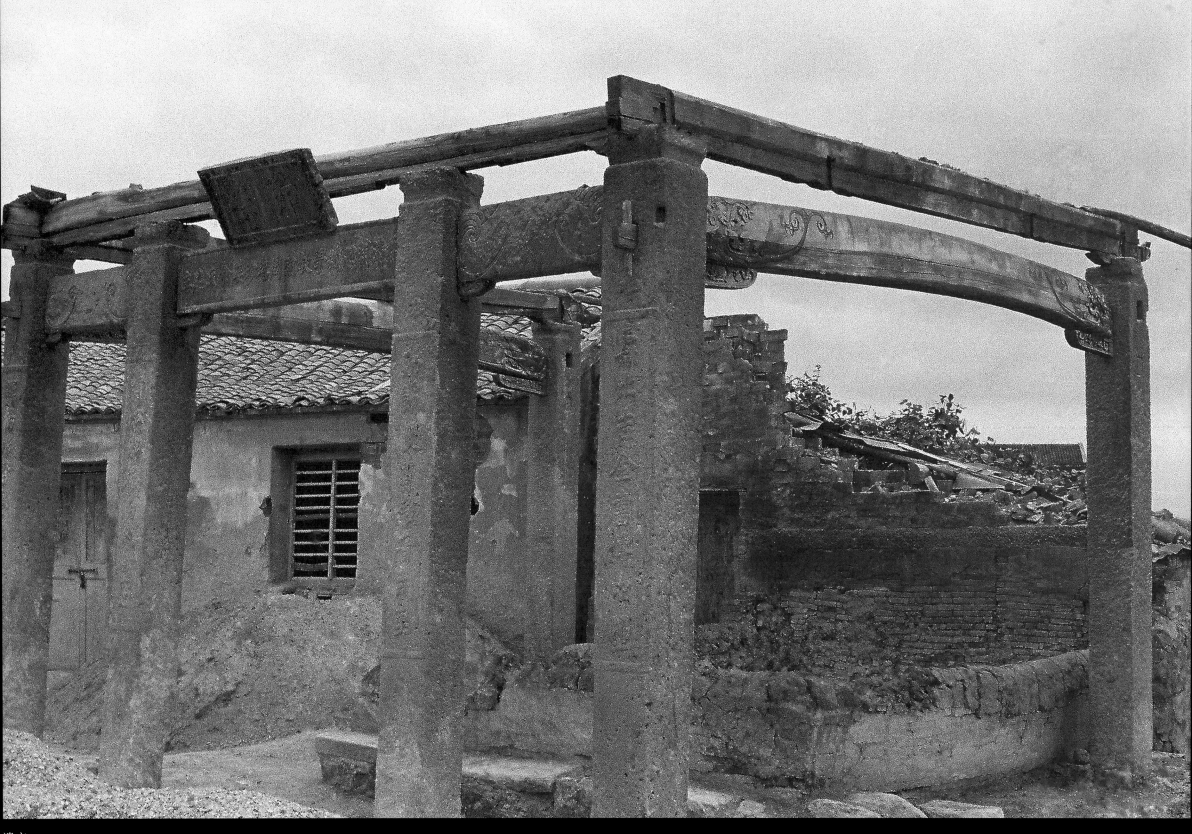

遺忘　　Forgotten　　L'Oubli

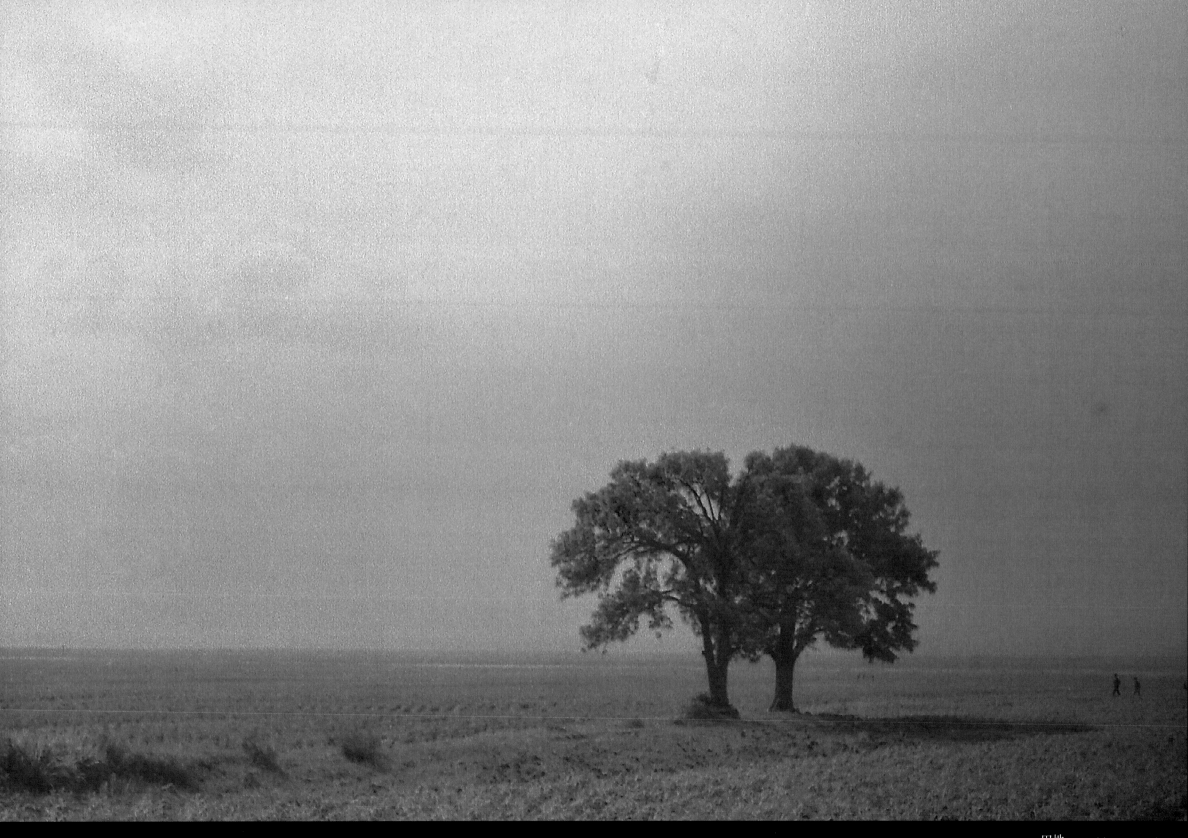

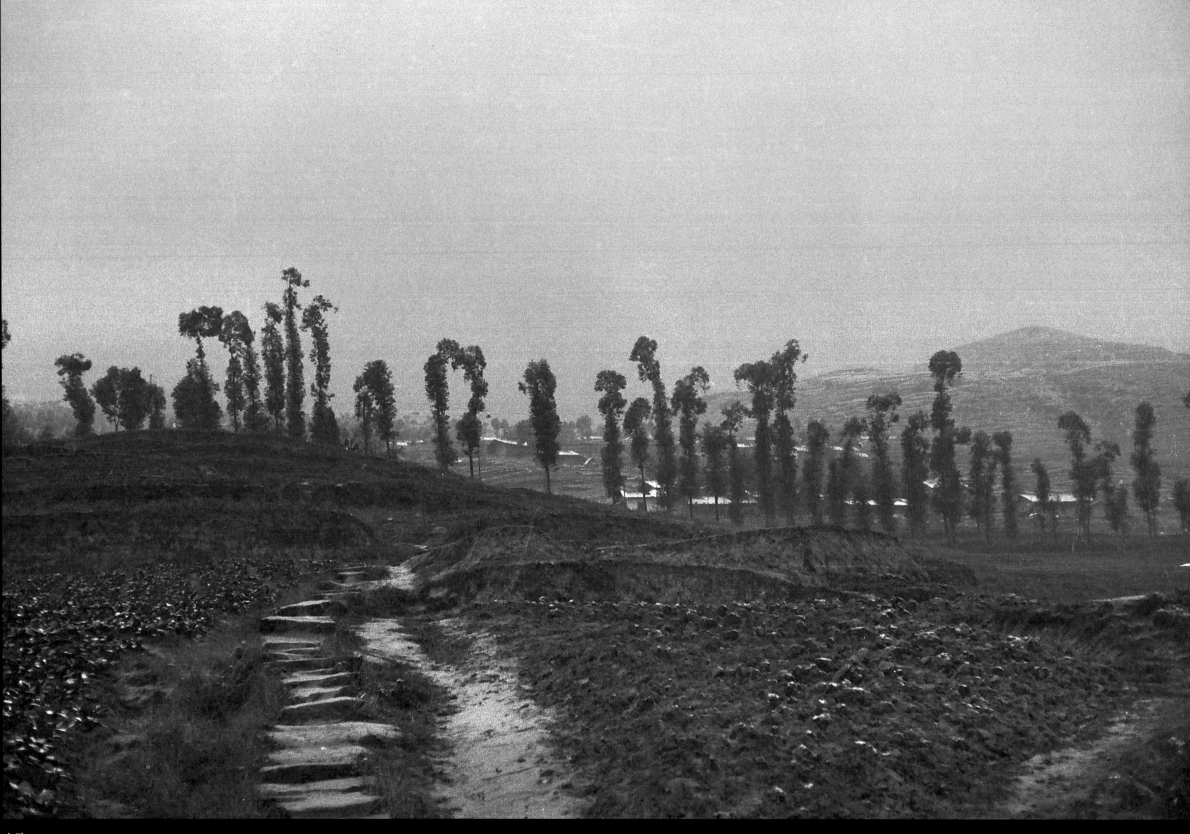

小路　Small Path　Un petit chemin

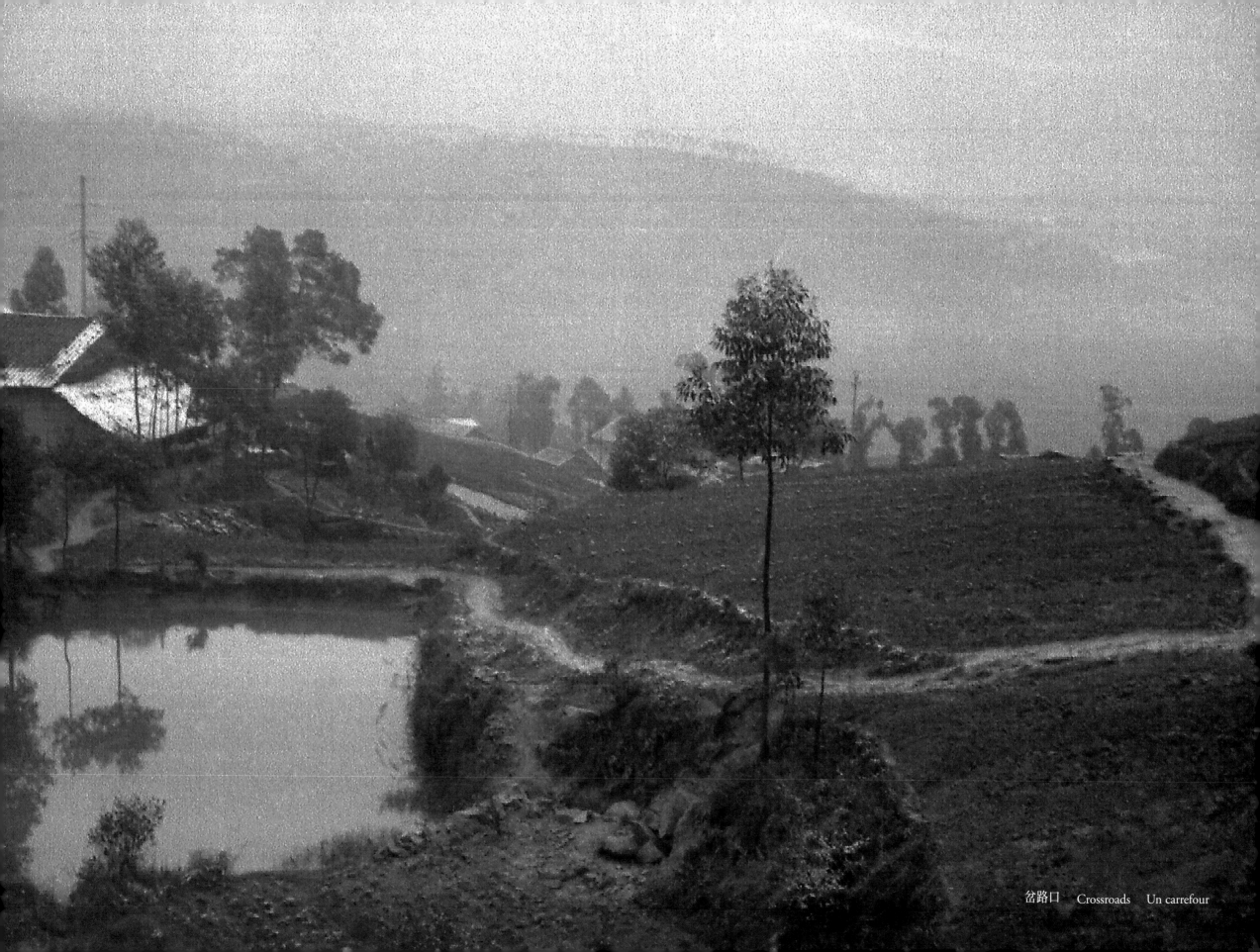

岔路口　Crossroads　Un carrefour

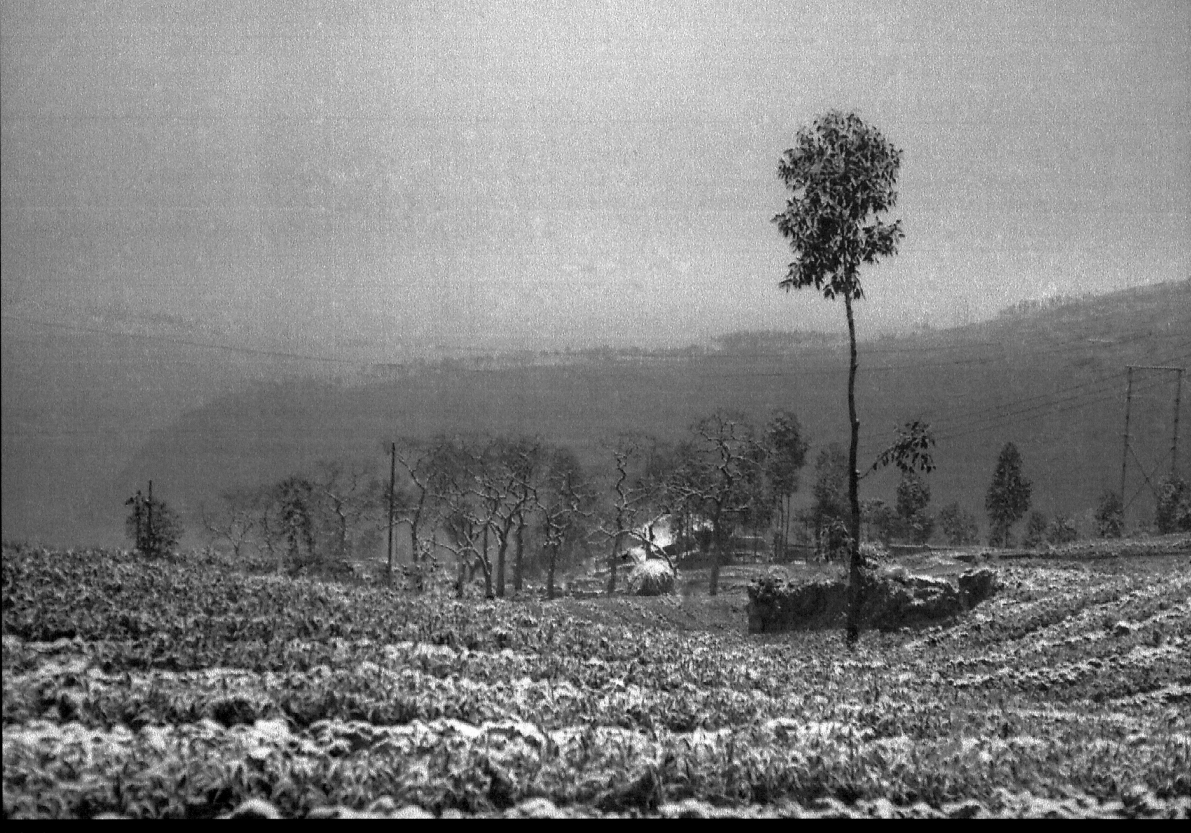

無路可走　Impasse　Dans l'impasse

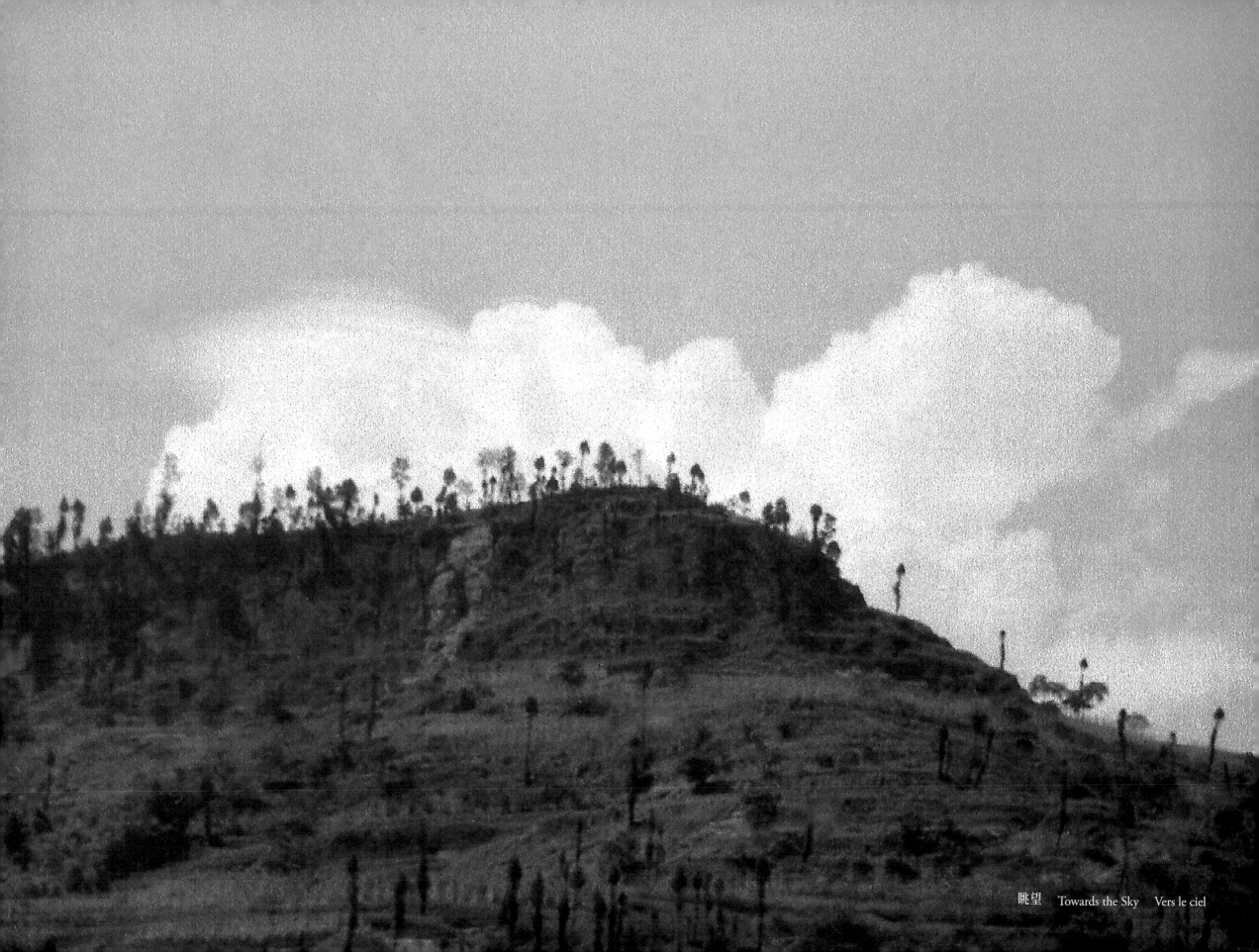

眺望　Towards the Sky　Vers le ciel

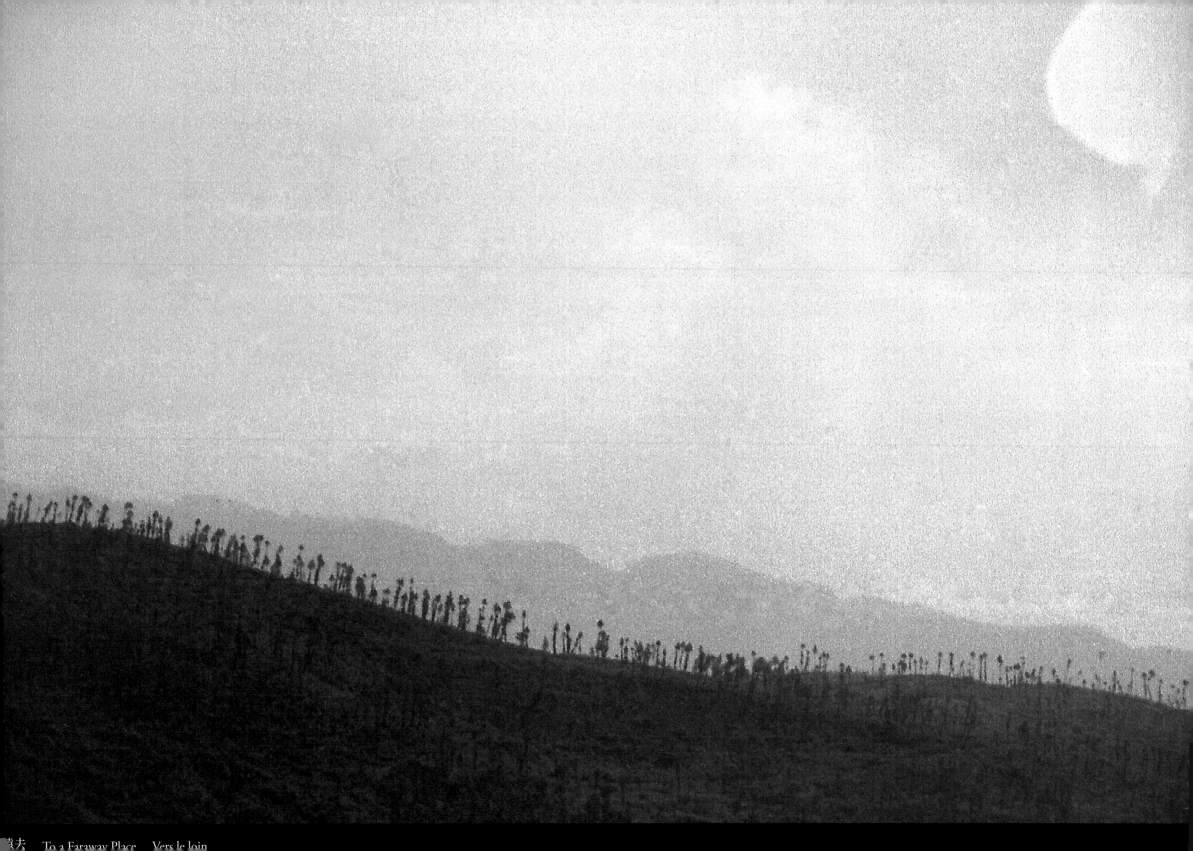

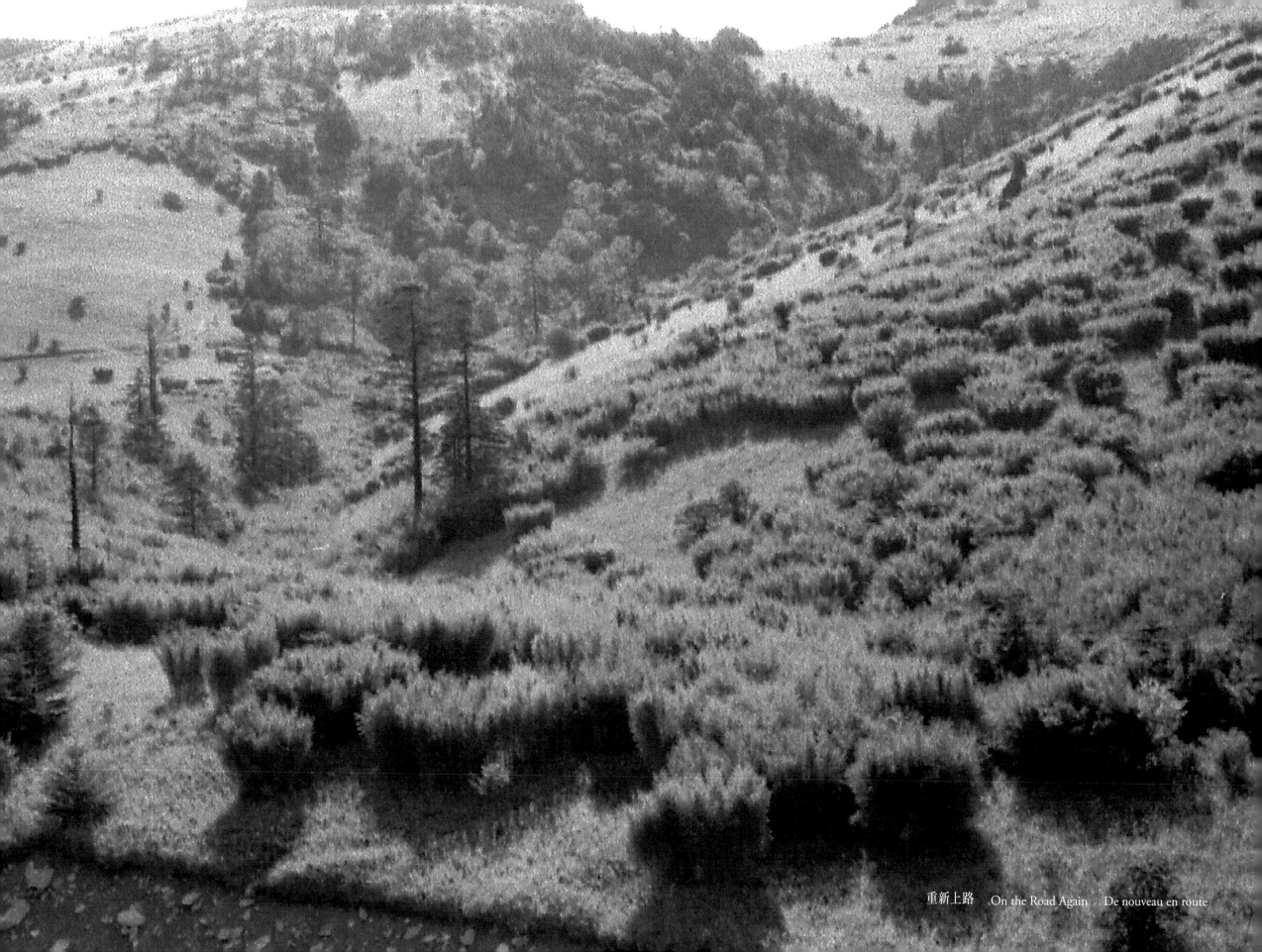

重新上路　On the Road Again　De nouveau en route

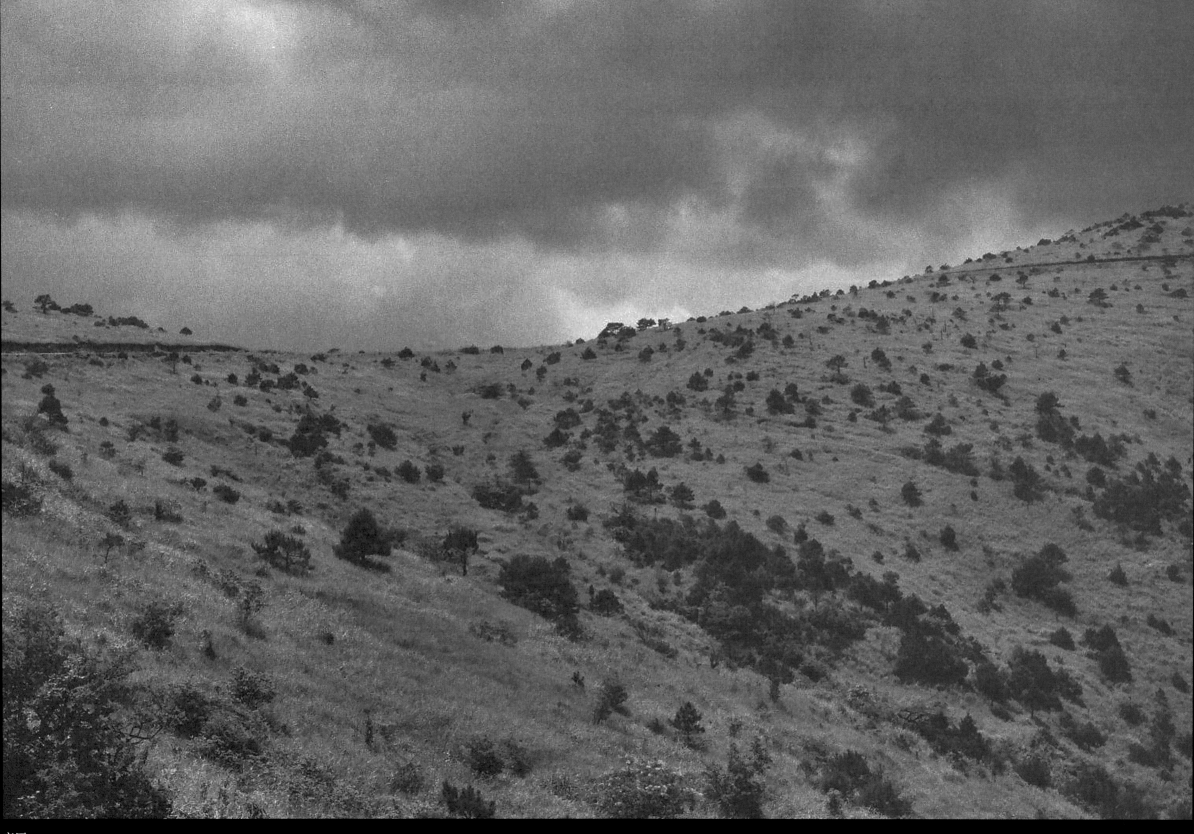

高原　　High Plateau　　Vers le haut plateau

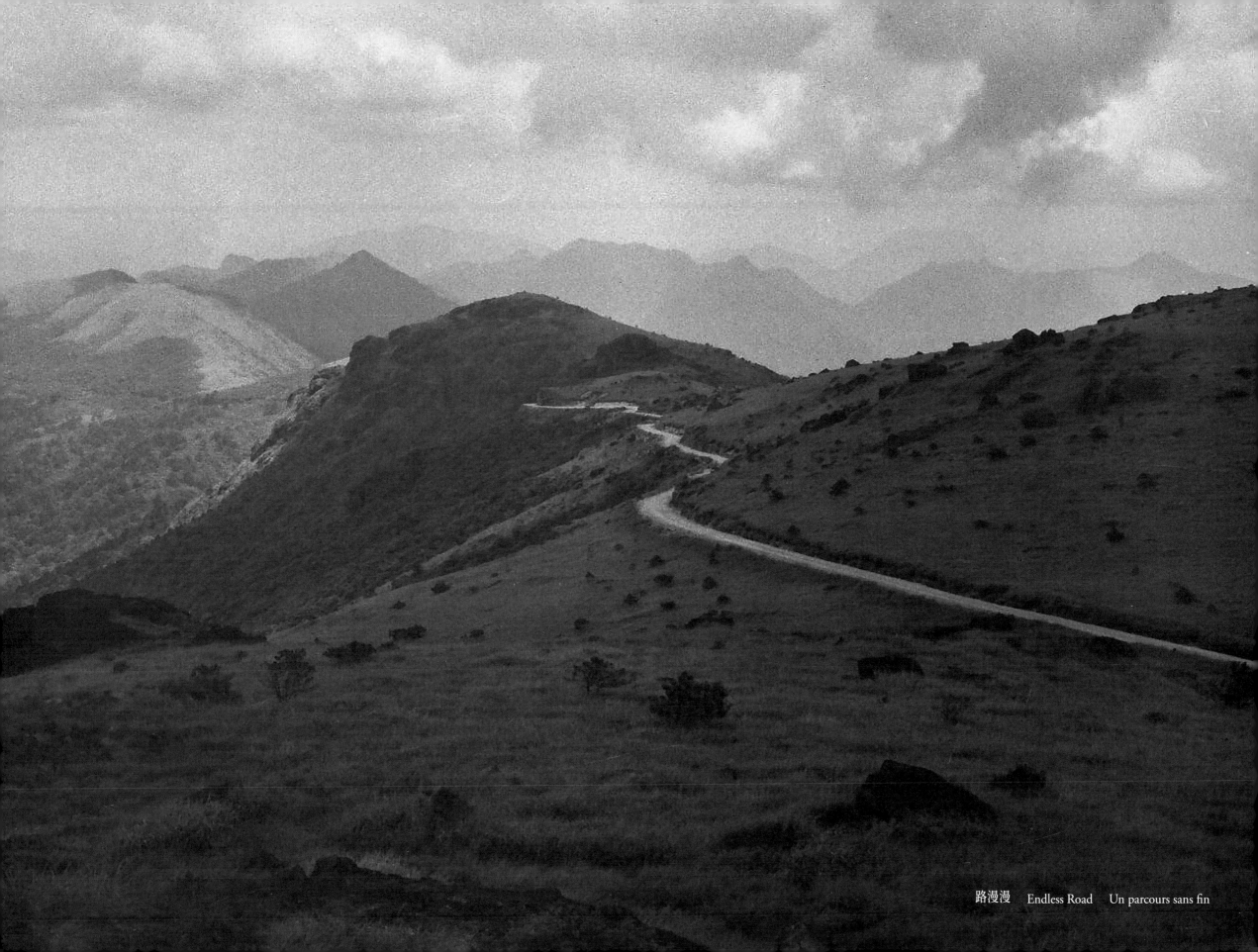

路漫漫　Endless Road　Un parcours sans fin

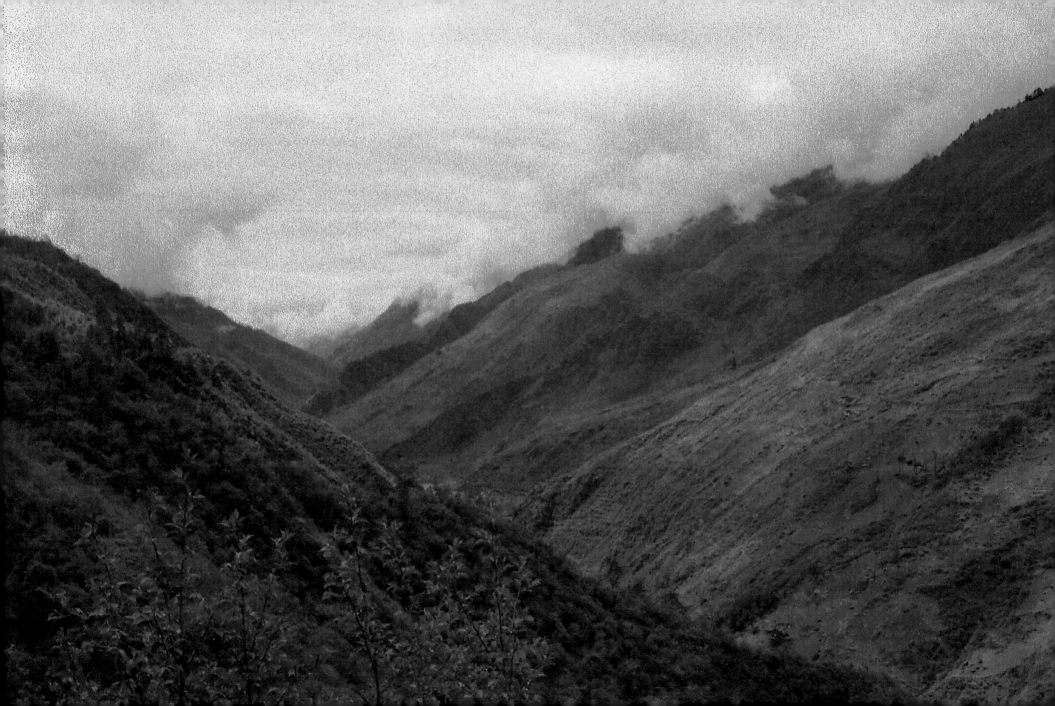

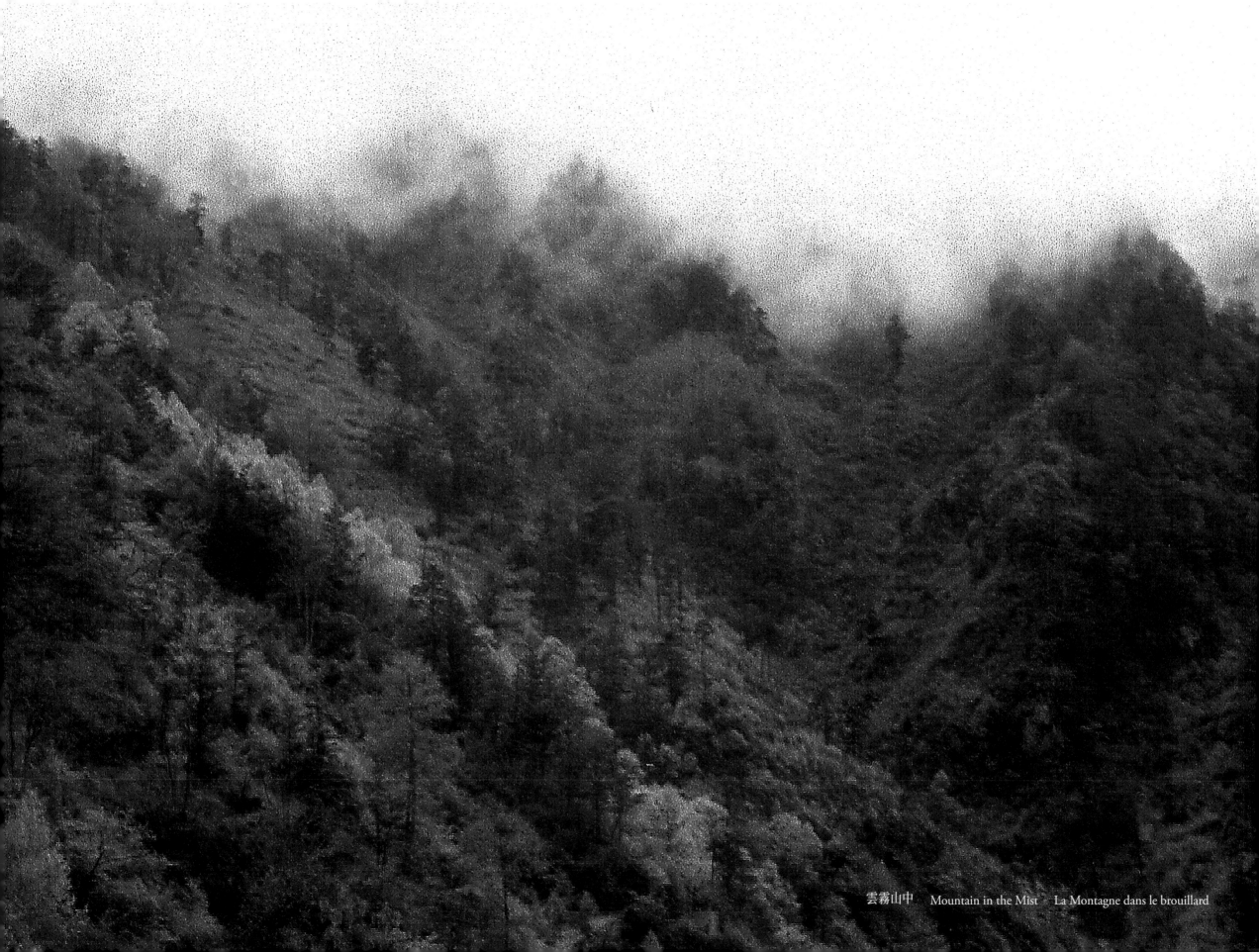

雲霧山中　Mountain in the Mist　La Montagne dans le brouillard

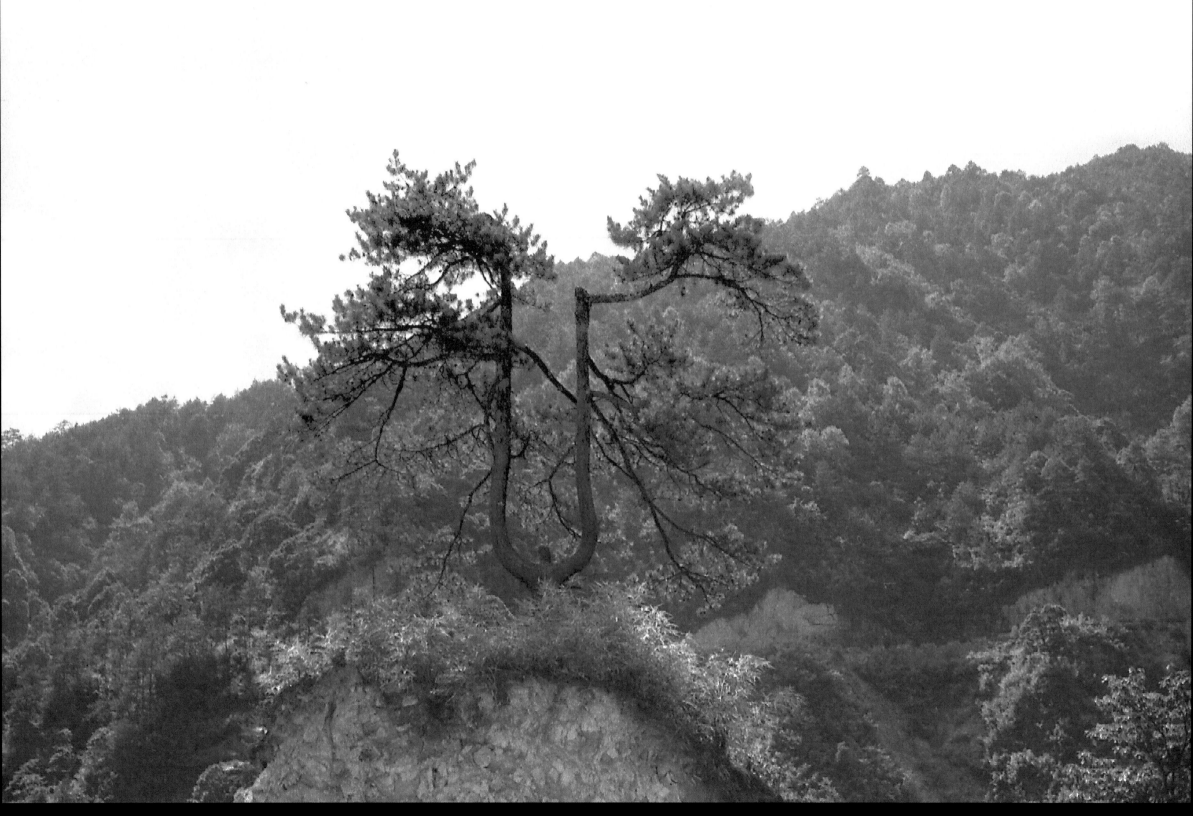

奇景　Miracle　Miracle

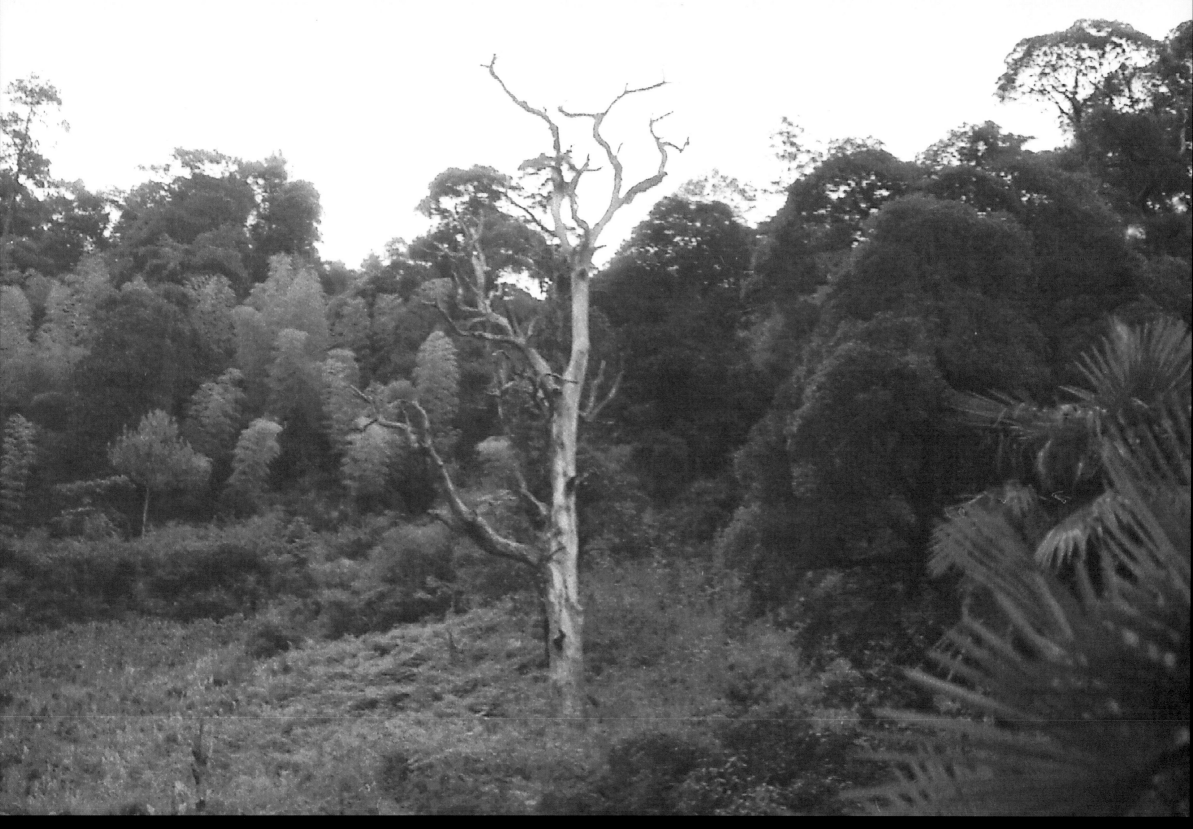

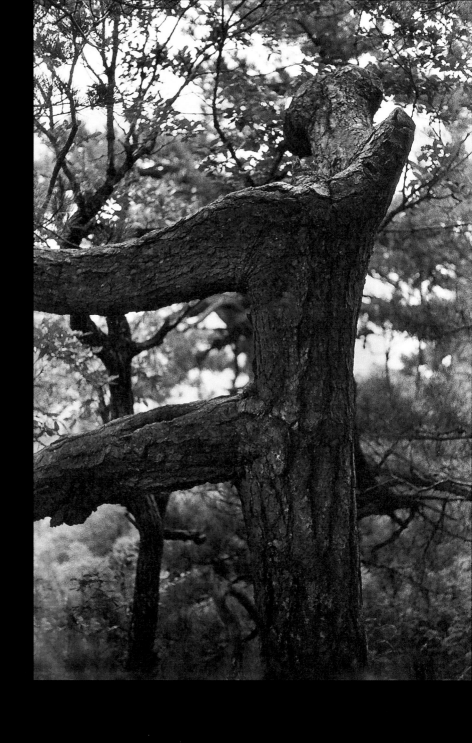

Tree Spirit L'Esprit d'arbre

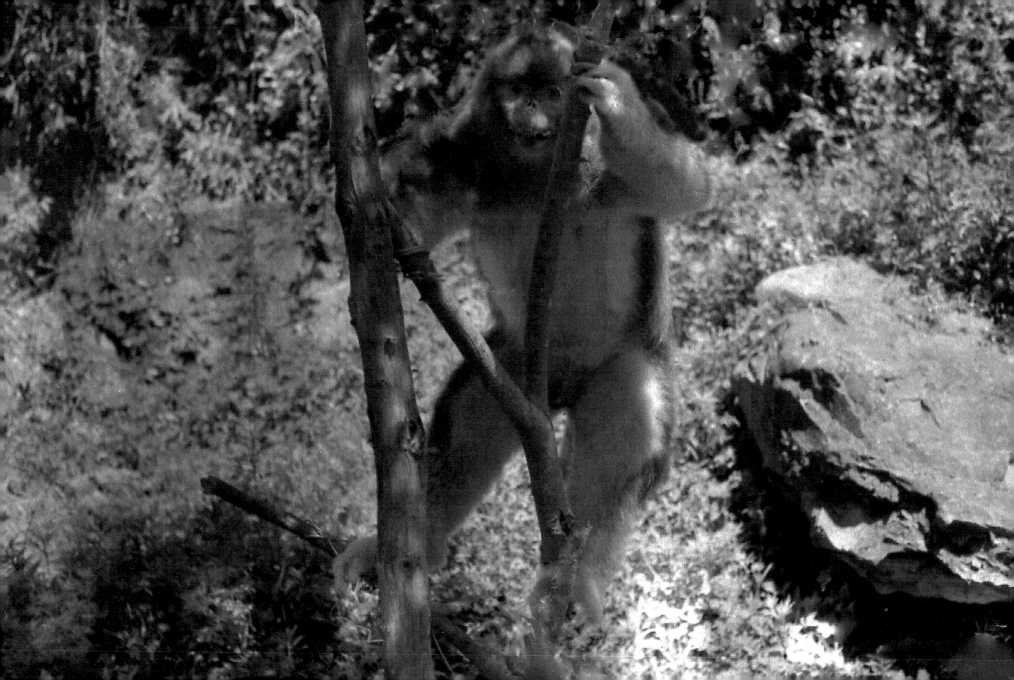

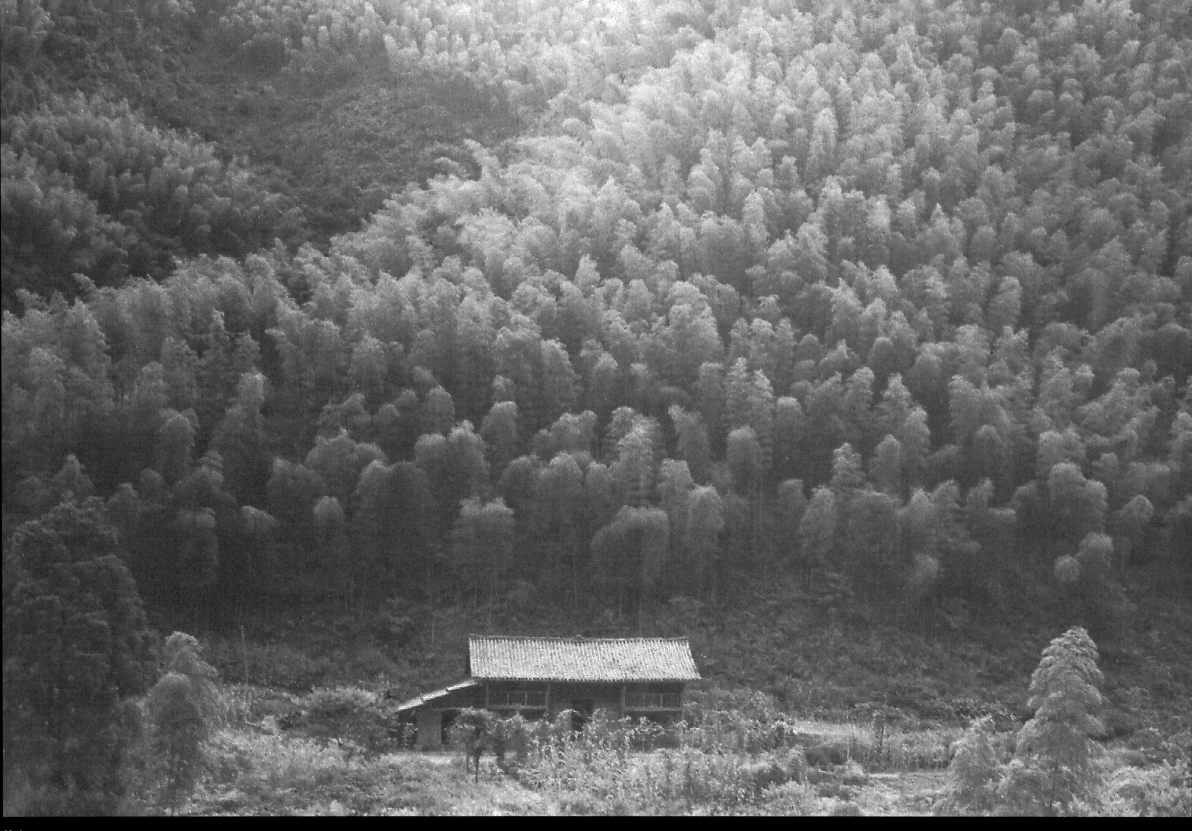

竹山　Bamboo Mountain　Un mont de bambou

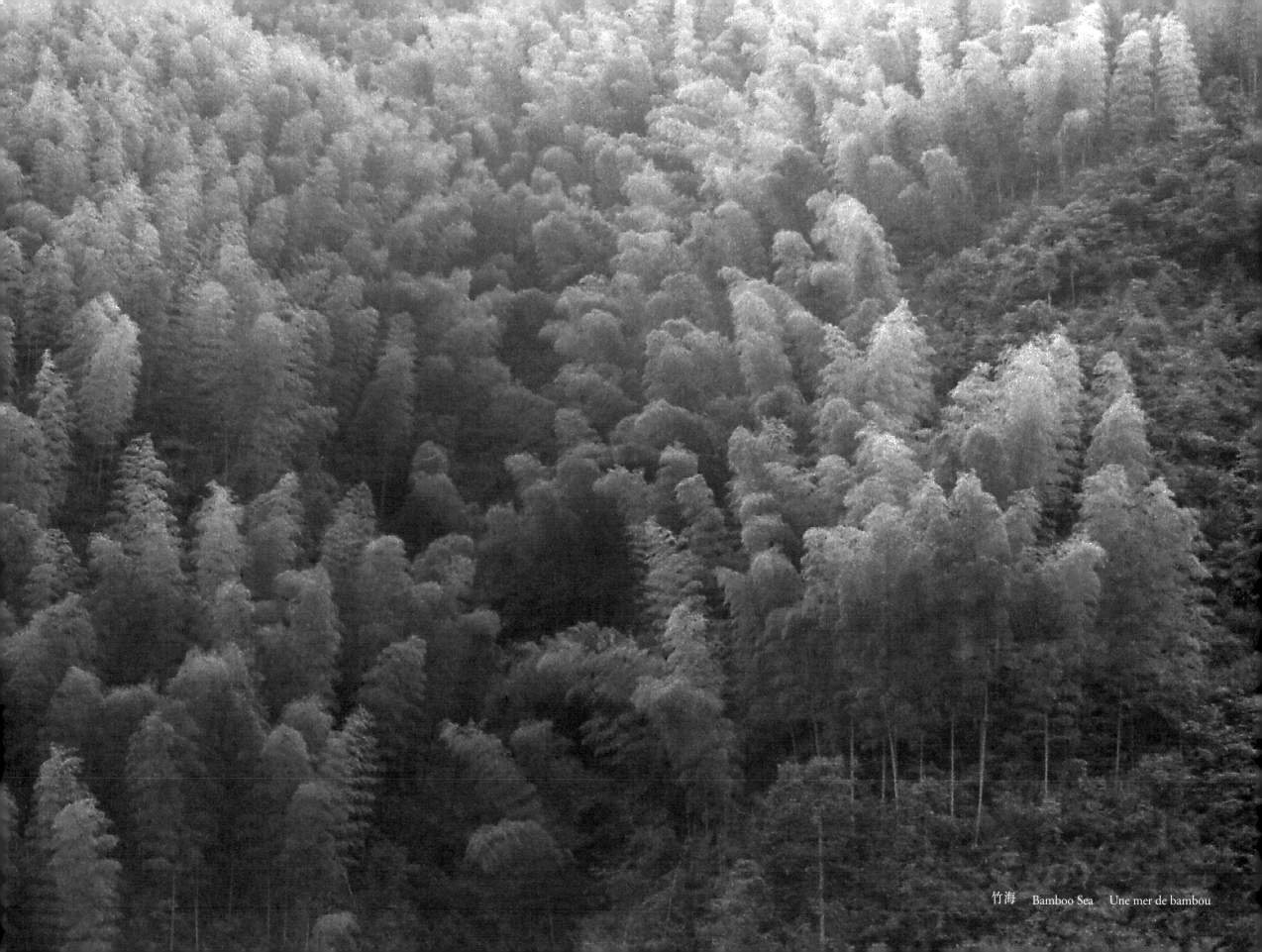

竹海　Bamboo Sea　Une mer de bambou

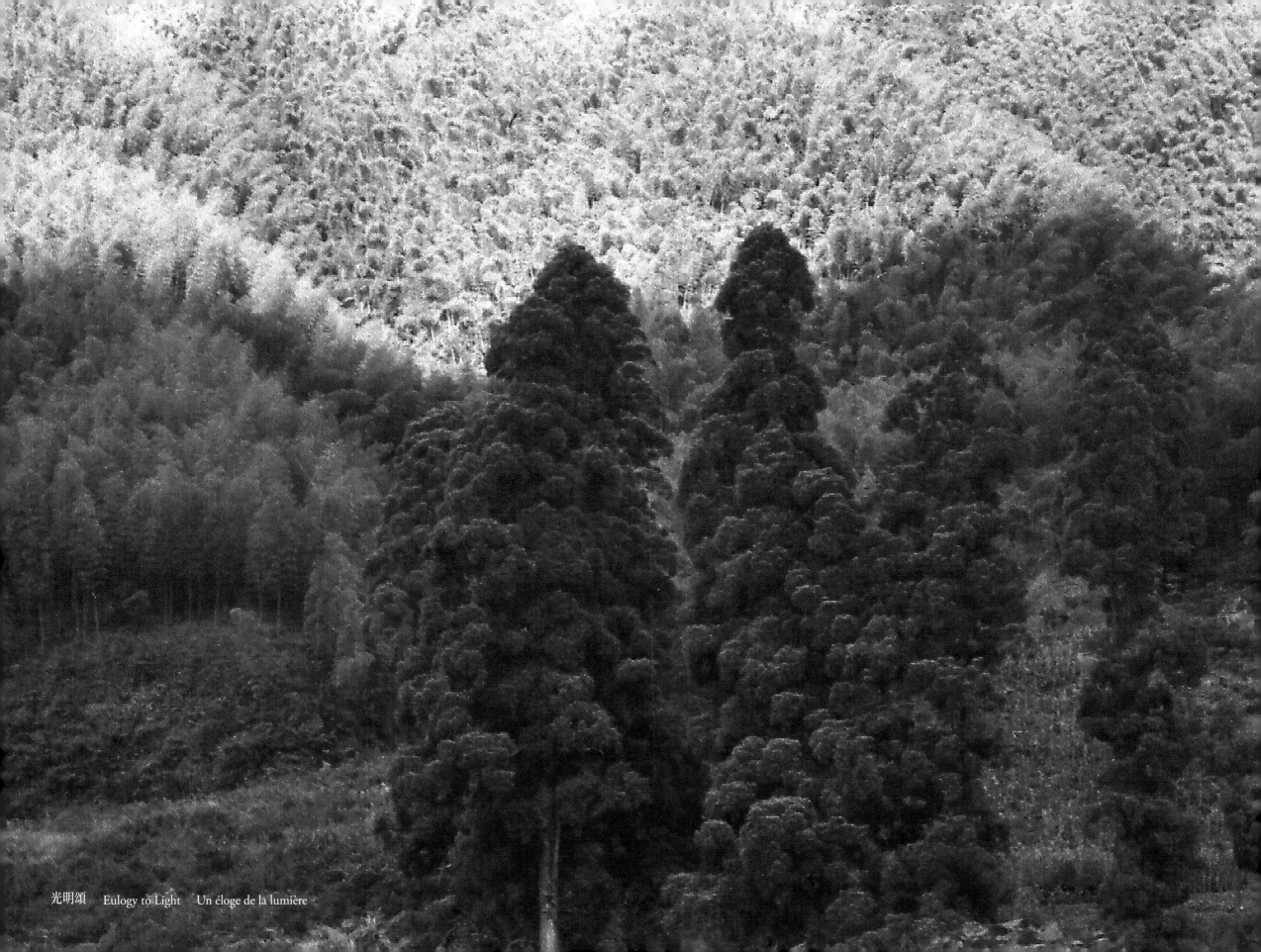

光明頌　Eulogy to Light　Un éloge de la lumière

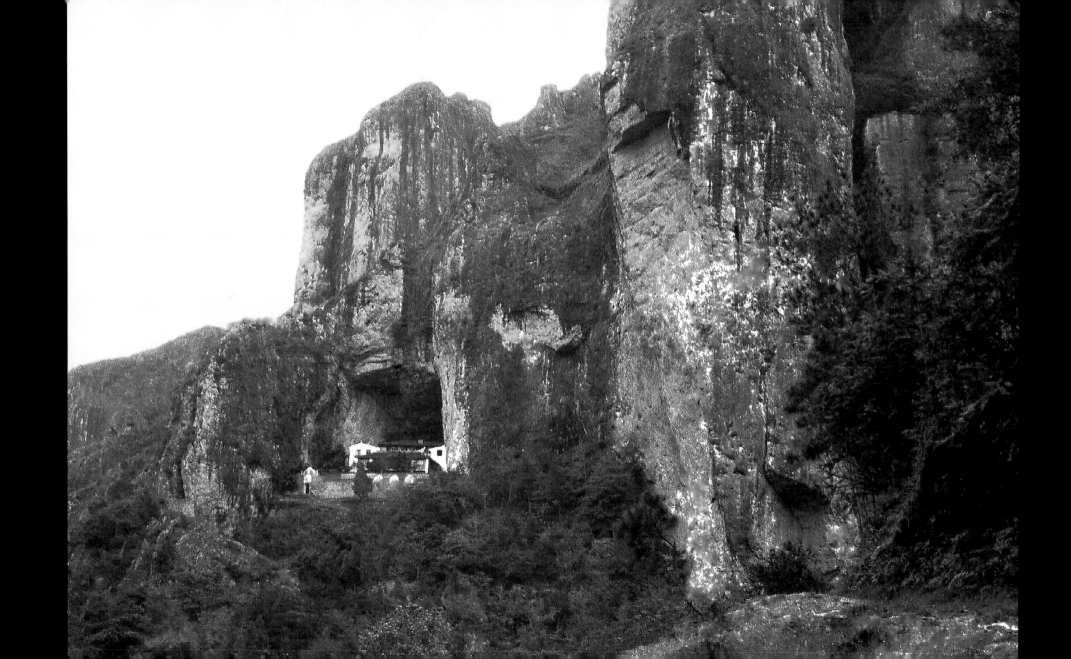

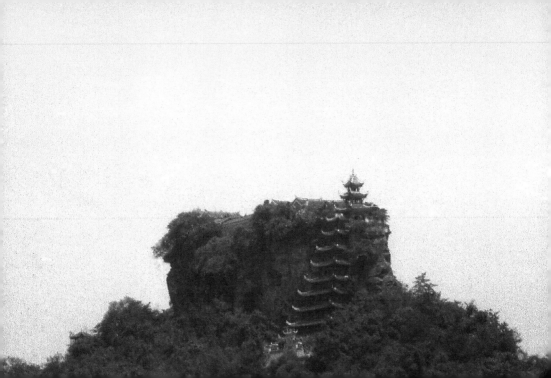

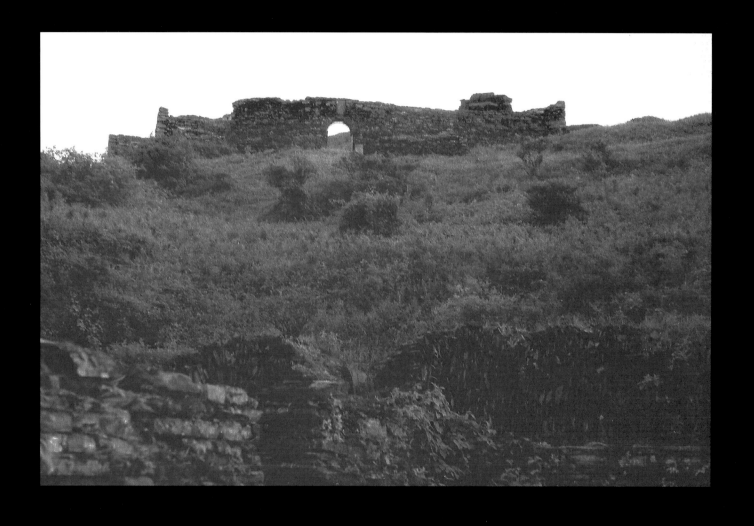

風中廢墟　Ruins in the Wind　La Ruine au vent

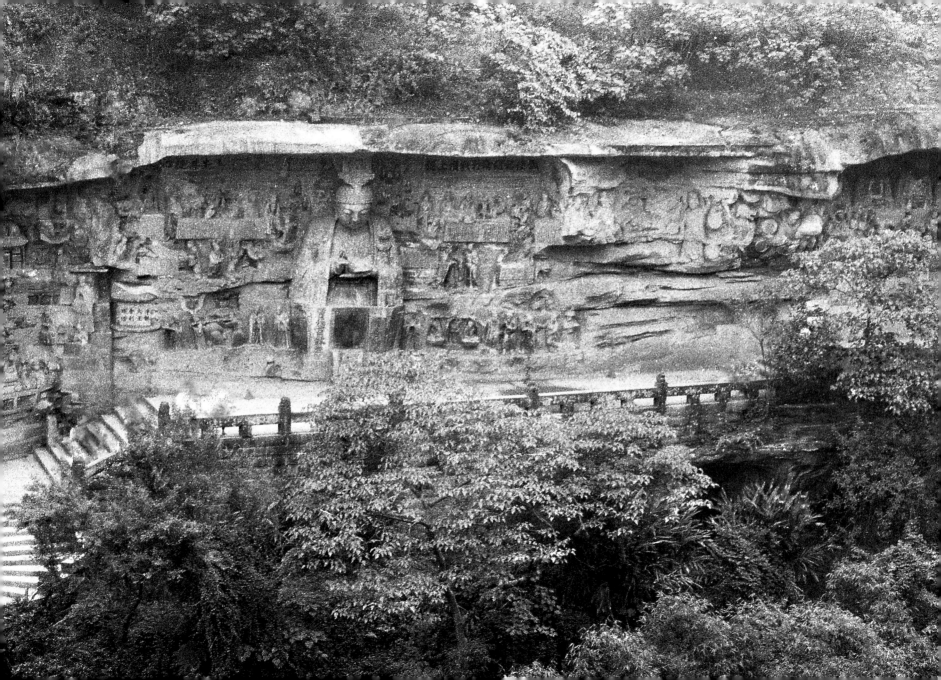

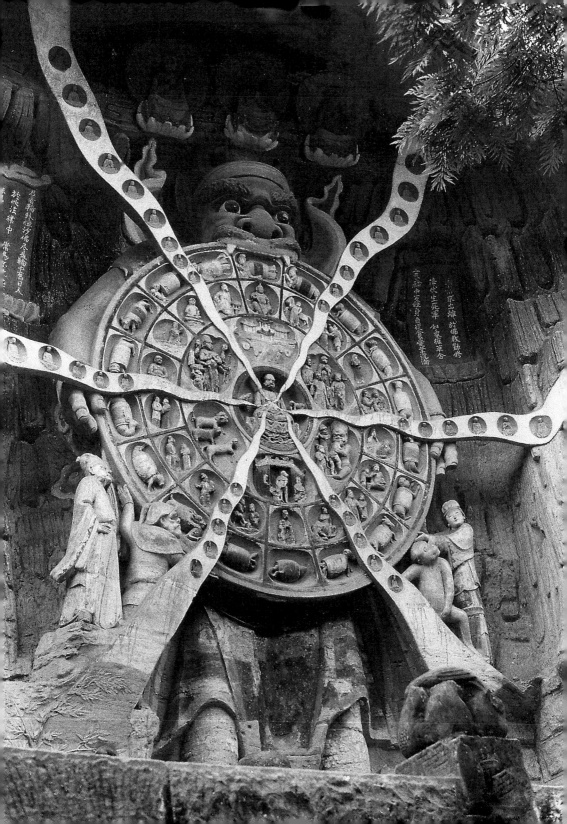

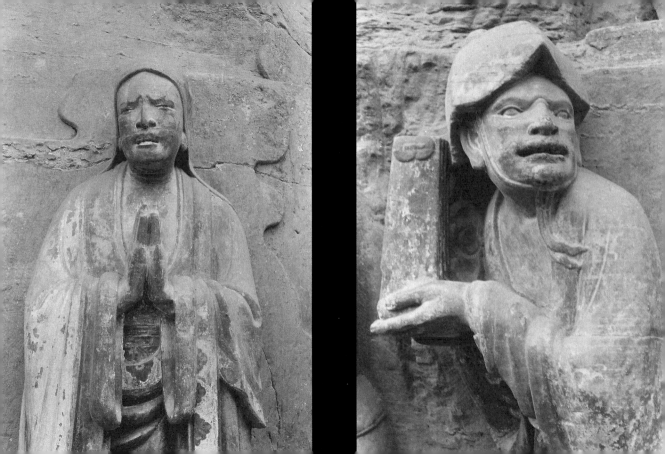

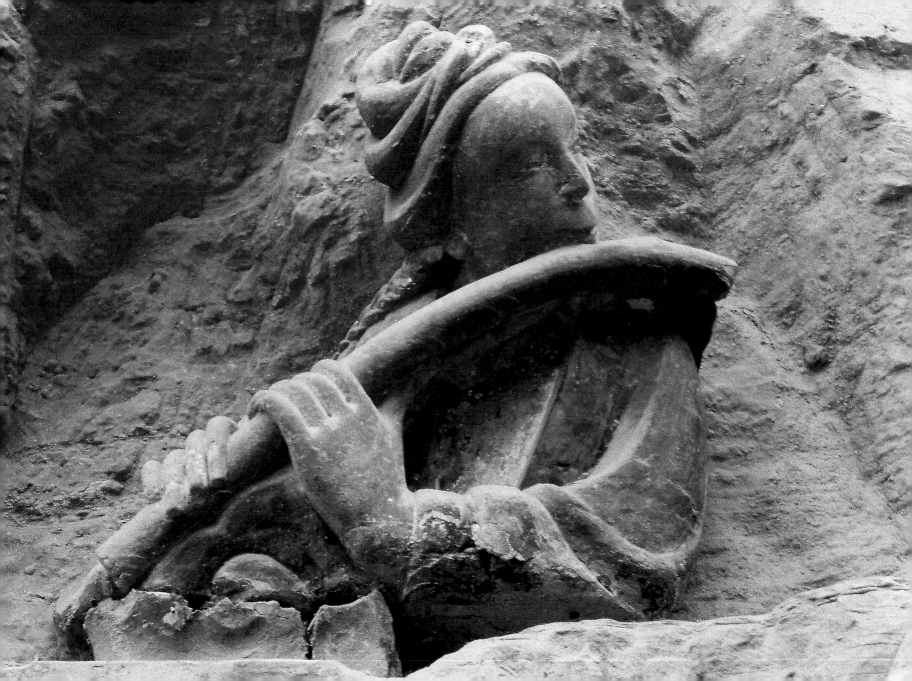

地獄　Hell　Voilà l'enfer

另闢蹊徑　　Opening a New Path　　Par ailleurs

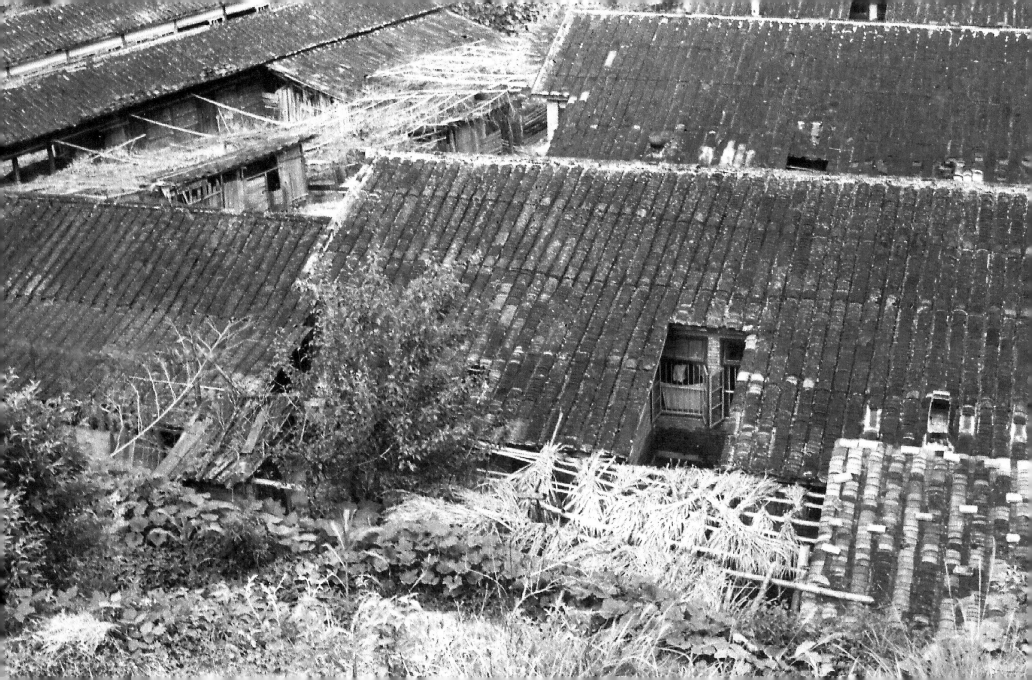

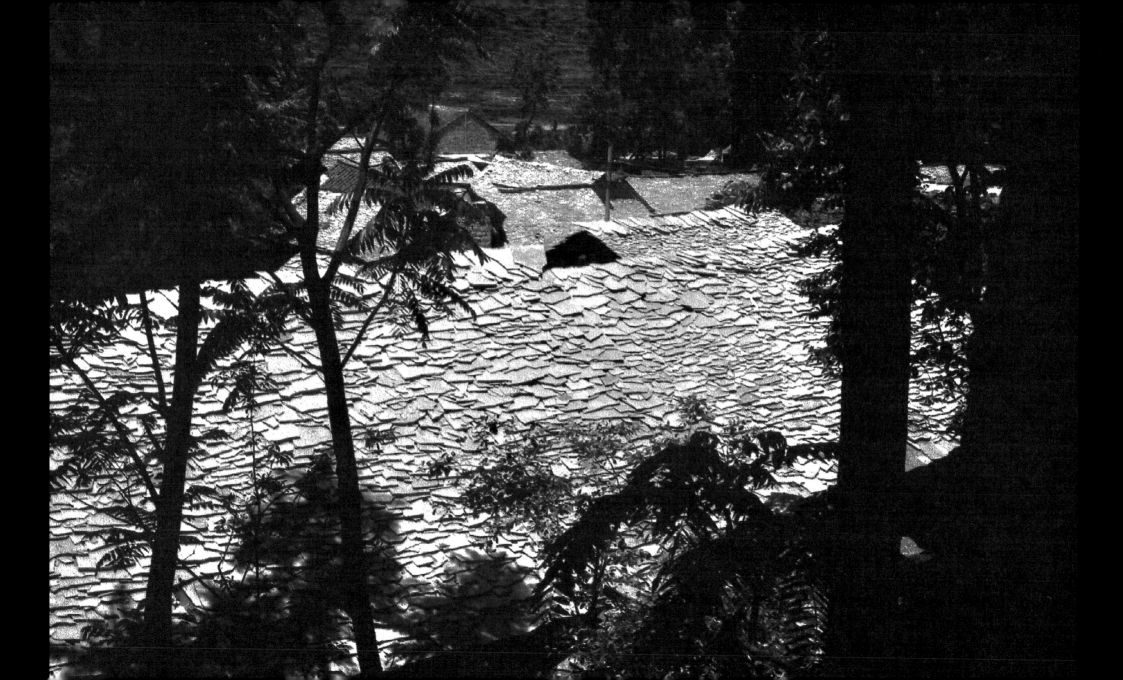

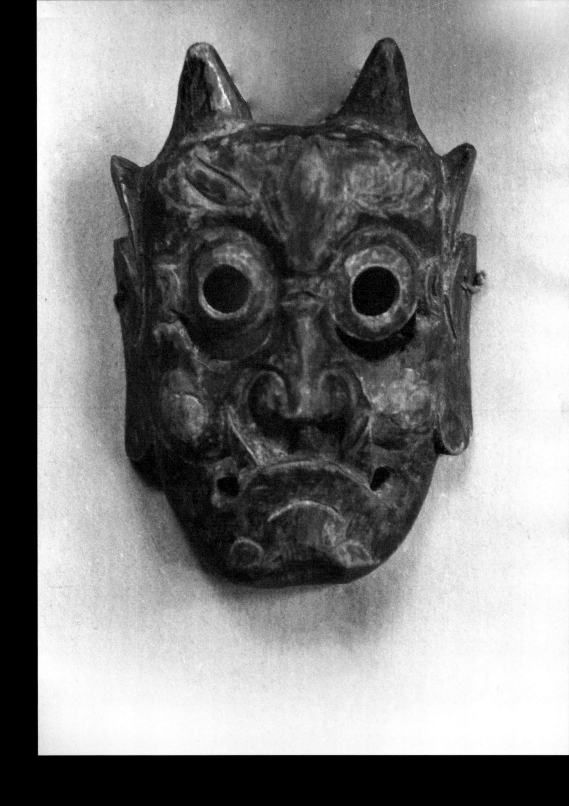

儺戲面具 D　　Nuo Theater Mask D　　Le Masque du spectacle Nuo D

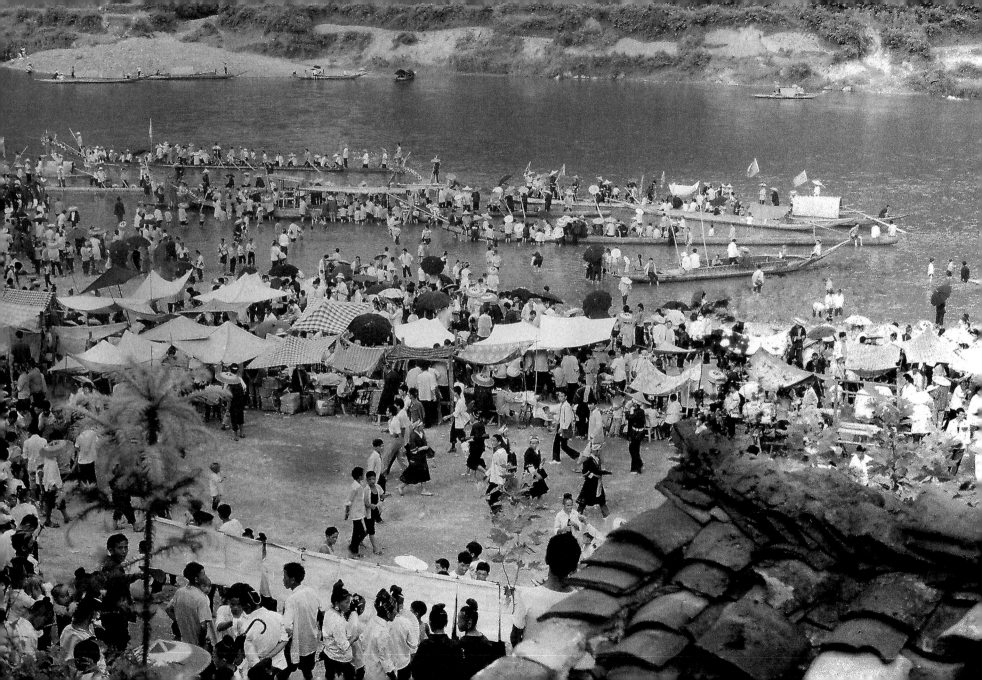

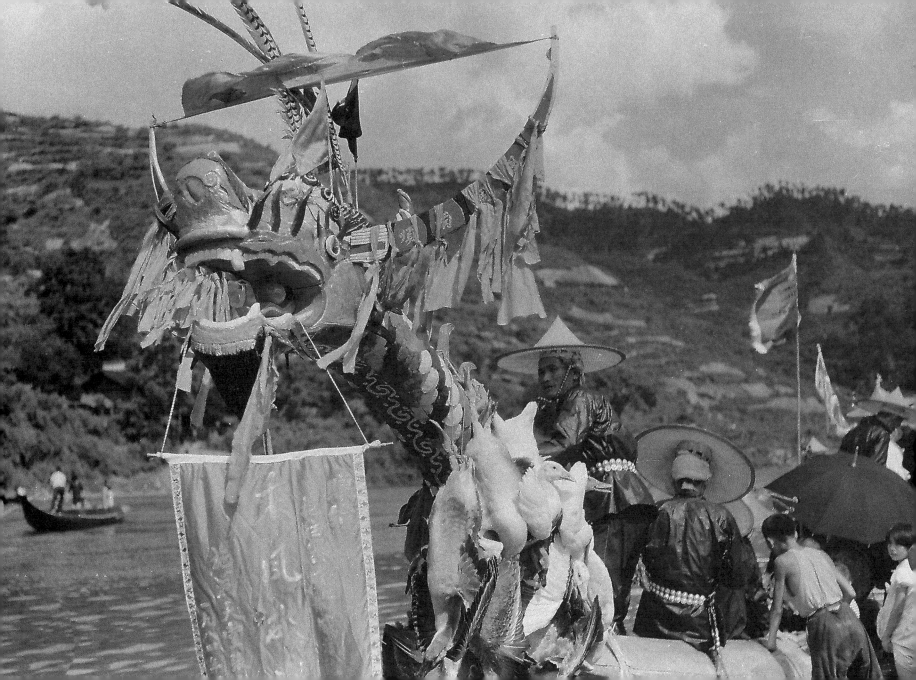

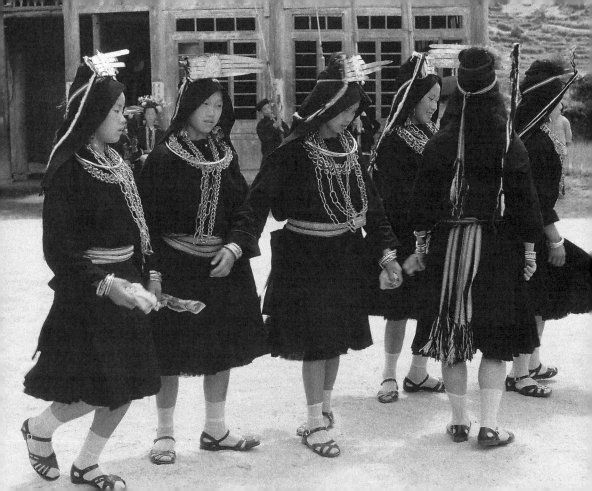

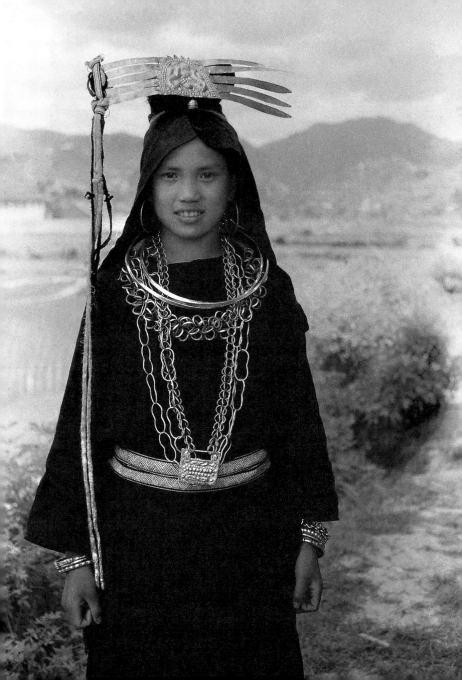

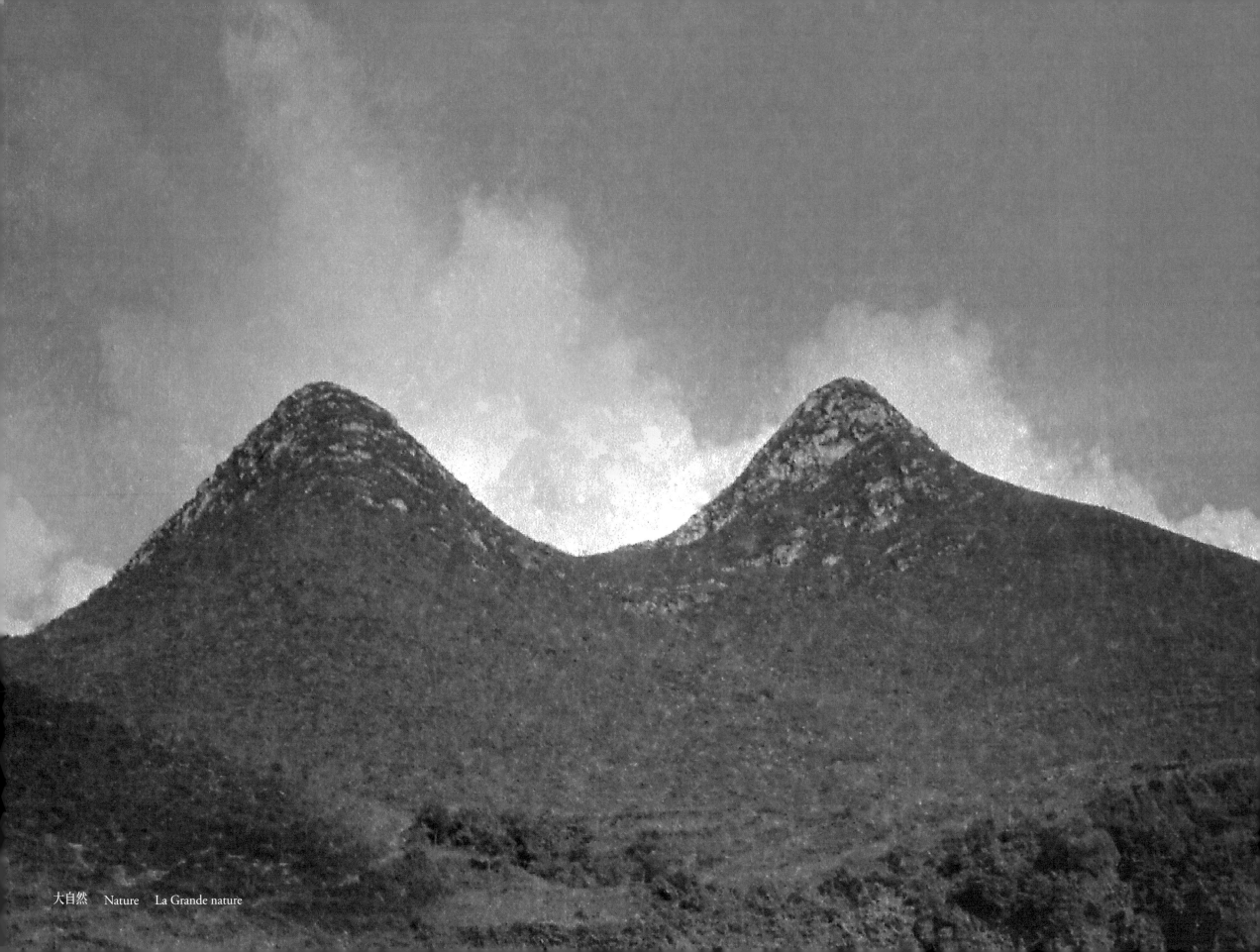

大自然　Nature　La Grande nature

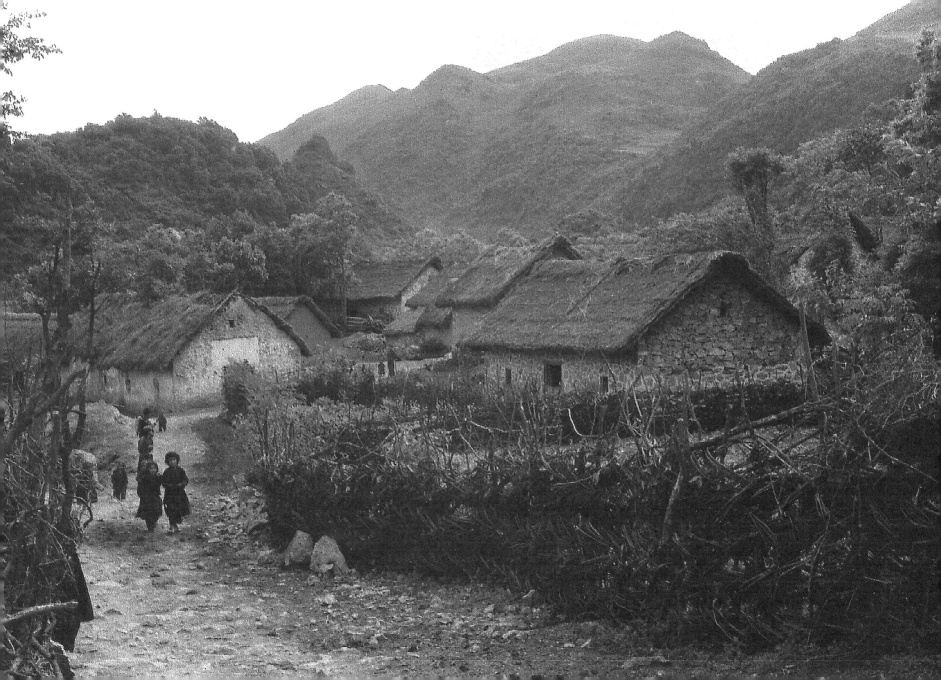

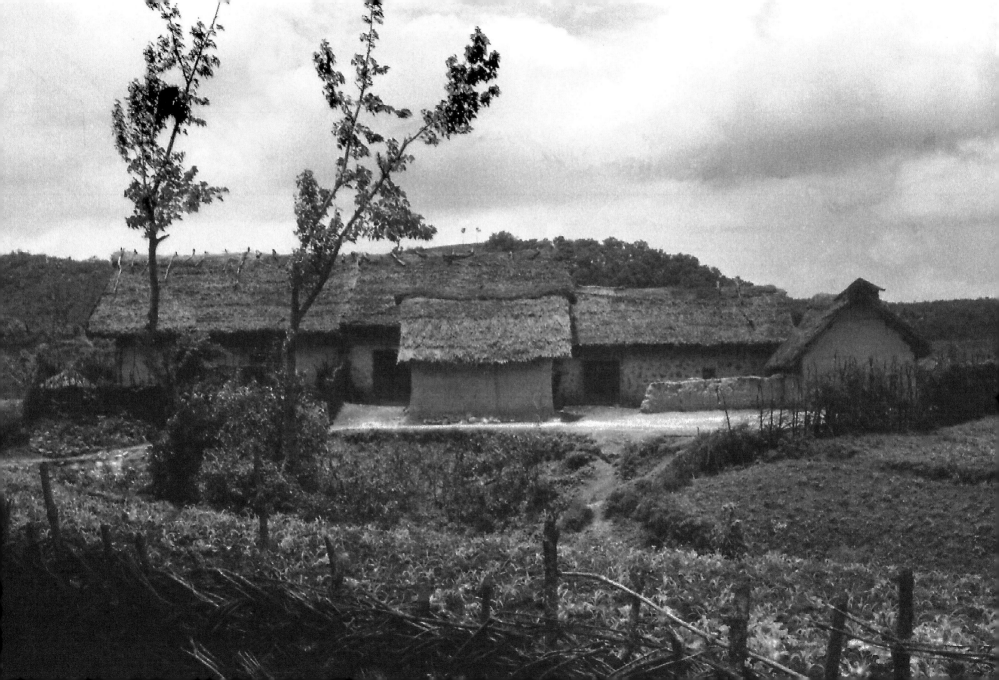

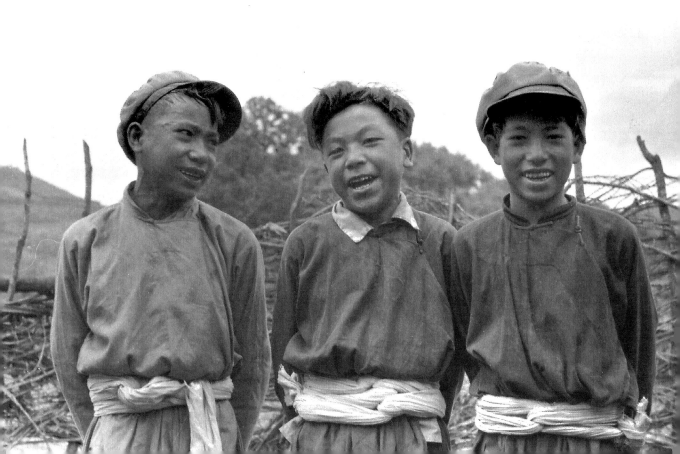

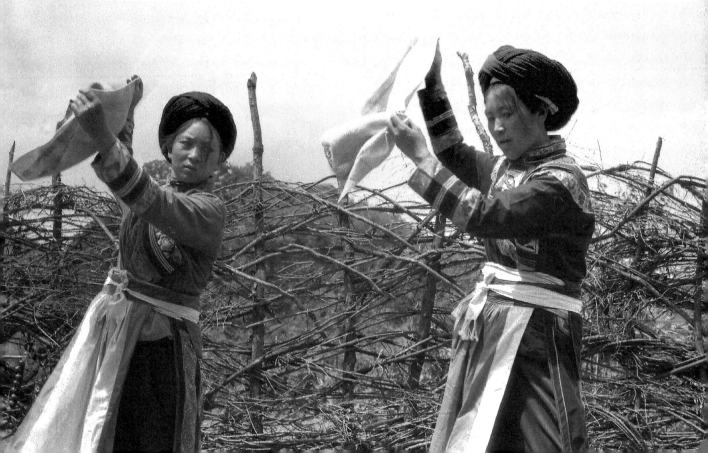

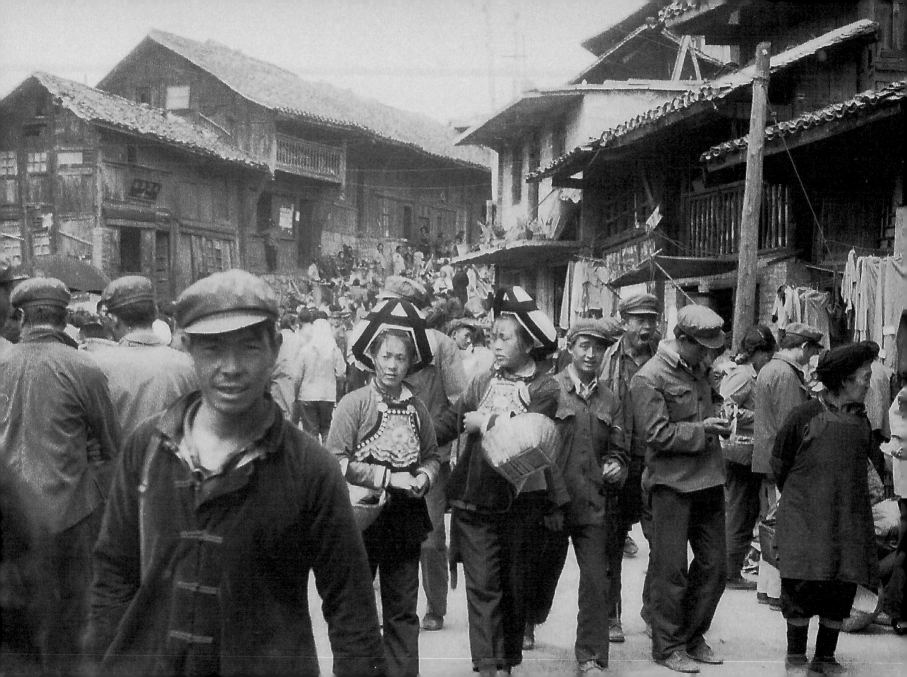

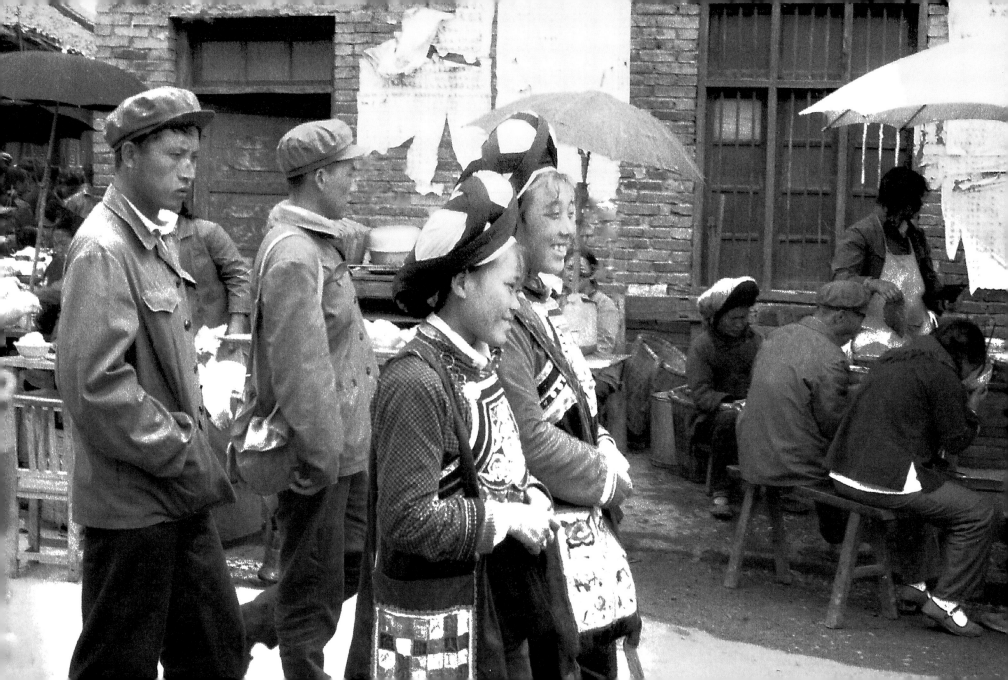

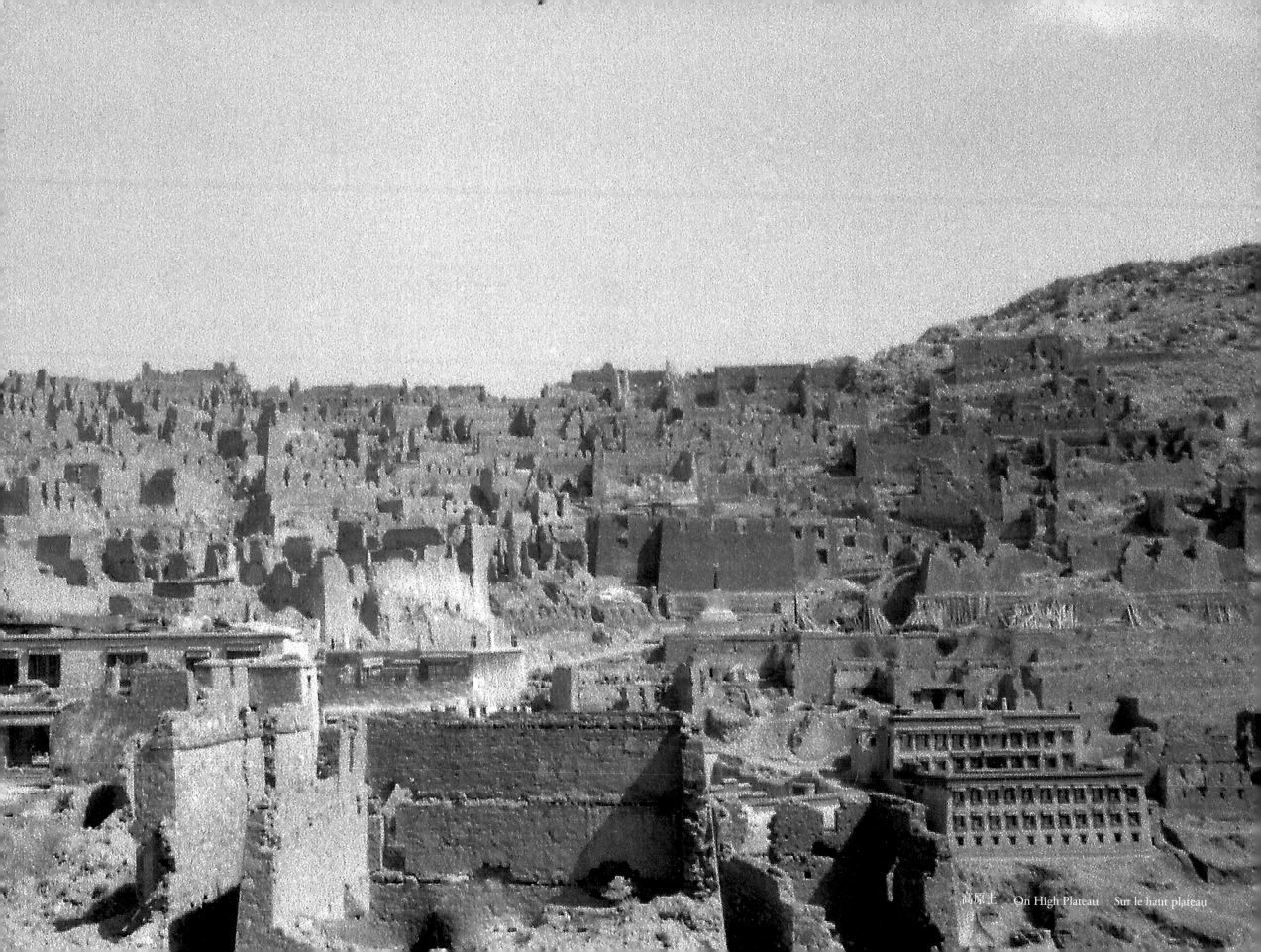

高原上　On High Plateau　Sur le haut plateau

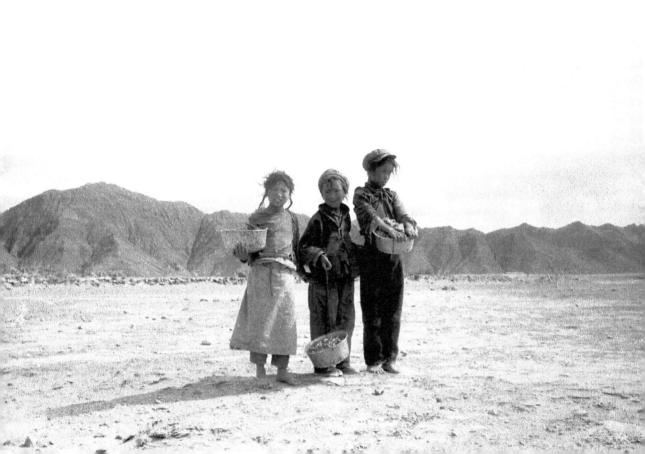

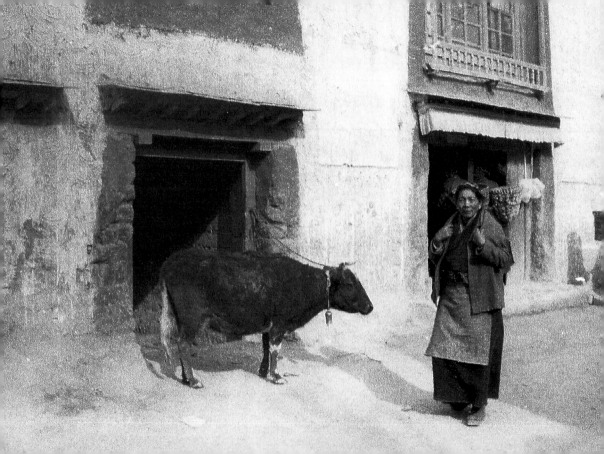

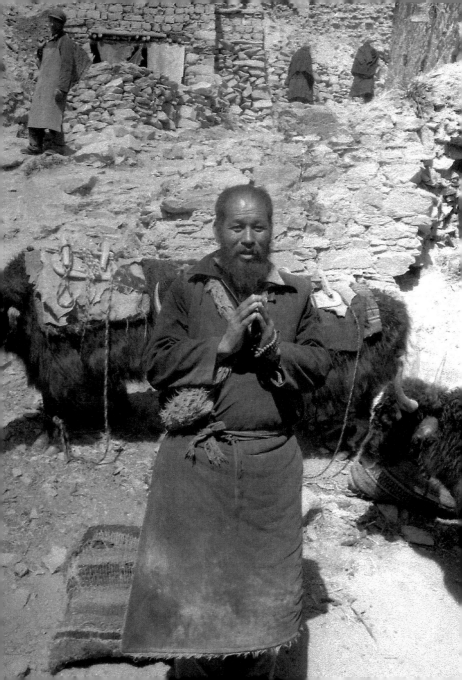

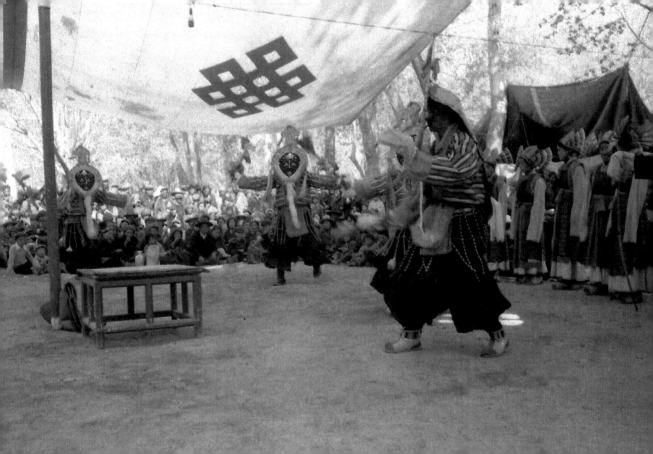

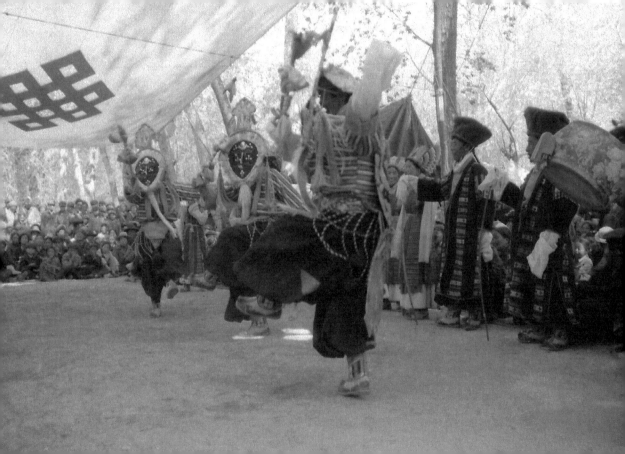

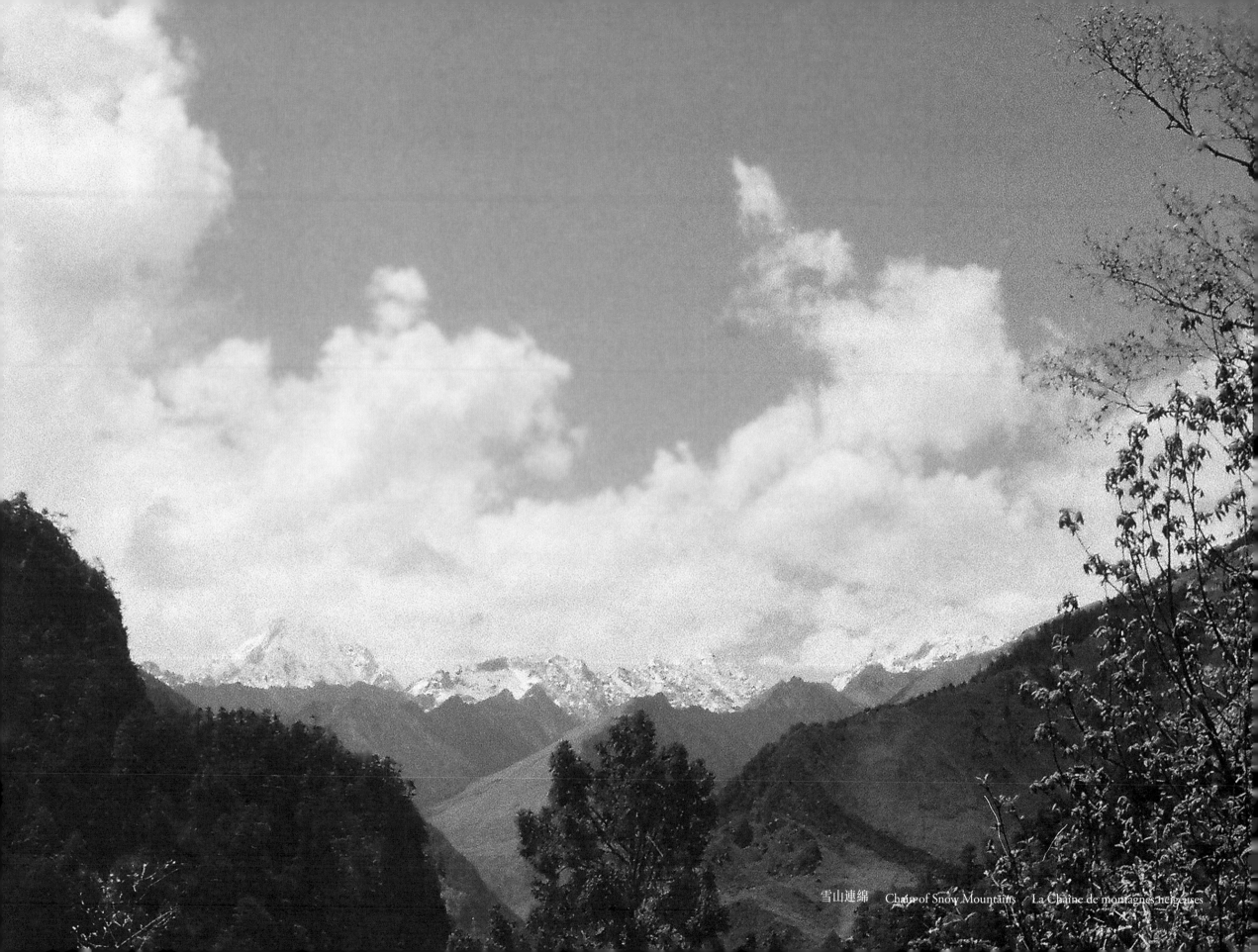

雪山連綿　Chain of Snow Mountains　La Chaîne de montagnes neigeuses

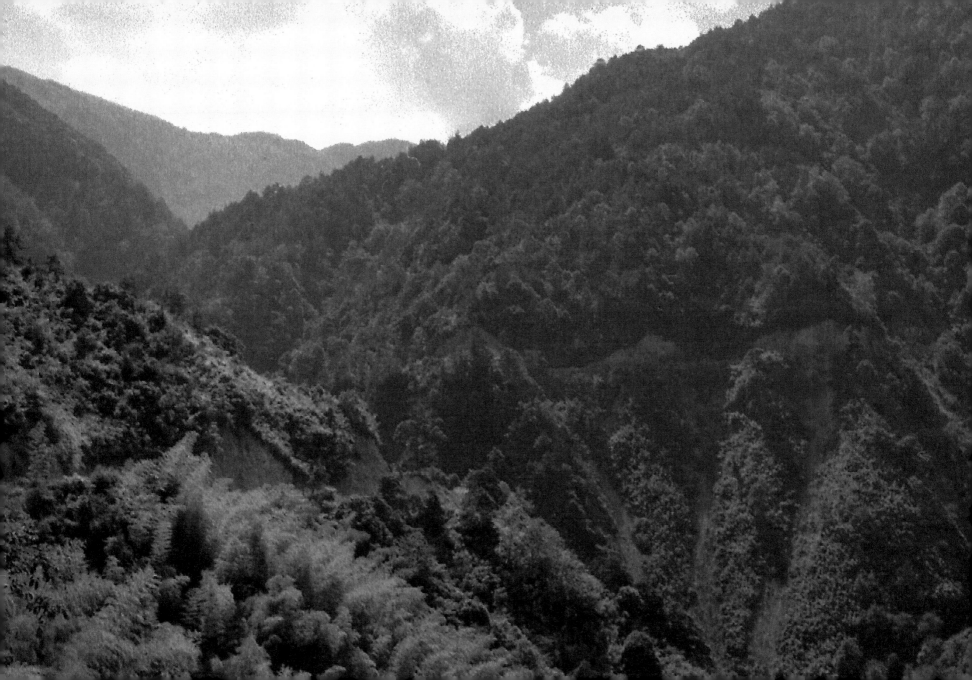

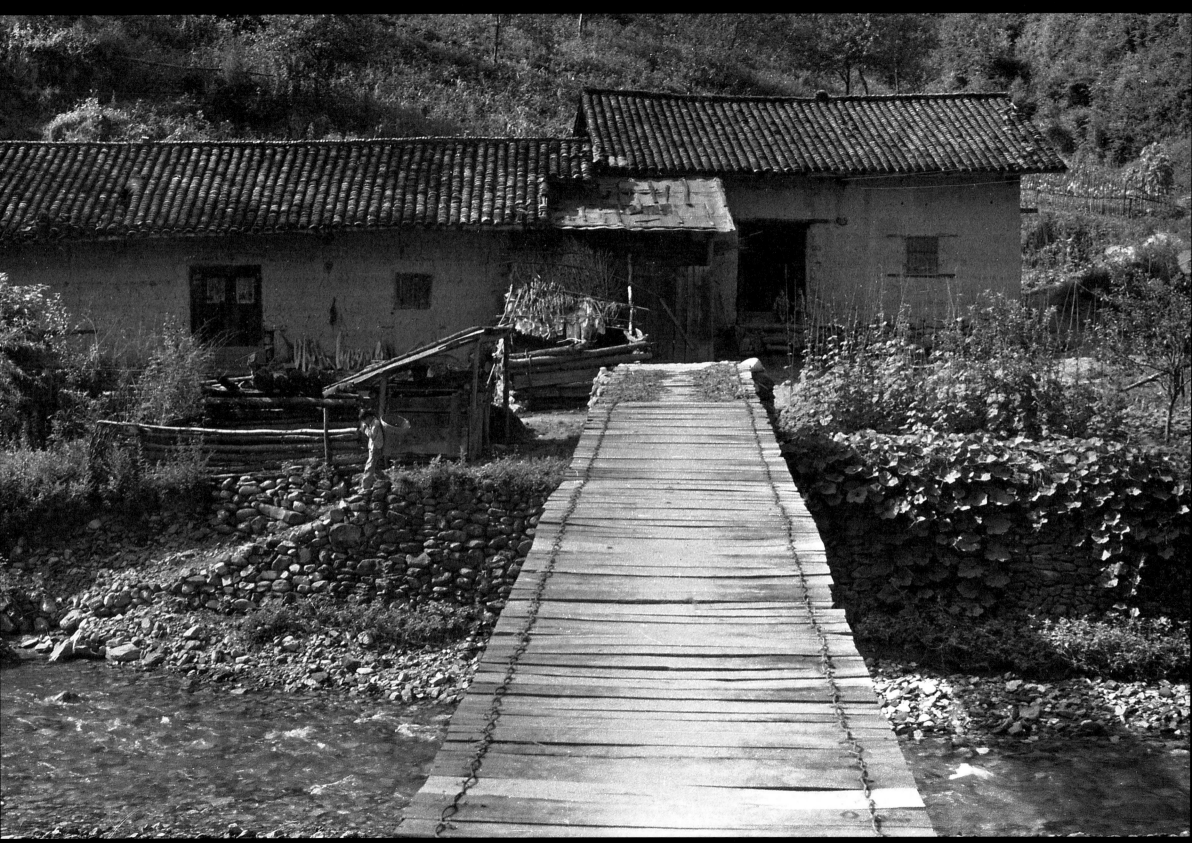

最後一站　Last Stop　Le Dernier relais

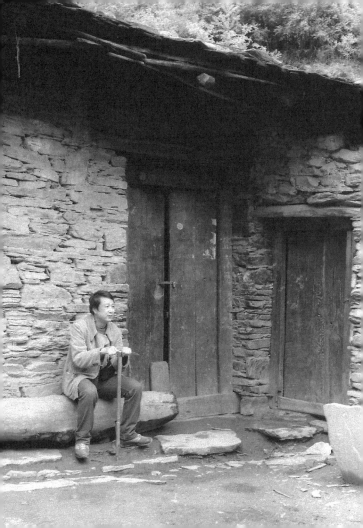

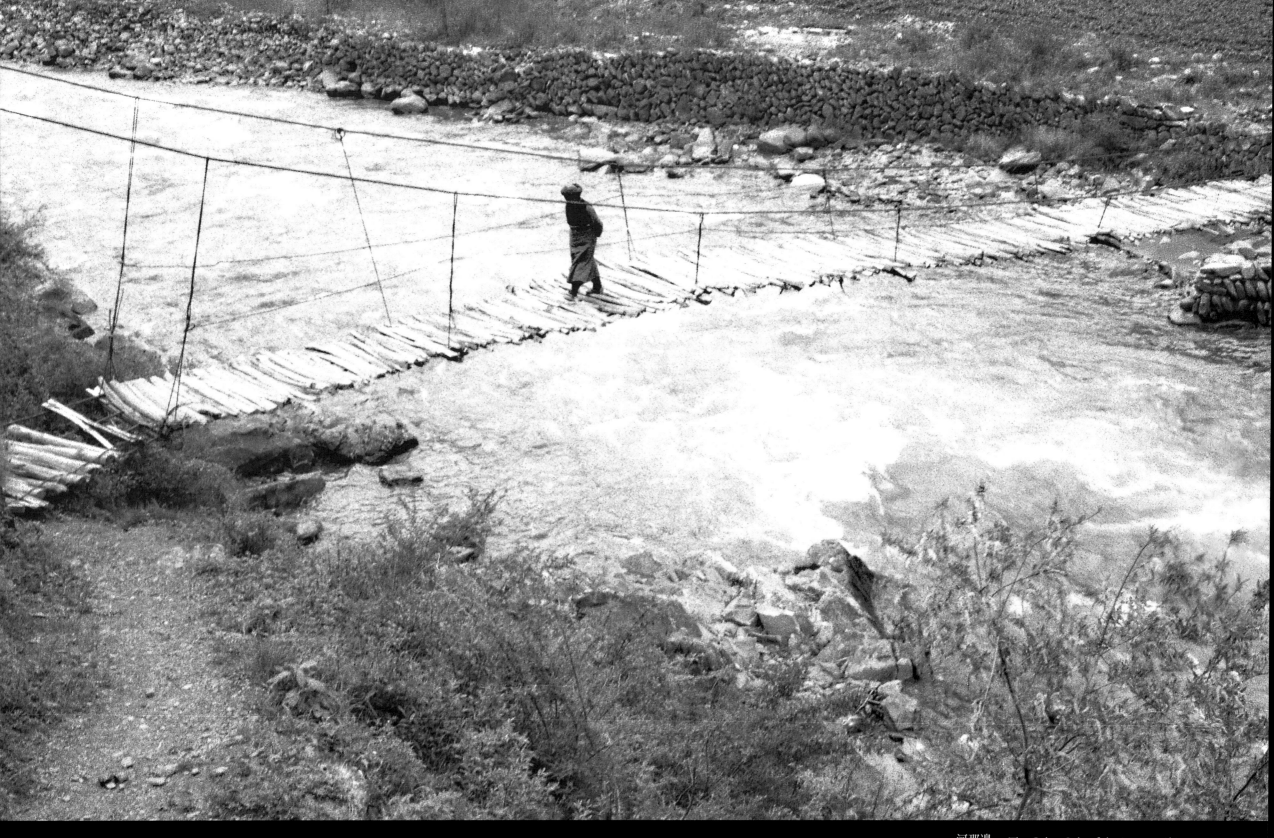

河那邊　The Other Side of the River　L'Autre rive

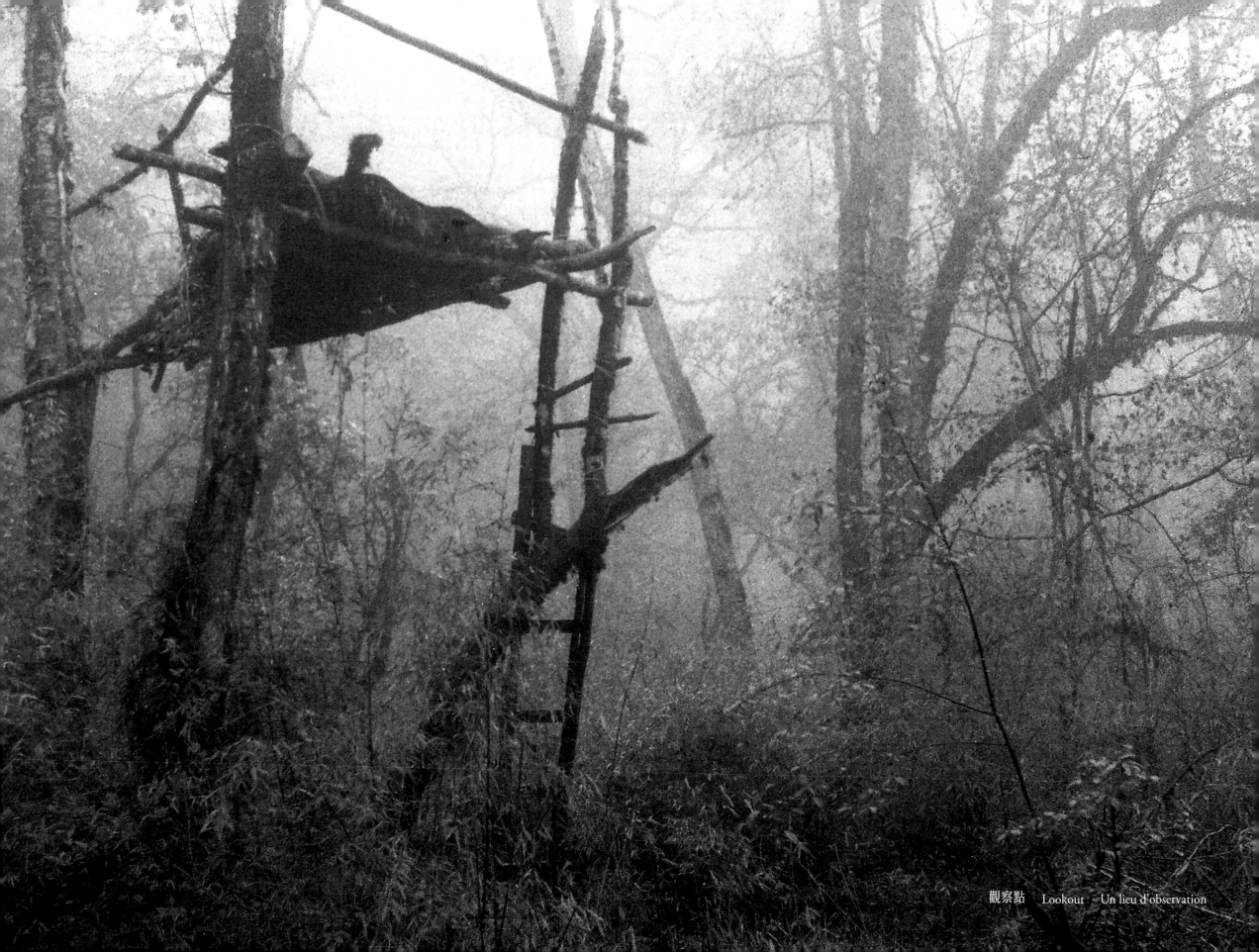

觀察點　Lookout　Un lieu d'observation

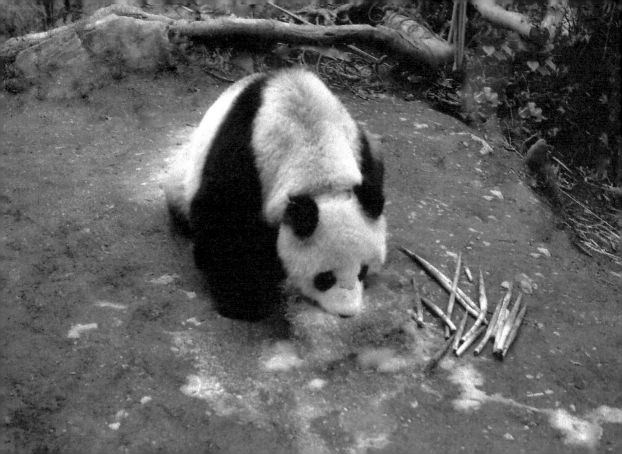

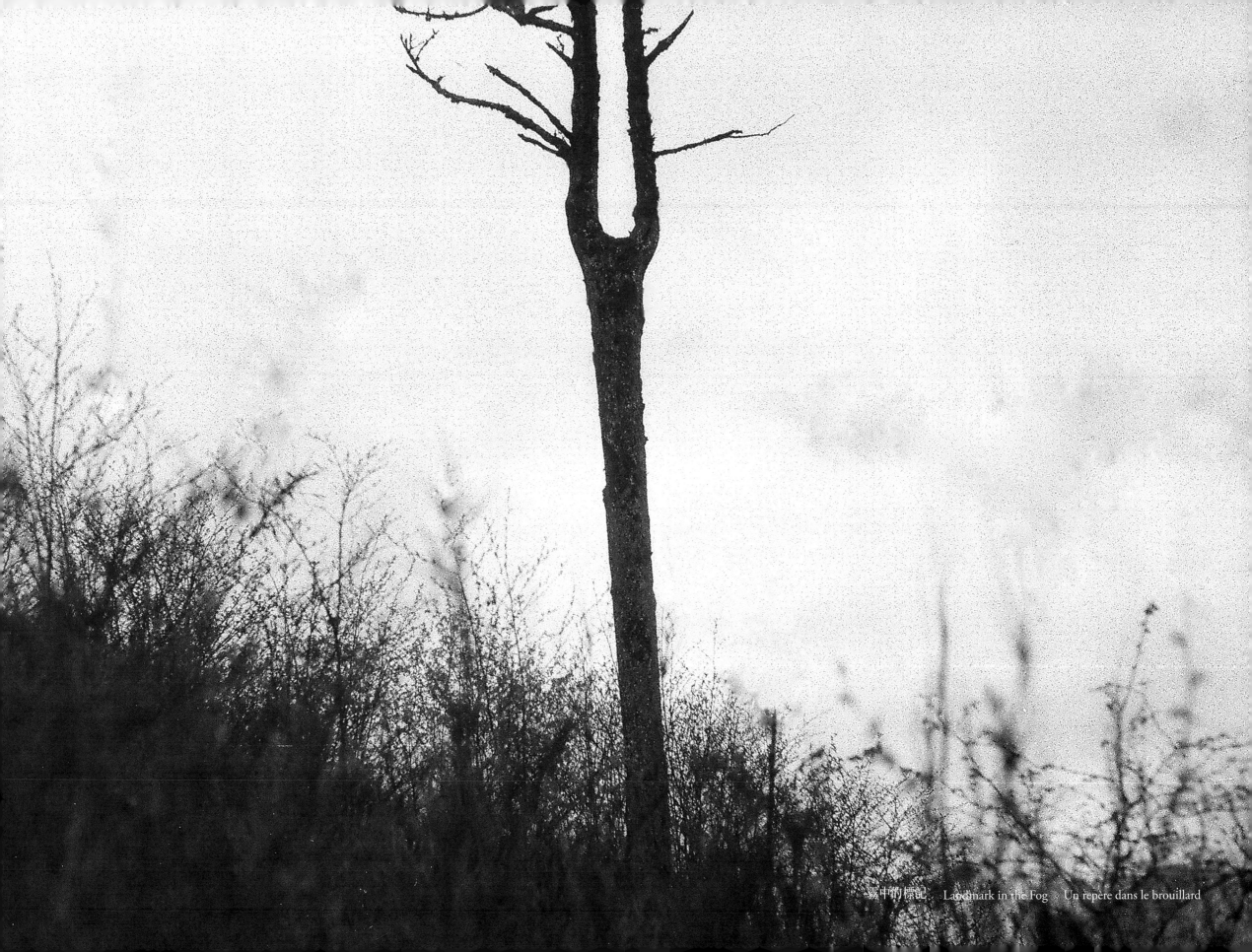

霧中的標記 　Landmark in the Fog 　Un repère dans le brouillard

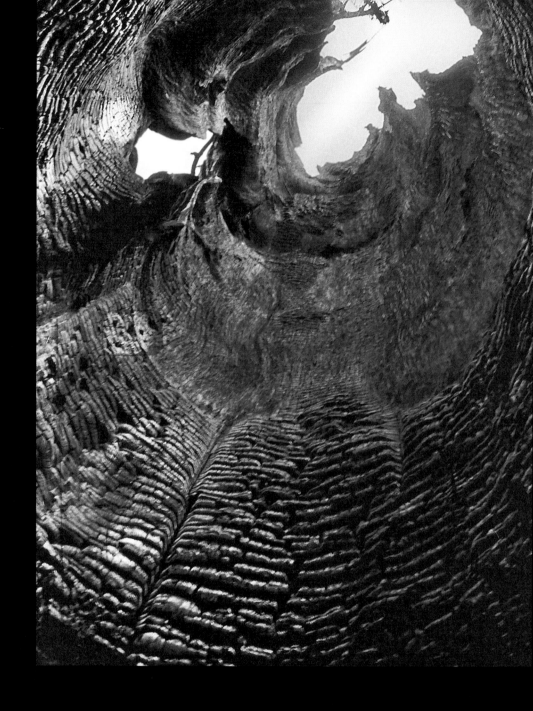

洞中觀天　　The Sky from Inside a Cave　　Un morceau du ciel dans un trou

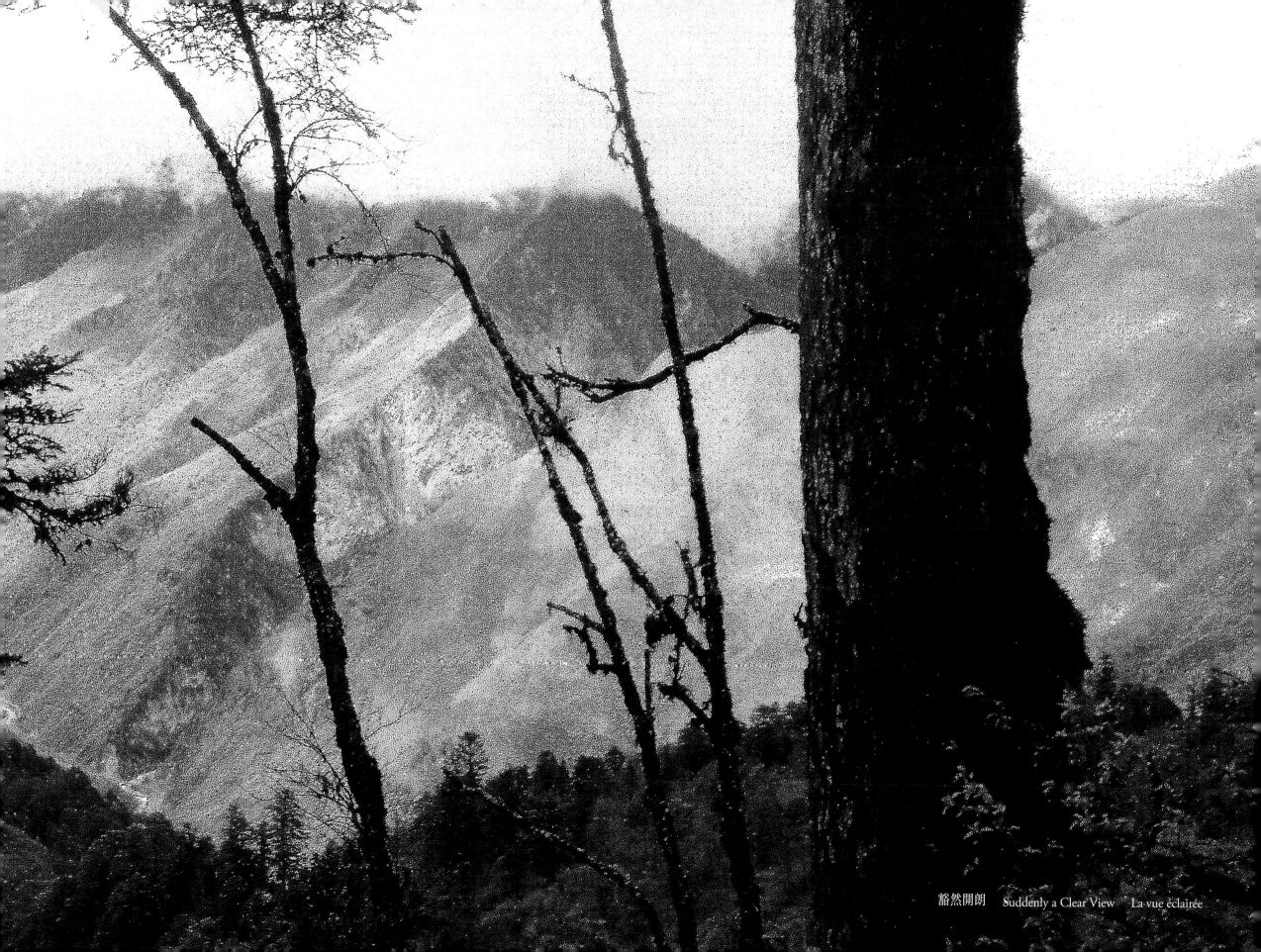

豁然開朗　Suddenly a Clear View　La vue éclairée

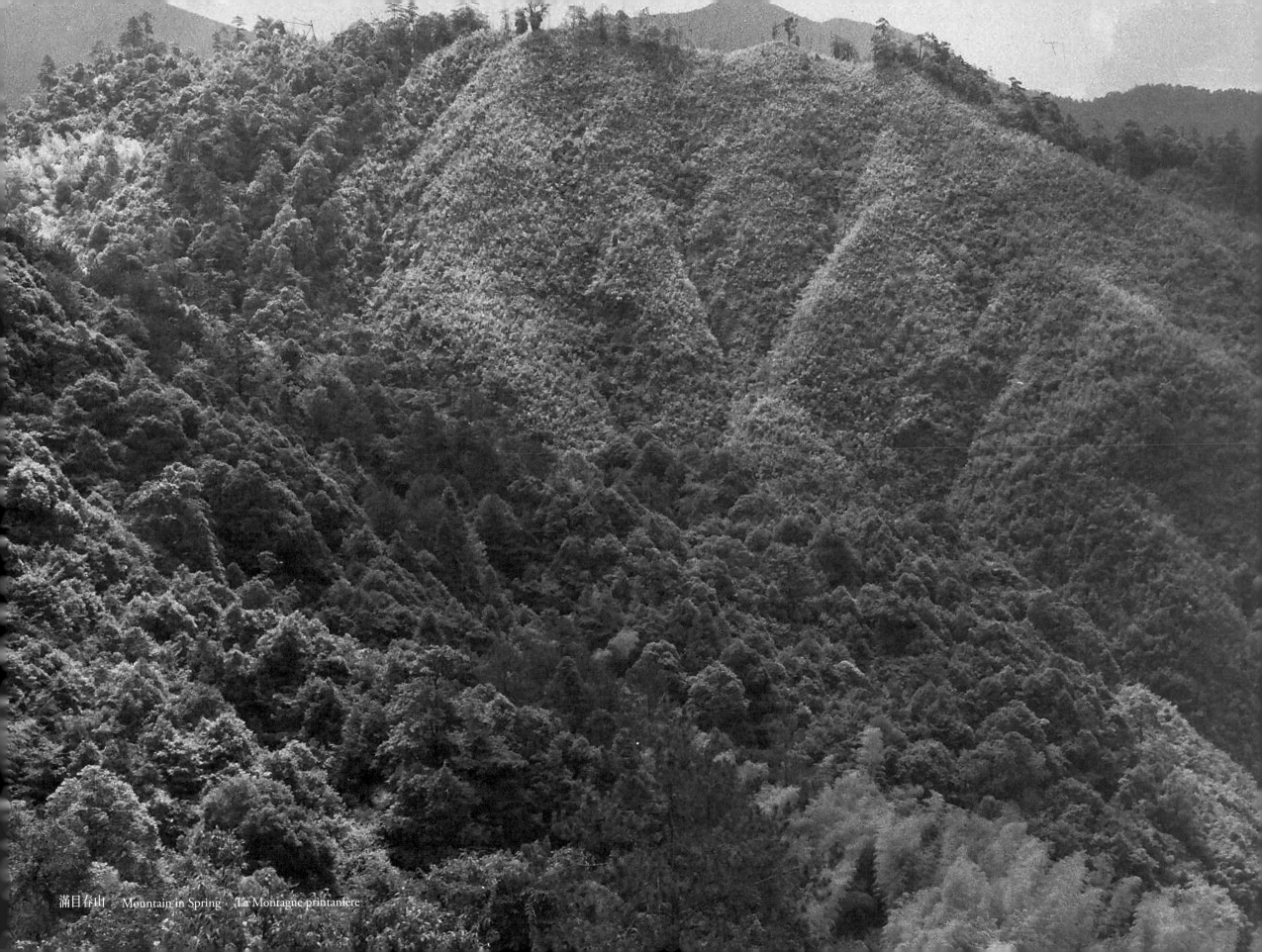

滿目春山　Mountain in Spring　La Montagne printanière

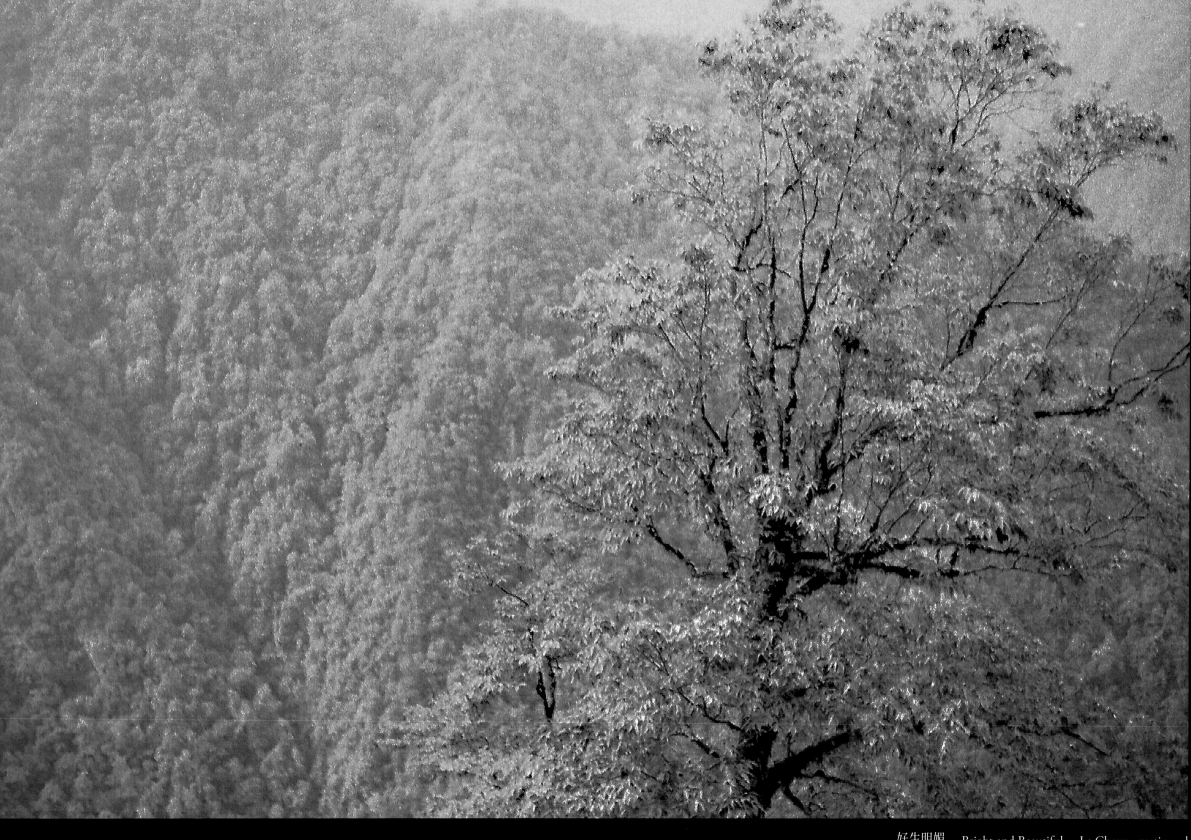

好生明媚　Bright and Beautiful　Le Charme matinanal

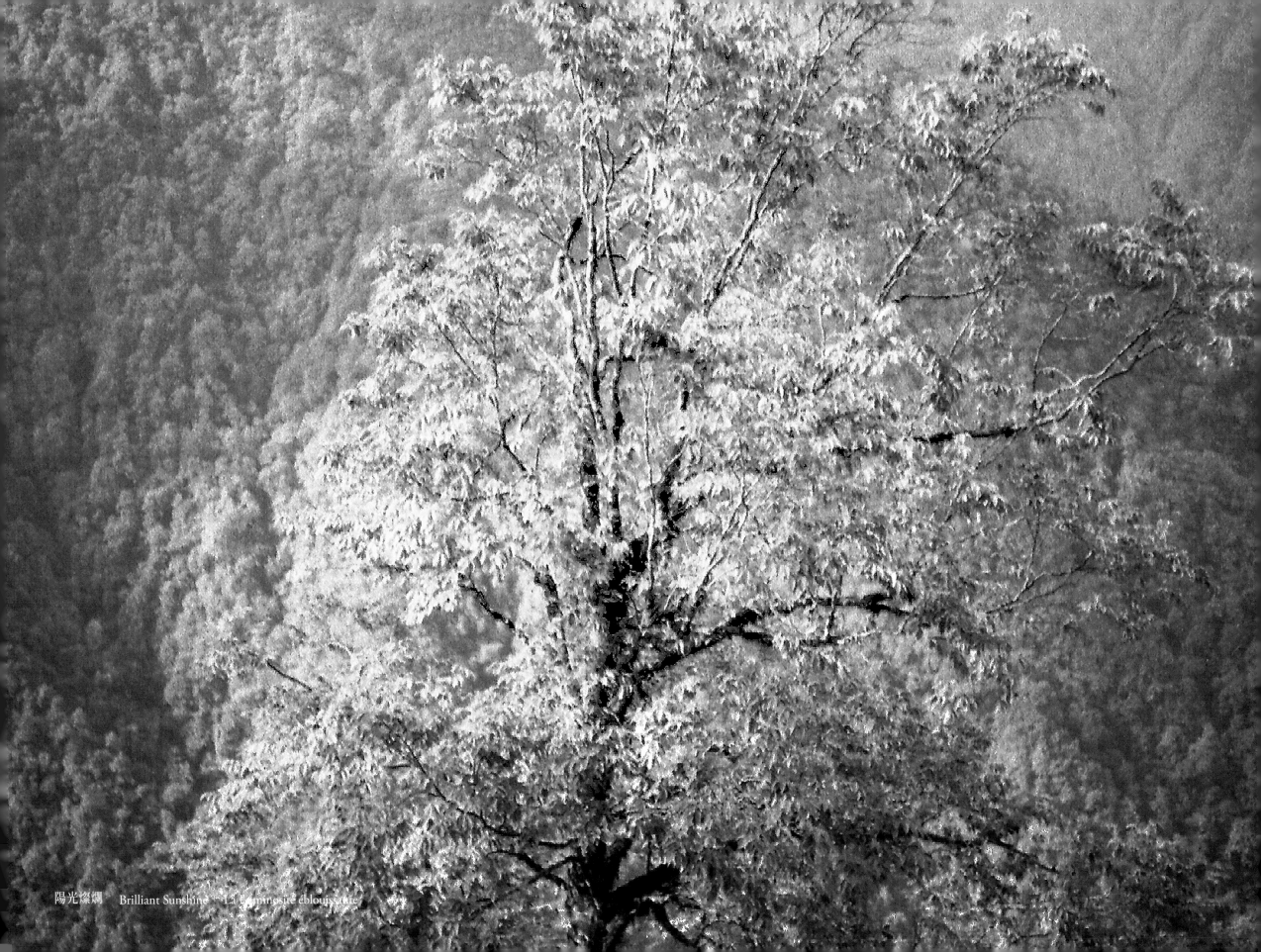

陽光燦爛　Brilliant Sunshine　La luminosité éblouissante

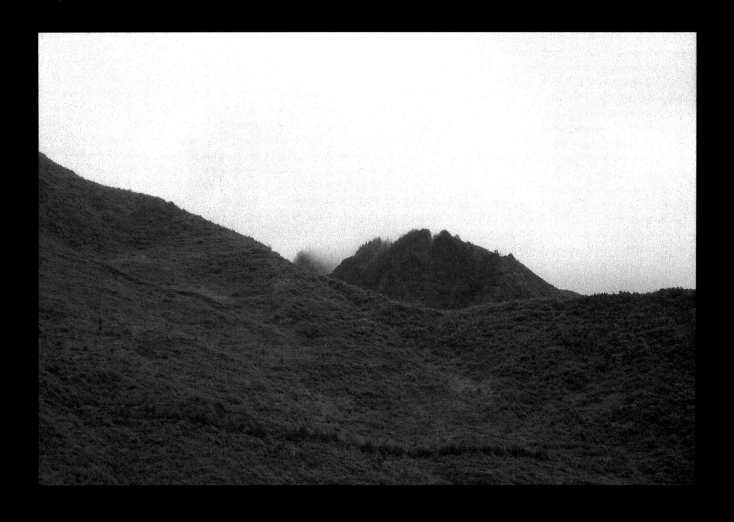

靈山在望　Soul Mountain in Sight　Face à la montagne de l'âme

高 行 健 著 作
Gao Xingjian's Works
Bibliographie

小說　Novels　Romans et nouvelles

1984　有只鴿子叫紅唇兒（中篇小說集，十月文藝出版社，北京）

1989　給我老爺買魚竿（短篇小說集，聯合文學出版社，臺灣）

　　　Buying a Fishing Rod for My Grandfather (Harpercollins Publishers, New York)

　　　Une canne à pêche pour mon grand père (Editions de l'Aube, France)

1990　靈山（長篇小說，聯經出版公司，臺灣）

　　　Soul Mountain (Harpercollins Publishers, New York)

　　　La Montagne de l'âme (Editions du Seuil, Paris)

1999　一個人的聖經（長篇小說，聯經出版公司，臺灣）

　　　*One Man's Bibl*e (Harpercollins Publishers, New York)

　　　Le Livre d'un homme seul (Editions du Seuil, Paris)

詩集　Poetry Collections　Recueils de Poésie

2003　*L'Errance de l'oiseau* (Editions du Seuil, Paris)

2012　遊神與玄思（聯經出版公司，臺灣）

2016　*Esprit errant pensée méditadive* (Editions Caractères, Paris)

論著　Essay Collections　Recueils d'essais

1981　現代小說技巧初探（花城出版社，廣州，中國）

1988　對一種現代戲劇的追求（中國戲劇出版社，北京）

1996　沒有主義（聯經出版公司，臺灣）

　　　Cold Literature (Chinese University Press, Hong Kong)

　　　The Case for Literature (Yale University Press, U.S.A.)

　　　Le Témoignage de la littérature (Editions du Seuil, Paris)

2000　另一種美學（聯經出版公司，臺灣）

　　　Pour une autre esthétique (Editions du Seuil, Paris)

2008　論創作（聯經出版公司，臺灣）

　　　Aesthetics and Creation (Cambria Press, New York)

　　　De la création (Editions du Seuil, Paris)

2010　論戲劇（聯經出版公司，臺灣）

2014　自由與文學（聯經出版公司，臺灣）

電影 Films Films

2006 側影或影子
Silhouette / Shadow
La Silhouette sinon l'ombre

2008 洪荒之後
After the Floud
Après le déluge

2013 美的葬禮
Requiem for Beauty
Le Deuil de lu beauté

劇作 Dramas and Performances Pièces de théâtre

1982 絕對信號（高行健戲劇集，群眾出版社，北京）
Absolute Signal (Co-published by Bookman Books Ltd. and National Institute for Compilation and Translation, Taiwan)

1983 車站（高行健戲劇集，群眾出版社，北京）

1984 現代摺子戲四折（高行健戲劇集，群眾出版社，北京）

1985 獨白（高行健戲劇集，群眾出版社，北京）

1985 野人（高行健戲劇集，群眾出版社，北京）
Wild Man (*Asian Theatre Journal*, Volume 7 No.2, University of Hawaii Press, U.S.A.)

1986 彼岸（聯合文學出版社，臺灣）
The Other Shore (The Chinese University Press, Hong Kong)

1987 冥城（聯合文學出版社，臺灣）
City of the Dead (*City of the Dead and Song of the Night*, The Chinese University Press, Hong Kong)

1988 聲聲慢變奏（冥城，聯合文學出版社，臺灣）

1989 山海經傳（聯合文學出版社，臺灣）
Of Mountains and Seas (The Chinese University Press, Hong Kong)
Chronique du Classique des mers et des monts (Editions du Seuil, Paris)

1989 逃亡（聯合文學出版社，臺灣）
Escape (*Escape & The Man Who Questions Death*, The Chinese University Press, Hong Kong)
La Fuite (Lansman Editeur, Belgique)

1991 生死界（聯合文學出版社，臺灣）
Between Life and Death (*The Other Shore,* The Chinese University Press, Hong Kong)
Au bord de la vie (Lansman Editeur, Belgique)

1992 對話與反詰（聯合文學出版社，臺灣）

 Dialogue and Rebuttal (*The Other Shore,* The Chinese University Press, Hong Kong)

 Dialoguer-interloguer (Lansman Editeur, Belgique)

1993 夜遊神（聯合文學出版社，臺灣）

 Nocturnal Wanderer (*The Other Shore,* The Chinese University Press, Hong Kong)

 Le Somnambule (Lansman Editeur, Belgique)

1995 週末四重奏（聯經出版公司，臺灣）

 Weekend Quartet (*The Other Shore*, The Chinese University Press, Hong Kong)

 Quatre quatuors pour un week-end (Lansman Editeur, Belgique)

1997 八月雪（聯經出版公司，臺灣）

 Snow in August (The Chinese University Press, Hong Kong)

2003 叩問死亡（聯經出版公司，臺灣）

 The Man Who Questions Death (*Escape & The Man Who Questions Death,* The Chinese University Press, Hong Kong)

 Le Quêteur de la mort (Editions du Seuil, Paris)

2007 夜間行歌（遊神與玄思，聯經出版公司，臺灣）

 Song of the Night (*City of the Dead and Song of the Night,* The Chinese University Press, Hong Kong)

 Ballade nocturne (Editions éolienne, Bastia, France)

藝術畫冊精選 **Art Catalogues** **Albums Livres d'art**

1986 高行健水墨 （萊布尼茨基金會，柏林）

 Gao Xingjian Tusche Rausch (Leibniz Gesellschaft, Berlin)

1993 高行健（布爾日市文化中心，法國）

 Gao Xingjian (Maison de la Culture de Bourges, France)

1995 高行健水墨作品展（臺北市立美術館，臺灣）

 Ink Paintings by Gao Xingjian (Taipei Fine Arts Museum, Taiwan)

2000 高行健水墨 1983-1993（莫哈特藝術研究所，弗萊堡，德國）

 Gao Xingjian Tuschmalerei 1983-1993 (Morat Institut for Kunst and Kunstwissenshaft, Freiburg, Germany)

2001 墨與光（文化建設委員會，臺灣）

 Darkness & Light (Council for Cultural Affairs, Taiwan)

2002 回到繪畫（哈普科林斯出版社，紐約）

 Returne to Painting (Harpercollins Publishers, New York)

2002 高行健（索非婭皇后國立美術館，馬德里）

 Gao Xingjian (Museo Nacional Centro de Arte Reina Sofia, Madrid)

2003 高行健，無字無符號（壁毯博物館，普羅旺斯，法國）
Gao Xingjian, Ni mots ni signes (Musée des Tapisserie, Aix-en-Provence, France)

2005 高行健，無我之境，有我之境（新加坡美術館）
Gao Xingjian, Experience (Singapore Art Museum, Singapore)

2007 高行健 世界末日（盧德維克博物館，科布倫斯，德國）
Gao Xingjian La Fin du Monde (Ludwig Museum, Koblenz, Germany)

2007 高行健 具象與抽象之間（聖母大學施尼特美術館，印第安納，美國）
Gao Xingjian Between Figurative and Abstract (Snite Musuem of Art, Notre Dame, Indiana, U.S.A.)

2007 側影或影子 高行健的電影藝術（宮杜爾出版社，巴黎）
Silhouette/Shadow The Cinematic Art of Gao Xingjian (Editions Contours, Paris)

2008 高行建 洪荒之後（烏爾茲博物館，拉里奧哈，西班牙）
Gao Xingjian Despuès del diluvio (Museo Wurth La Rioja, Spain)

2009 高行健 洪荒之後（星特拉現代藝術館，里斯本）
Gao Xingjian Depois do dilùvio (Wurth Potugal et Sintra Museu de Arte Moderna, Lisbon)

2010 高行健 世界終極（卡薩索勒裏克藝術基金會，帕爾馬，西班牙）
Gao Xingjian Al Fons del Mon (Casal Solleric Fondacion Espal d'Art, Spain)

2013 高行健 靈魂的畫家（達尼爾·貝爾吉斯 著，索伊出版社，巴黎）
Gao Xingjian Painter of the Soul (Daniel Bergez, Asia Ink, London)
Gao Xingjian Peintre de l'âme (Daniel Bergez, Editions du Seuil, Paris)

2013 內在的風景 高行健繪畫（郭繼生教授 著，新學院出版社，華盛頓）
The Inner Landscape The Paintings of Gao Xingjian (Prof. Jason C. Kuo, New Academia Publishing, Washington)

2015 高行健 墨趣（米謝爾·達蓋 著，伊塞爾美術館，哈贊出版社，巴黎）
Gao Xingjian Le Goût de l'encre (Michel Draguet, Musée d'Ixelles, Editions Hazan, Paris)

2015 洪荒之後 （聯經出版公司，臺灣）
After the Flood (Linking Publishing, Taiwan)

2016 美的葬禮 （國立臺灣師範大學，臺灣）
Requiem for Beauty (National Taiwan Normal University, Taiwan)

2019 呼喚新文藝復興（索蒙城堡領地，法國）
Appel pour une nouvelle Renaissance (Domaine de Chaumont-sur-Loire, France)

2020 靈山行（國立臺灣師範大學，臺灣）
Journey to Soul Mountain (National Taiwan Normal University, Taiwan)

重要個展　Major Solo Exhibitions　Expositions solo

1985　北京人民藝術劇院，北京，中國
　　　The People's Art Theater, Beijing, China

1985　柏林市貝塔寧藝術館，柏林，德國
　　　Berliner Kansterhaus Bethanien, Berlin, Germany

1987　北方省文化廳，里爾，法國
　　　Département de la culture, Lille, France

1988　滑鐵盧市文化館，法國
　　　Office municipal des beaux-arts et de la culture, Wattrelos, France

1989　東方博物館，斯德哥爾摩，瑞典
　　　Ostasiatiska Museet, Stockholm, Sweden

1993　布爾日市文化之家，法國
　　　Maison de la culture de Bourges, France

1995　臺北市立美術館，臺北，臺灣
　　　Taipei Fine Arts Museum, Taipei, Taiwan

1997　斯邁爾藝術中心畫廊，紐約，美國
　　　The Gallery Schimmel Center of the Arts, New York, U.S.A.

2000　瑞典學院圖書館，斯德哥爾摩，瑞典
　　　Bibliothèque de l'Académie Suédoise, Stockholm, Sweden

2000　莫哈特藝術研究所，弗萊堡，德國
　　　Morat Institut for Kunst and Kunstwissenshaft, Freiburg, Germany

2001　主教宮藝術館，亞維儂，法國
　　　Palais des Papes, Avignon, France

2001　國立歷史博物館，臺北，臺灣
　　　National Museum of History, Taipei, Taiwan

2002　索菲婭皇后國家美術館，馬德里，西班牙
　　　Museo Nacional Centro de Arte Reina Sofia, Madrid, Spain

2003　蒙斯市美術館，比利時
　　　Musée des beaux-arts de Mons, Belgium

2003　壁毯博物館，普羅旺斯，法國
　　　Musée des Tapisseries, Aix-en-Provence, France

2003　老慈善院博物館，馬賽，法國
　　　Musée de la Vieille Charité, Marseille, France

2004 巴塞隆納當代藝術中心，巴塞隆納，西班牙
Centre culturel contemporain de Barcelone, Spain

2005 新加坡美術館，新加坡
Singapore Art Museum, Singapore

2006 法國學院，柏林，德國
Institut Français, Berlin, Germany

2006 伯恩美術館，伯恩，瑞士
Musée des Beaux-Arts de Berne, Switzerland

2007 路德維克博物館，科布倫茲，德國
Ludwig Museum, Koblenz, Germany

2007 聖母大學斯尼特藝術館，印第安納，美國
Snite Museum of Art, University of Notre Dame, Indiana, U.S.A.

2008 ZKM 博物館，卡爾斯魯厄，德國
Museum ZKM, Karlsruher, Germany

2008 讀者圈基金會，巴塞隆納，西班牙
Circulo de Lectores, Barcelone, Spain

2008 烏爾茲博物館，拉里奧哈，西班牙
Museo Wurth, La Rioja, Spain

2009 星特拉現代藝術館，里斯本，葡萄牙
Sintra Museu de Arte Moderna Coleccao Berardo, Lisbon, Portugal

2009 列日市現當代藝術館，列日，比利時
Musée de l'Art moderne et de l'Art contemporain de Liège, Belgium

2010 卡薩索勒利克藝術基金會，帕爾馬，西班牙
Casal Solleric Fondacio Palma Espal d'Art, Palma de Mallorca, Spain

2013 馬里蘭大學藝術畫廊，美國
The Art Gallery, University of Maryland, U.S.A.

2015 伊塞爾博物館，布魯塞爾，比利時
Musée d'Ixelles, Brussels, Belgium

2015 比利時皇家美術館，布魯塞爾，比利時
Musées Royaux des Beaux-Arts de Belgique, Brussels, Belgium

2016 高行健呼喚新文藝復興，亞洲藝術中心，臺北，臺灣
Asia Art Center, Taipei, Taiwan

2019 高行健呼喚新文藝復興，朔蒙城堡領地，法國
Domaine de Chaumont-sur-Loire, France

重要參展　Important Group Exhibitions　Expositions collectives

1989　大皇宮美術館，具象批評年展，巴黎
　　　Grand Palais, Figuration Critique, Paris

1990　大皇宮美術館，具象批評年展，巴黎
　　　Grand Palais, Figuration Critique, Paris

1991　大皇宮美術館，具象批評年展，巴黎
　　　Grand Palais, Figuration Critique, Paris

　　　特列雅科夫畫廊，具象批評巡迴展，莫斯科
　　　Trejiakov galerie, Figuration Critique, Moscou

　　　美術家協會畫廊，具象批評巡迴展，聖彼得堡
　　　Galerie de l'Association des Artistes, Figuration Critique, Saint-Pétersbourg

1998　第十九屆國際古董與藝術雙年展，羅浮宮，巴黎
　　　XIXe Biennale Internationale des Antiquaires, Carrousel du Louvre, Paris

2000　巴黎藝術大展，羅浮宮，巴黎
　　　Art Paris, Carrousel du Louvre, Paris

2003　當代藝術博覽會，巴黎
　　　Foire Internationale d'Art Contemporain, Paris

2004　當代藝術博覽會，巴黎
　　　Foire Internationale d'Art Contemporain, Paris

2005　巴黎藝術大展，羅浮宮，巴黎
　　　Art Paris, Carrousel du Louvre, Paris

2006　第二十四屆布魯塞爾當代藝術博覽會，布魯塞爾
　　　Brussels 24th Contemporary Art Fair, Brussels

2006　蘇黎世藝術博覽會，蘇黎世
　　　Kunst 06, Zurich

2007　蘇黎世藝術博覽會，蘇黎世
　　　Kunst 07, Zurich

2008　巴黎藝術大展，大皇宮美術館，巴黎
　　　Art Paris, Grand Palais, Paris

2012　第十二屆布魯塞爾古董與藝術博覽會，布魯塞爾
　　　BRAFA 12, Brussels Antiques & Fine Art Fair, Brussels

2012　巴黎藝術大展，大皇宮美術館，巴黎
　　　Art Paris, Grand Palais, Paris

2013　巴黎藝術大展，大皇宮美術館，巴黎
　　　Art Paris, Grand Palais, Paris

2014 巴黎藝術大展，大皇宮美術館，巴黎
Art Paris, Grand Palais, Paris
2015 第十五屆布魯塞爾古董與藝術博覽會，布魯塞爾
BRAFA 15, Brussels Antiques & Fine Art Fair, Brussels

公共收藏　Public Collections　Collections publiques

· 莫哈特藝術研究所，德國
Morat Institut for Kunst and Kunstwissenshaft, Germany
· 萊布尼茨基金會，柏林，德國
Leibnitz Gesellschaft fur Kulturellen Austauch, Berlin, Germany
· 東方博物館，斯德哥爾摩，瑞典
Ostasiatiska Museet, Stockholm, Sweden
· 現代藝術博物館，斯德哥爾摩，瑞典
Musée des arts modernes, Stockholm, Sweden
· 臺北市立美術館，臺灣
Taipei Fine Arts Museum, Taiwan
· 國立歷史博物館，臺灣
National Museum of History, Taiwan
· 諾貝爾基金會，斯德哥爾摩，瑞典
Nobel Foundation, Stockholm, Sweden
· 馬賽市政府，法國
Ville de Marseille, France
· 香港中文大學，中國
The Chinese University of Hong Kong, China
· 新加坡美術館，新加坡
Singapore Art Museum, Singapore
· 馬賽 - 普羅旺斯大學圖書館，法國
Bibliothèque de l'Université de Marseille-Provence, France
· 烏爾玆博物館，拉里奧哈，西班牙
Museo Wurth La Rioja, Spain
· 比利時皇家美術館，布魯塞爾，比利時
Royal Museums of Fine Arts of Belgium, Brussels, Belgium
· 國立臺灣師範大學，臺灣
National Taiwan Normal University, Taiwan

靈山行

Journey to Soul Mountain

國家圖書館出版品預行編目 (CIP) 資料

靈山行 ＝ Journey to soul mountain ＝ Vers la Montagne de l'âme / 高行健著作 . -- 初版 . -- 臺北市 : 師大出版中心 , 2020.12
面 ； 公分
中英法對照
ISBN 978-986-5624-65-1(精裝)

1. 藝術 2. 作品集

902.2 109014750

著作／高行健

發　行　人　吳正己
策 劃 小 組　林淑真、柯皓仁、陳登武、趙惠玲、李志宏、劉建成、蘇瑤華
策　　　劃　國立臺灣師範大學高行健資料中心

設 計 指 導　劉建成
美 術 編 輯　林佩君
行 政 編 輯　黃靖斐、黃于真、林利真、蔡欣如
承　　　辦　國立臺灣師範大學美術館籌備處

英 文 翻 譯　方梓勳、陳嘉恩、蘇子中
法 文 翻 譯　Noël Dutrait (杜特萊)

出　版　者　國立臺灣師範大學出版中心
　　　　　　臺北市大安區和平東路一段 162 號
　　　　　　02-7749-5289

印　　　刷　橙誼事業有限公司
經　　　銷　聯經出版事業股份有限公司
　　　　　　新北市汐止區大同路一段 369 號 1 樓
　　　　　　02-86925588
初　　　版　2020 年 12 月
I　S　B　N　978-986-5624-65-1(精裝)
G　P　N　1010901378

Author ／ Gao Xingjian

Publisher　Cheng-Chih Wu
Editors in Chief　Shu-Cheng Lin, Hao-Ren Ke, Den-Wu Chen, Huei-Ling Chao, Chih-Hung Lee, Chien-Cheng Liu, Yao-Hua Su
Producer　Gao Xingjian Center, National Taiwan Normal University

Art Director　Chien-Cheng Liu
Art Editor　Silvana Lin
Administrative Editors　Jing-Fei Huang, Yu-Jen Huang, Lih-Jen Lin, Hsin-Ju Tsai
Organized　NTNU Art Museum Provisional Office

English Translator　Gilbert C. F. Fong, Shelby K. Y. Chan, Tsu-Chung Su
French Translator　Noël Dutrait

Published by　National Taiwan Normal University Press
162, Section 1, Heping E. Rd., Da-an Dist., Taipei City 106, Taiwan
+886-2-7749-5289
Printed by　CHENG YI Enterprise Co., Ltd
Distributor　Linking Publishing Company
1F., No. 369, Sec. 1, Datong Rd., Xizhi Dist., New Taipei City 221, Taiwan
+886-2-86925588

First Published in December 2020